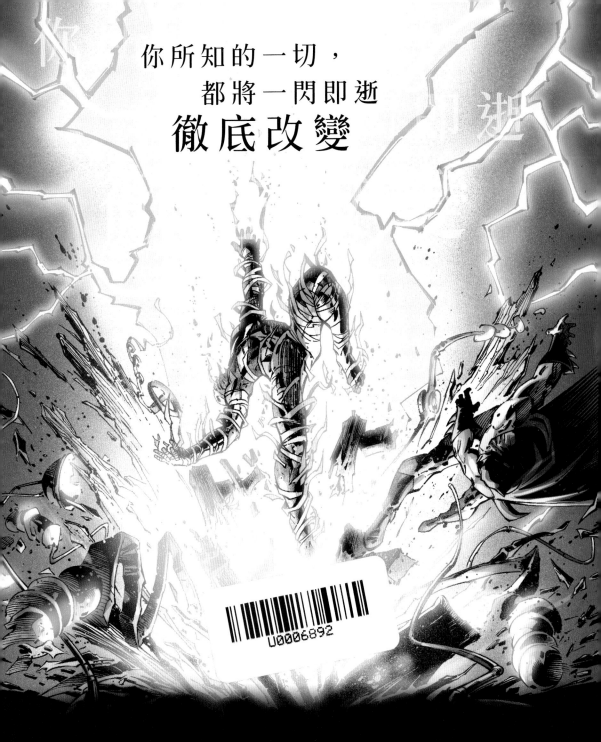

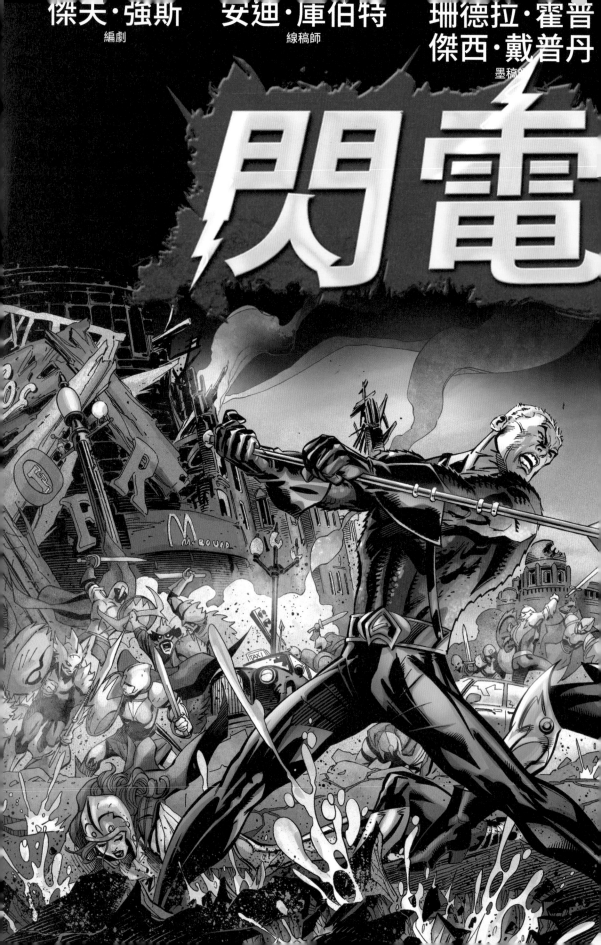

艾力克斯·
辛克萊
上色師

尼克·J·納坡
利塔諾
字幕師

庫伯特、崔昔
與辛克萊
原版系列與單行本封面

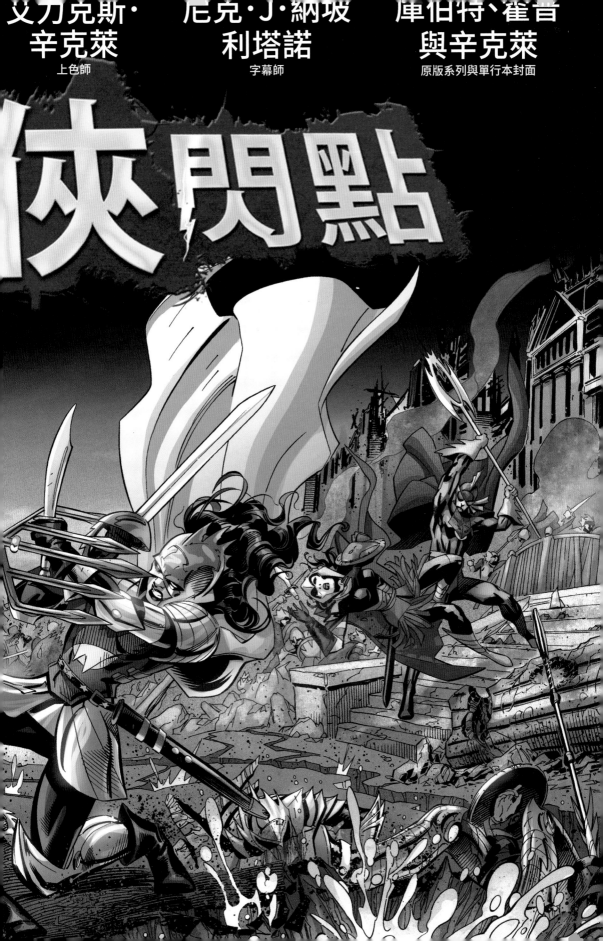

閃電俠：閃點

執　　筆―傑夫‧強斯（Geoff Johns）

線　　稿―安迪‧庫伯特（Andy Kubert）

譯　　者―李 函

社　　長―陳蕙慧

總 編 輯―戴偉傑

主　　編―何冠龍

行　　銷―陳雅雯、趙鴻祐

封面設計―兒日設計

內頁排版―關雅云

印　　刷―呈靖彩藝

出　　版―木馬文化事業股份有限公司

發　　行―遠足文化事業股份有限公司
　　　　　（讀書共和國出版集團）

地　　址― 231 新北市新店區民權路108-4 號8 樓

郵撥帳號― 19588272 木馬文化事業股份有限公司

客服專線― 0800-221-029

客服信箱― service@bookrep.com.tw

法律顧問― 華洋法律事務所 蘇文生律師

印　　製― 呈靖彩藝有限公司

出版日期― 2023年06月初版一刷

定　　價― 580元

ISBN― 9786263144521

著作權所有‧侵害必究 All rights reserved

※特別聲明：

有關本書中的言論內容，不代表本公司／出版集
團之立場與意見，文責由作者自行承擔。

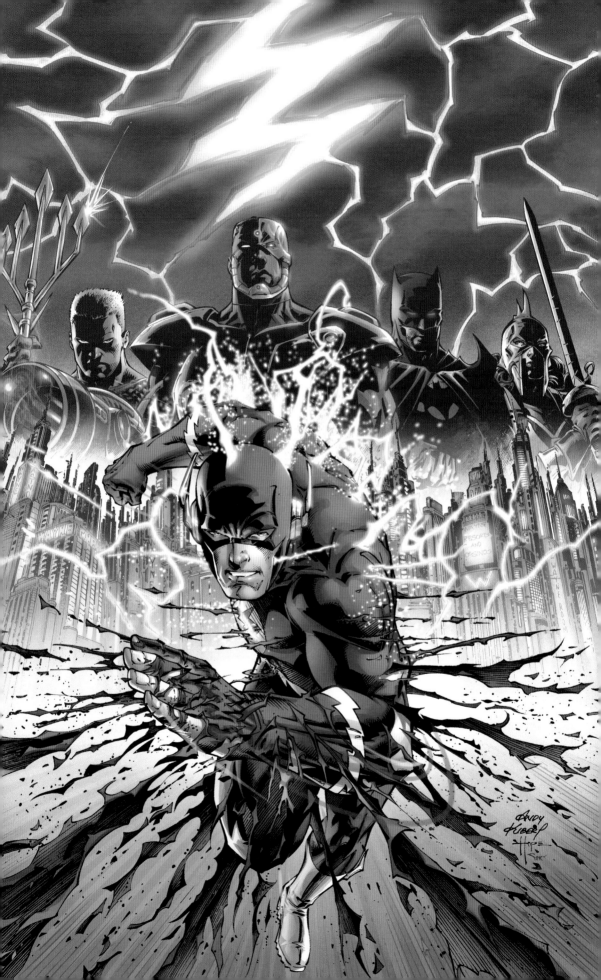

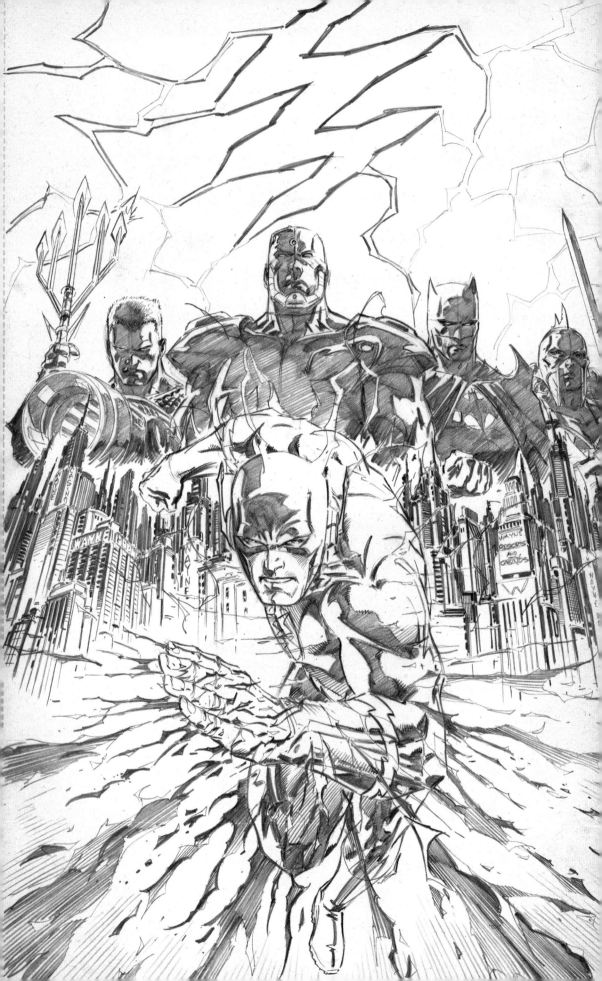

關於人生，
我只知道一件事。

媽，如果
是我，就會停
車幫忙。

我知道你會
的，貝瑞。

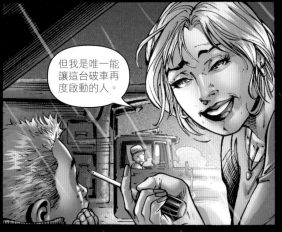

但我是唯一能
讓這台破車再
度啟動的人。

諾拉·
艾倫

案件狀態：
未解決

我知道有些事
是偶然發生。

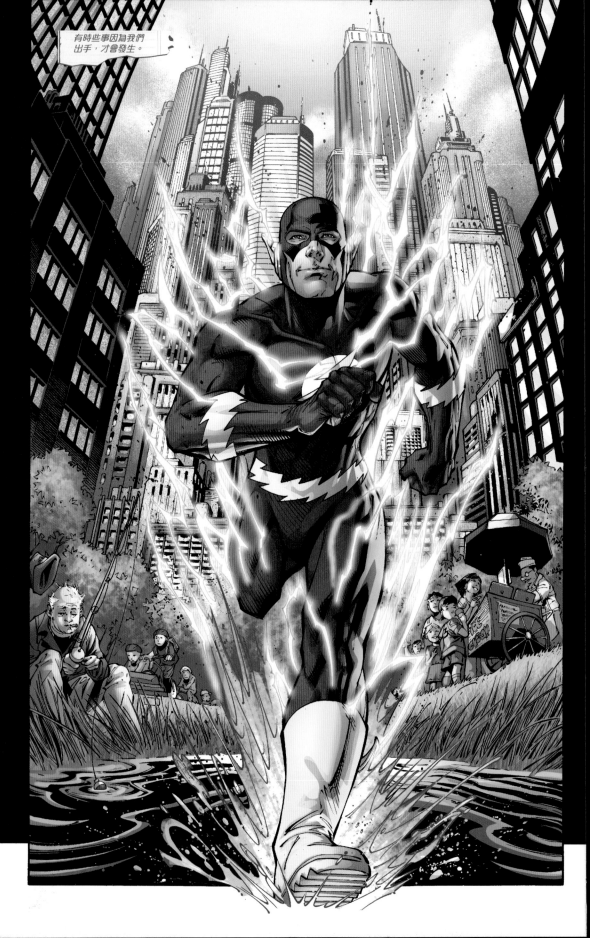

糾纏。

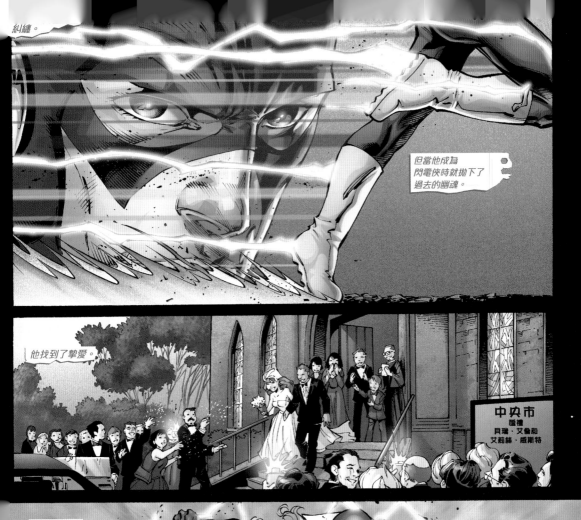

但當他成為
閃電俠時就拋下了
過去的幽魂。

他找到了摯愛。

中央市
婚禮
貝瑞·艾倫和
艾莉絲·威斯特

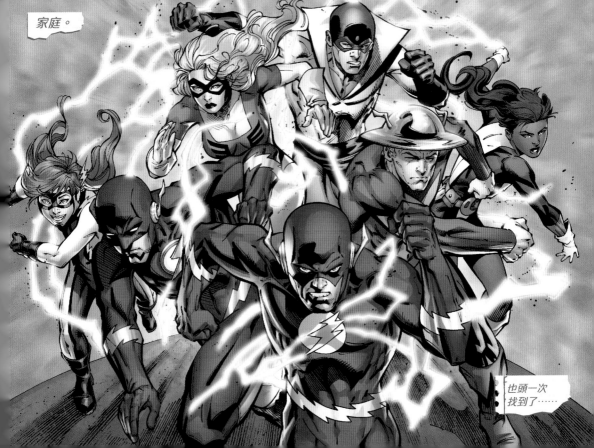

家庭。

也頭一次
找到了……

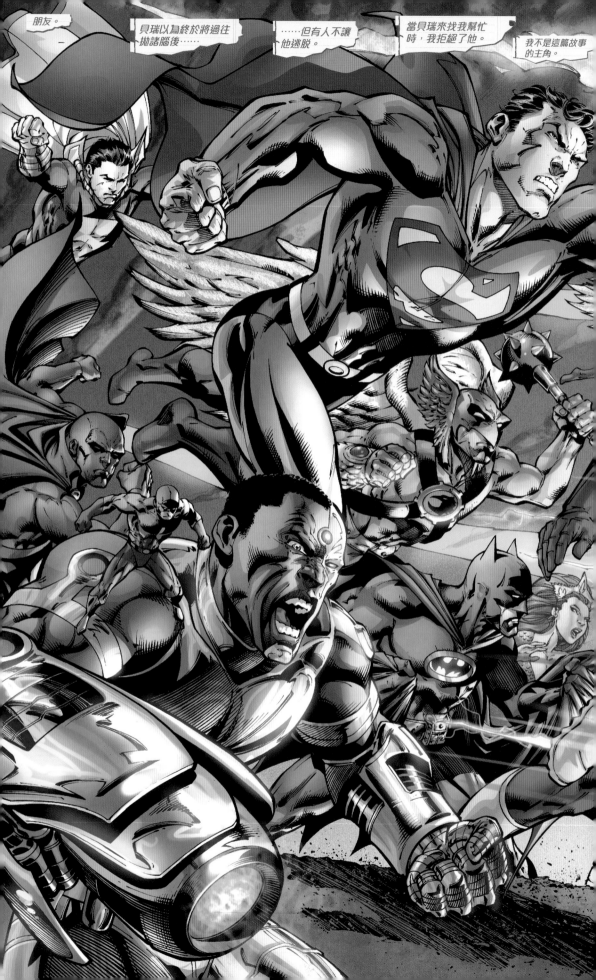

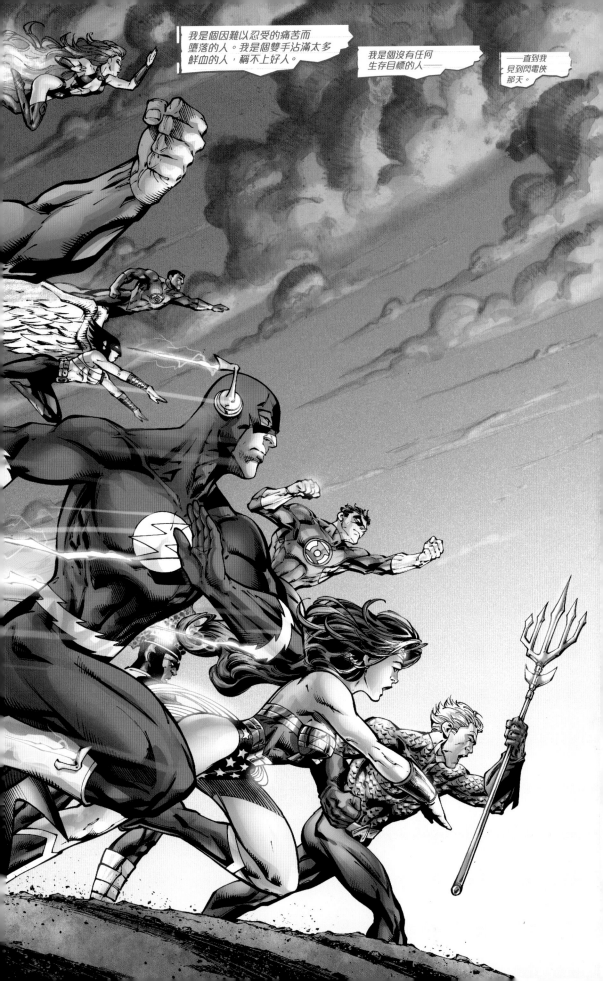

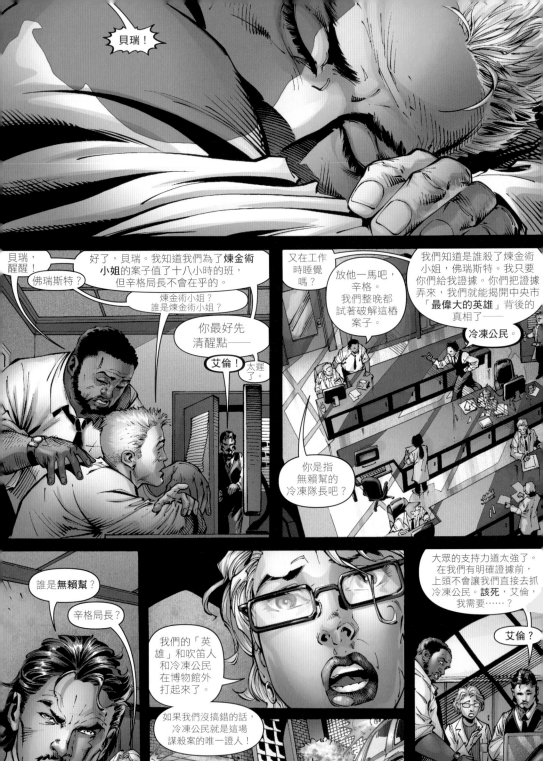

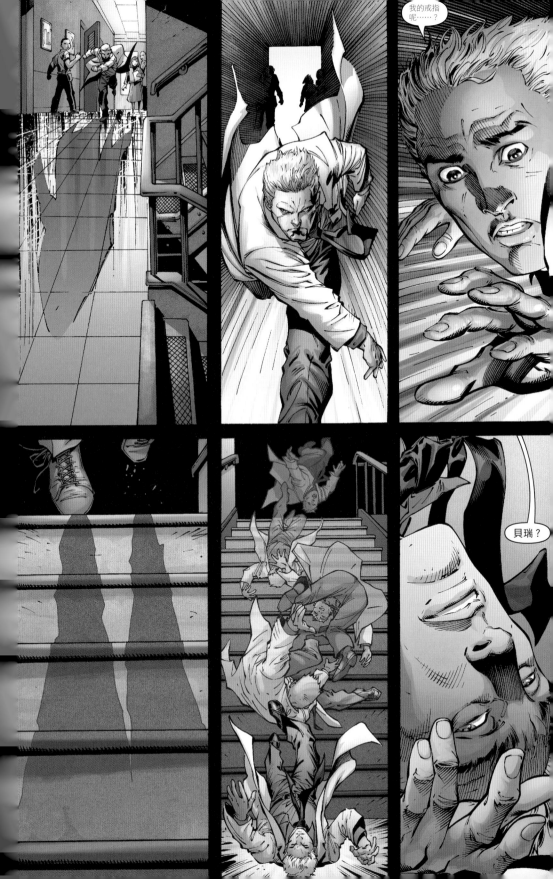

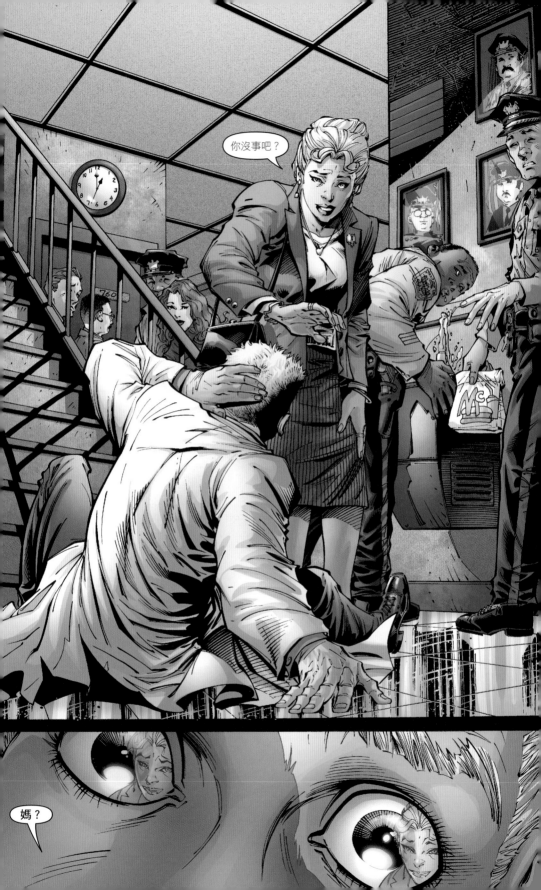

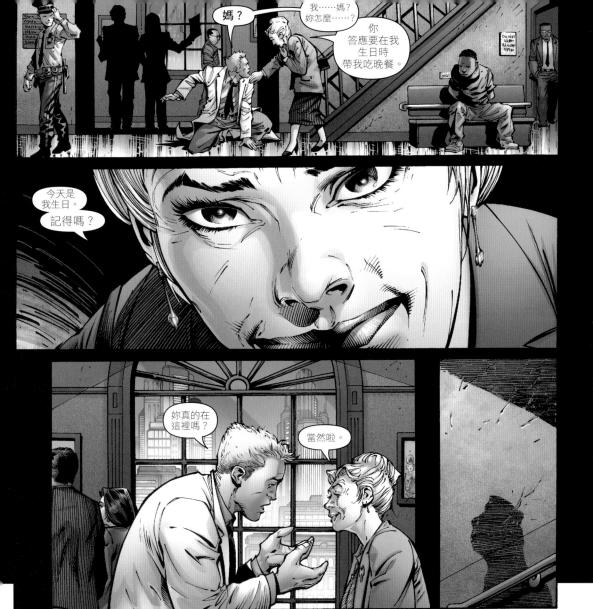

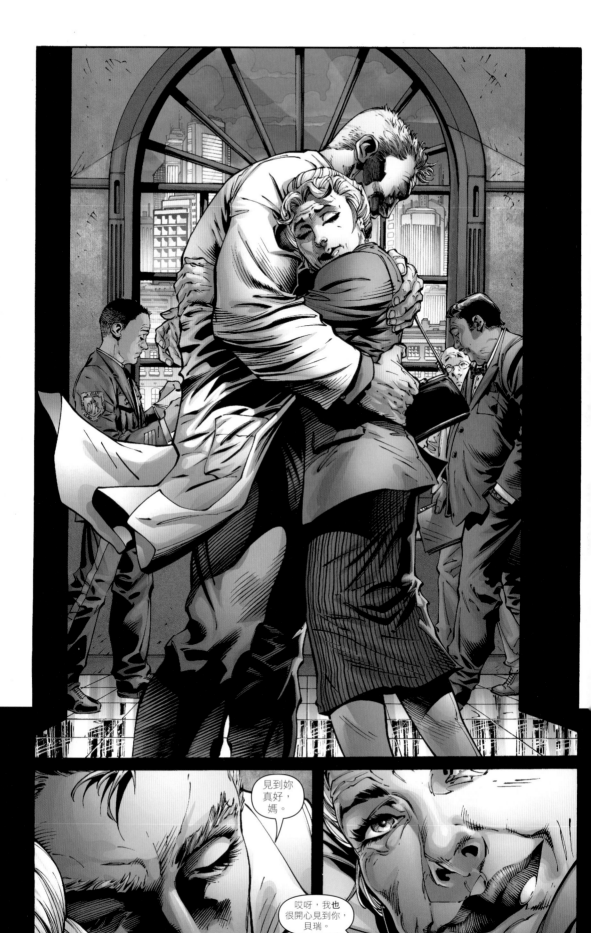

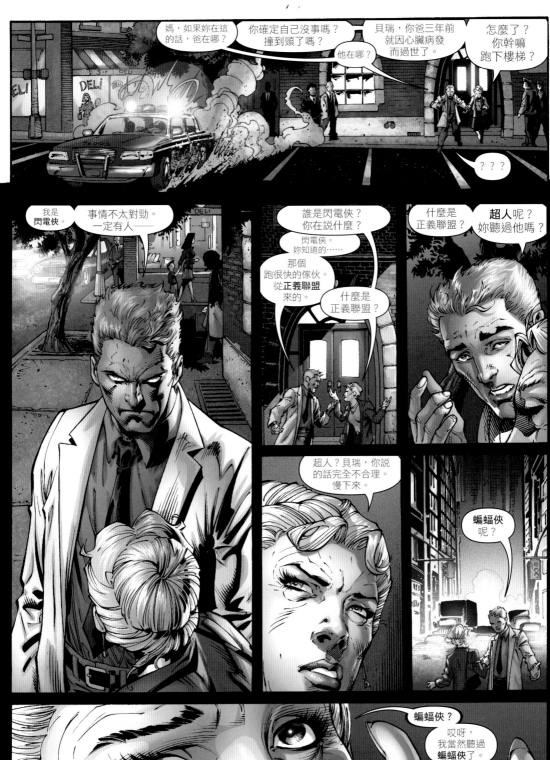

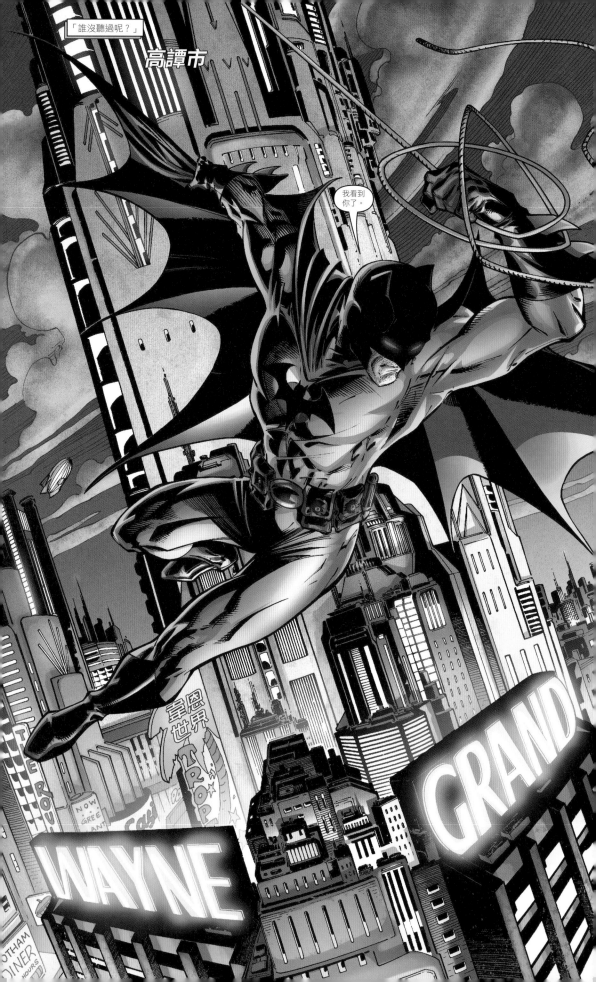

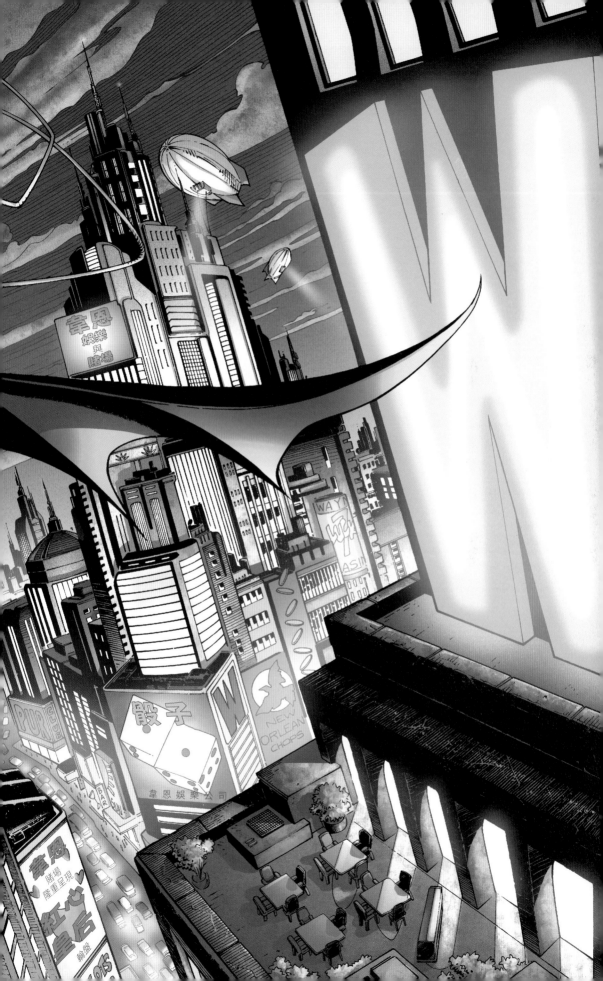

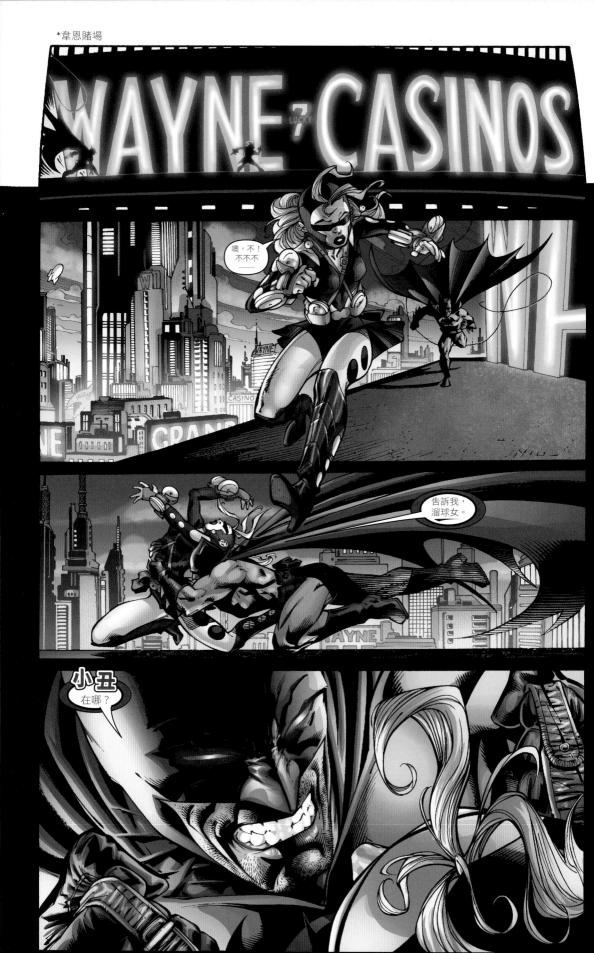

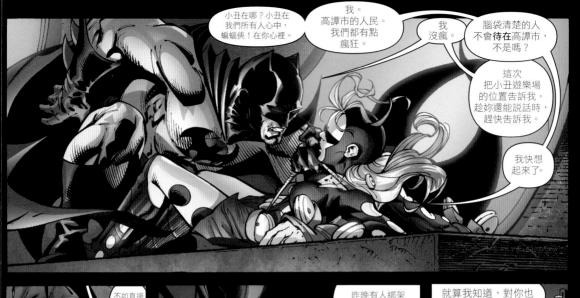

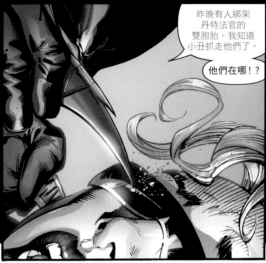

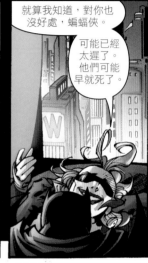

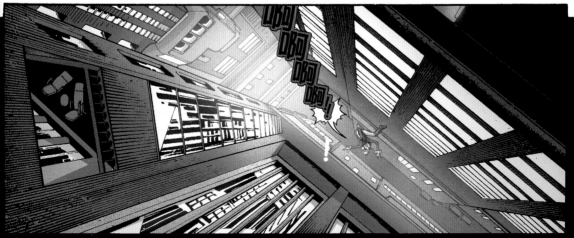

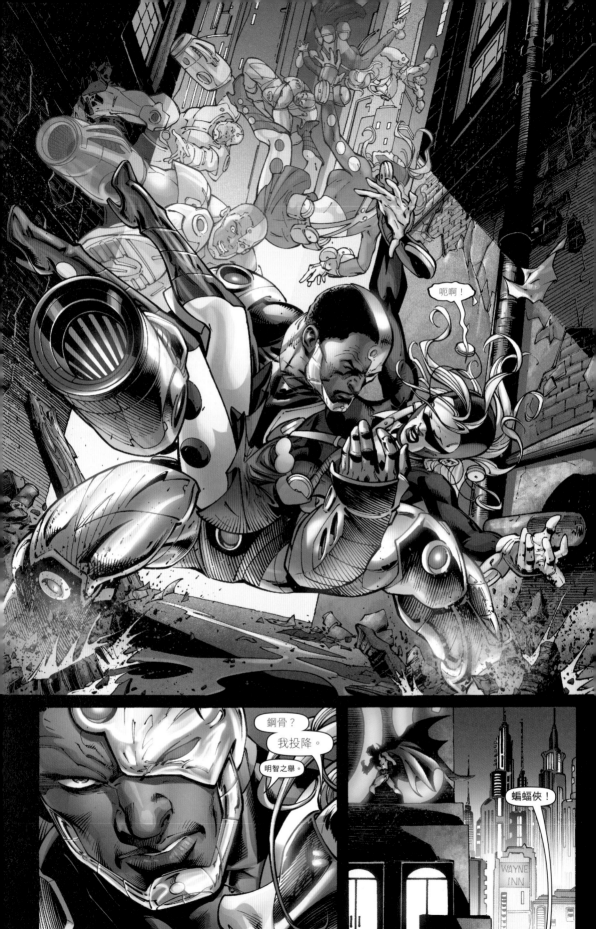

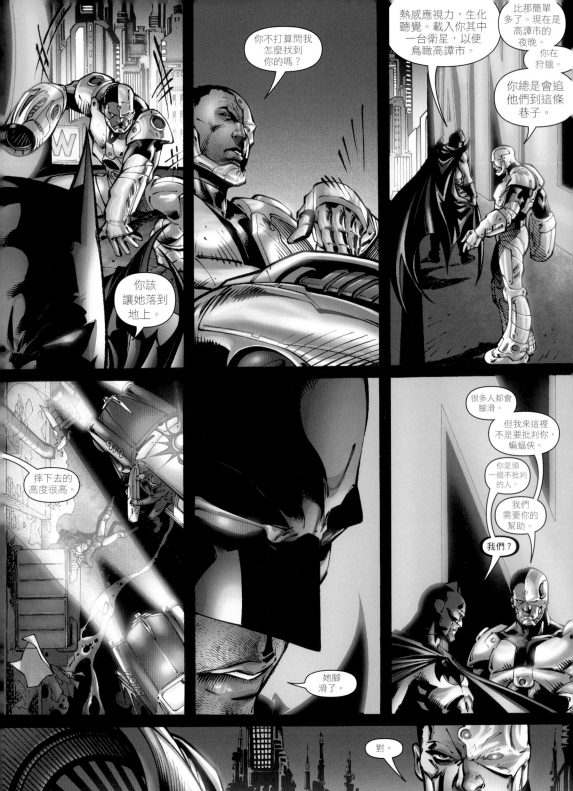

熱感應視力，生化聽覺。載入你其中一台衛星，以便鳥瞰高譚市。

比那簡單多了。現在是高譚市的夜晚。你在狩獵。你總是會追他們到這條巷子。

你不打算問我怎麼找到你的嗎？

你該讓她落到地上。

摔下去的高度很高。

很多人都會腳滑。但我來這裡不是要批判你，蝙蝠俠。你是頭一個不批判的人。我們需要你的幫助。

我們？

她腳滑了。

對。

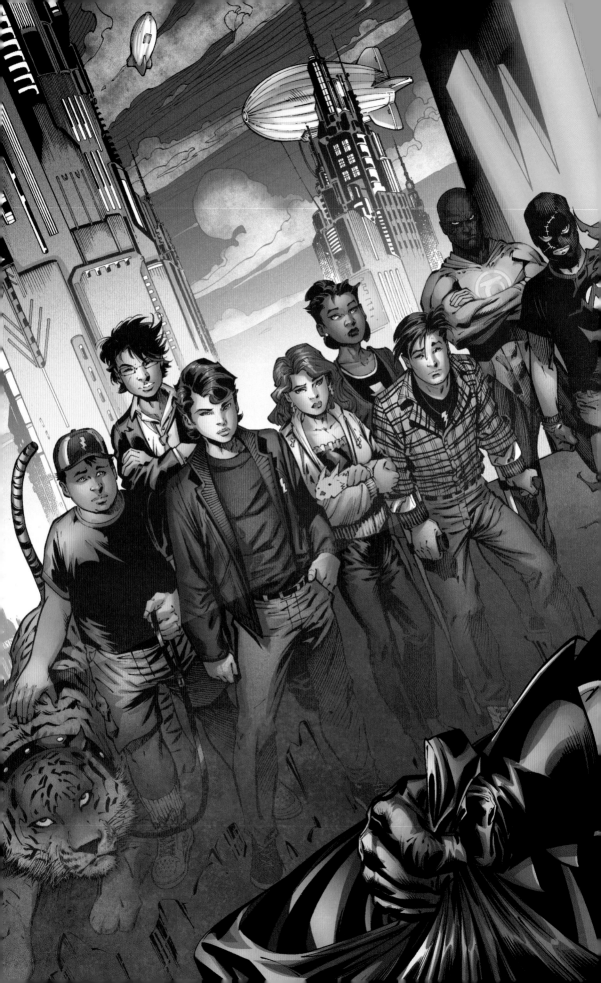

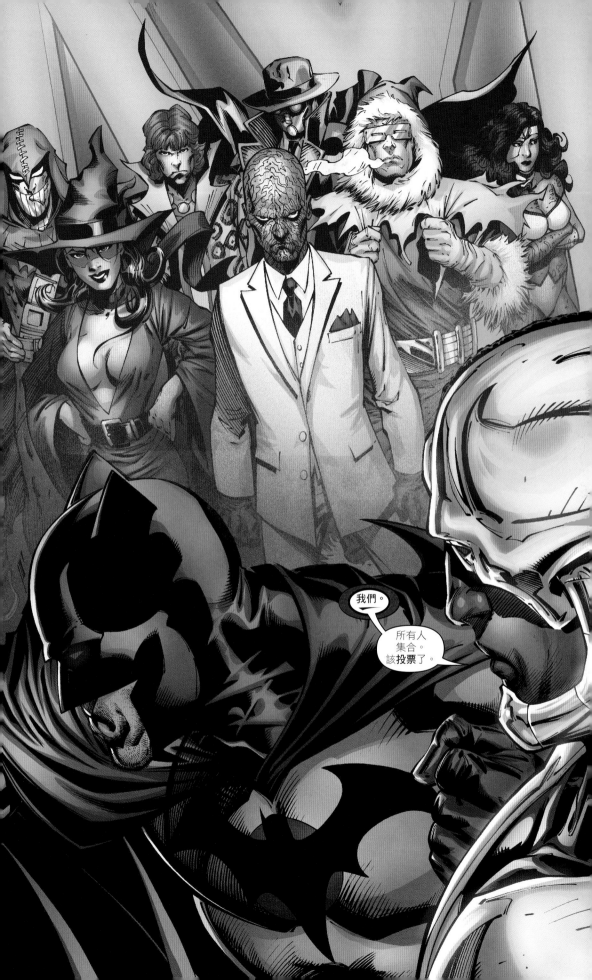

貝瑞,我們來這裡幹嘛?

我得和艾莉絲談談。

艾莉絲?噢,是你的新朋友嗎?你們在約會嗎?

我只需要一下子,媽。

不好意思,我在找艾莉絲·艾倫。

那你最好繼續找。這裡沒有叫艾莉絲·艾倫的人,老兄。

噢,等等。你是說艾莉絲·威斯特嗎?

對,我猜我——

只有我辦得到,凡妮莎。

也沒人自願。

因為太危險了,艾莉絲。

據說露薏絲·蓮恩已經深入敵陣了。我們這邊得有人把歐洲倖存地帶的狀況告訴世界。有人得找出這場戰爭一開始發生的原因!

我們邊喝卡布奇諾,邊談這件事吧。

妳請客。

艾莉絲!

艾莉絲,是——

艾莉絲!親愛的!

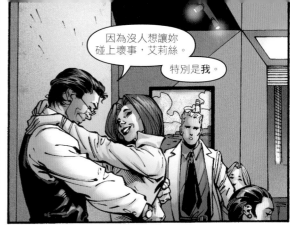

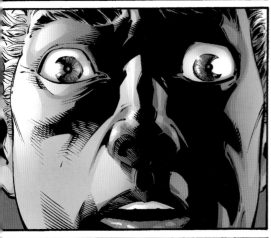

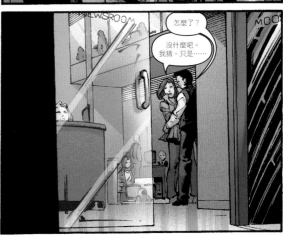

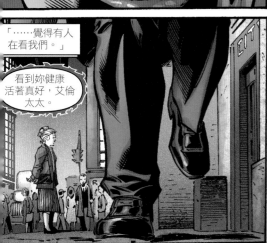

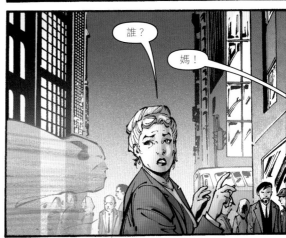

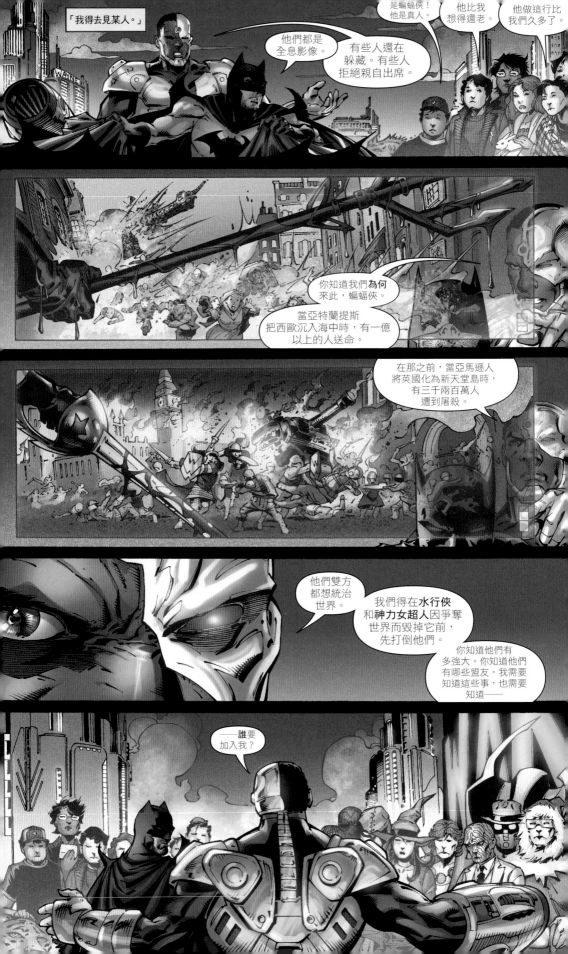

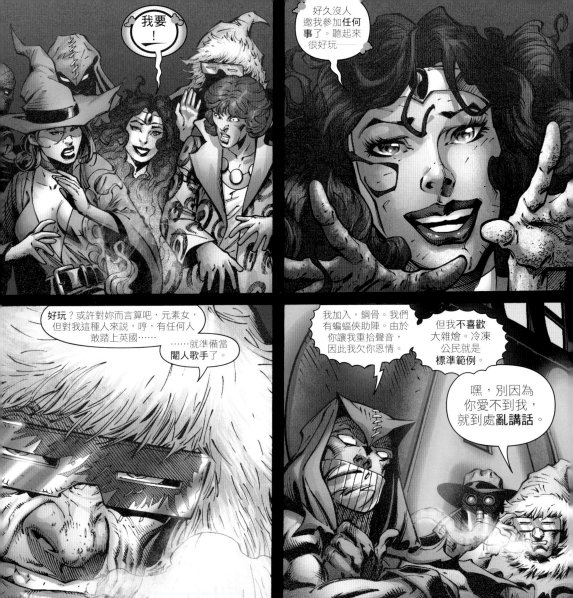

我要
！

好久沒人
邀我參加任何
事了。聽起來
很好玩——

好玩？或許對妳而言算吧，元素女，
但對我這種人來說，哼，有任何人
敢踏上英國……
……就準備當
闇人歌手了。

我加入，鋼骨。我們
有蝙蝠俠助陣。由於
你讓我重拾聲音，
因此我欠你恩情。

但我不喜歡
大雜燴。冷凍
公民就是
標準範例。

嘿，別因為
你愛不到我，
就到處亂講話。

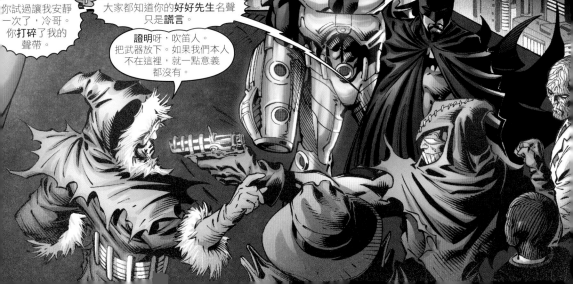

你試過讓我安靜
一次了，冷哥。
你打碎了我的
聲帶。

大家都知道你的好好先生名聲
只是謊言。
證明呀，吹笛人。
把武器放下。如果我們本人
不在這裡，就一點意義
都沒有。

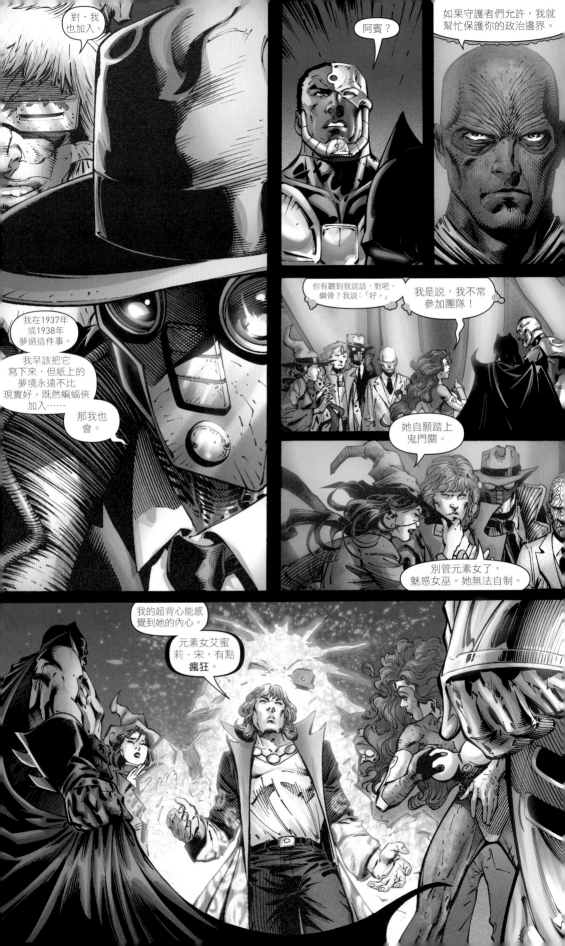

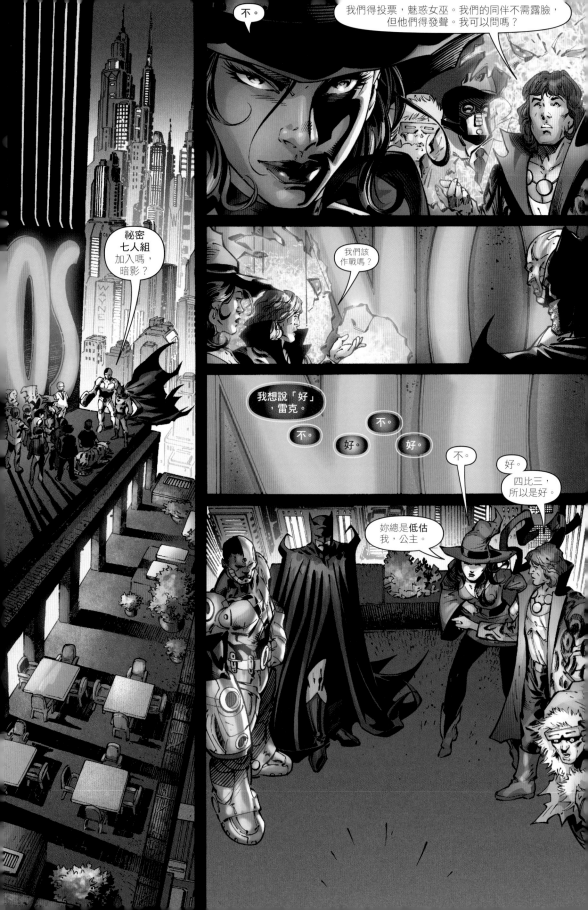

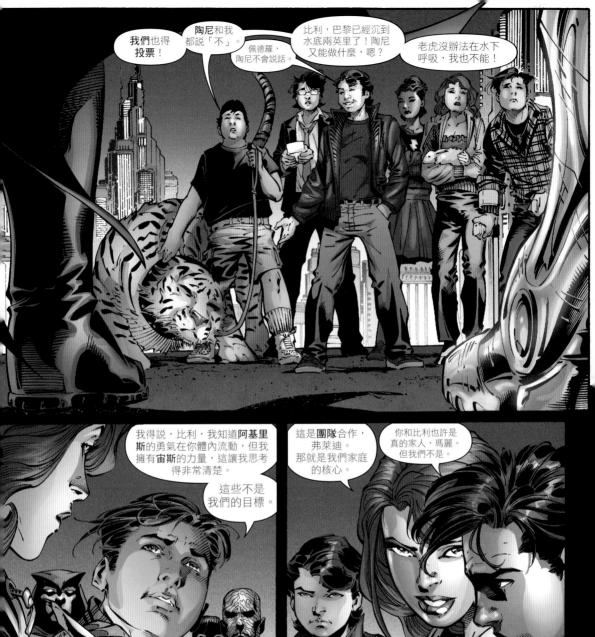

我們也得
投票！

陶尼和我
都說「不」。
佩德羅，
陶尼不會說話。

比利，巴黎已經沉到
水底兩英里了！陶尼
又能做什麼，嗯？

老虎沒辦法在水下
呼吸，我也不能！

我得說，比利，我知道阿基里
斯的勇氣在你體內流動，但我
擁有宙斯的力量，這讓我思考
得非常清楚。

這是團隊合作，
弗萊迪。
那就是我們家庭
的核心。

你和比利也許是
真的家人，瑪麗。
但我們不是。

這些不是
我們的目標。

我們只是群小孩，剛好卡
在被送到霍格華茲的地鐵
車廂上。

你有所羅門的智慧，尤金。
你覺得呢？

我想答案很
明顯，親愛的
妲拉。
我們該問
雷電隊長。

對呀，我們來
問雷電隊長吧！

又是他！

來吧。

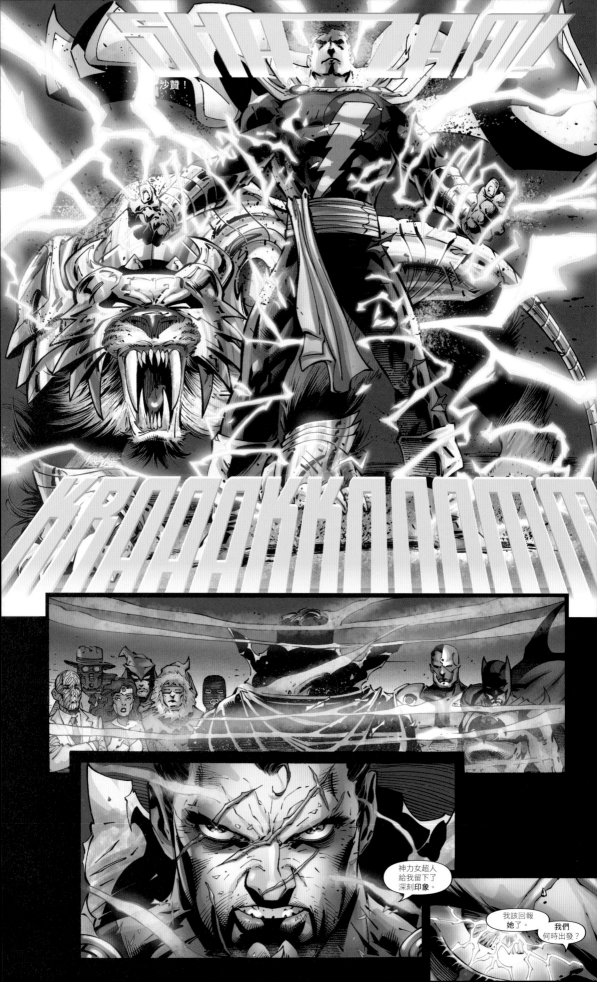

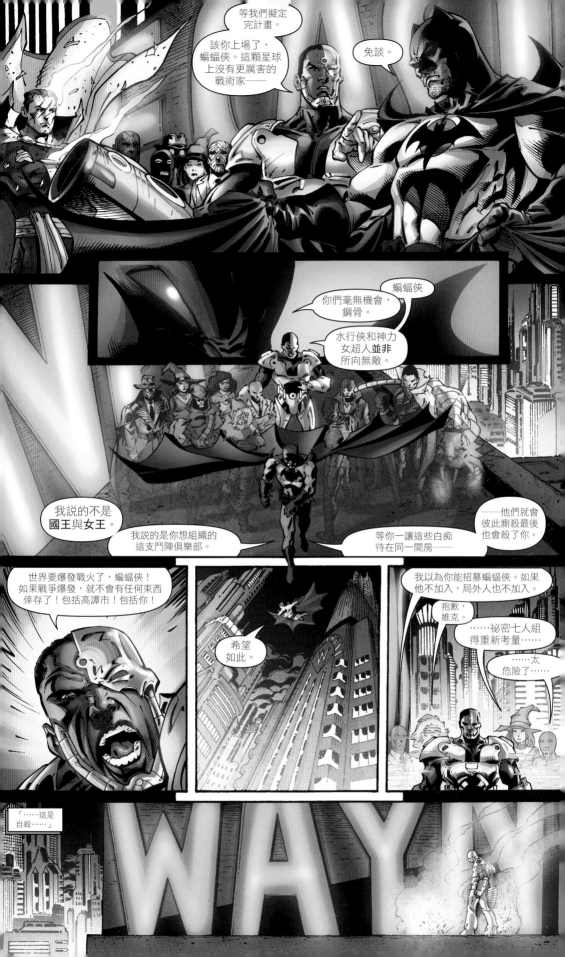

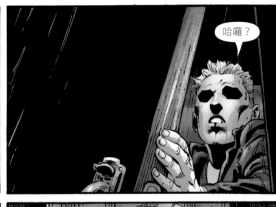

哈囉？

阿福？

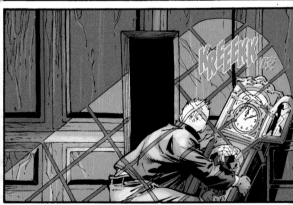

KREEEKK 吱

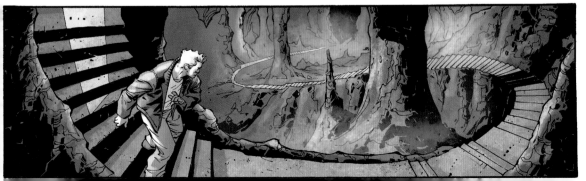

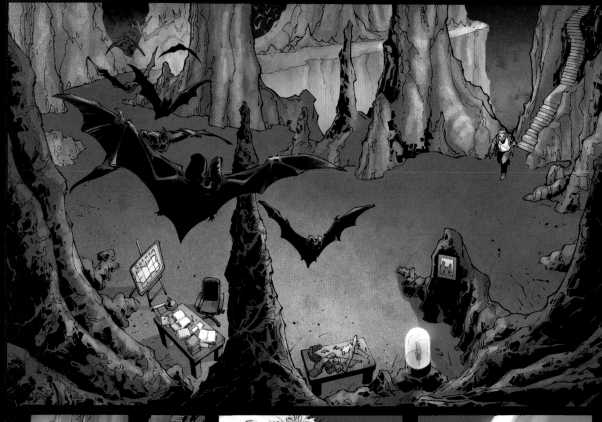

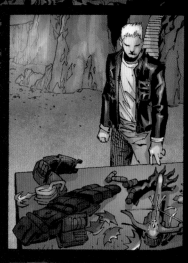

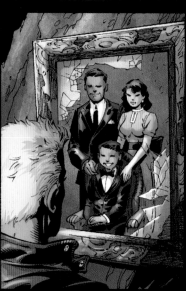

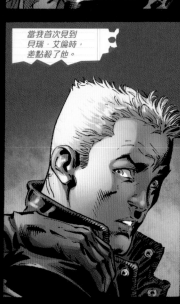

當我首次見到
貝瑞·艾倫時，
差點殺了他。

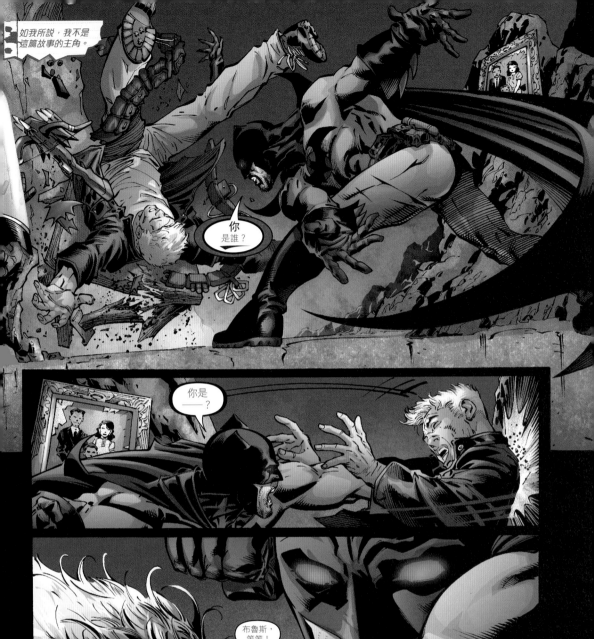

如我所說，我不是這篇故事的主角。

你是誰？

你是——？

布魯斯，等等！

你得回想起來。是我。是貝瑞·艾倫，布魯斯——

布魯斯？

我知道你的真名。我知道發生了什麼事。

布魯斯……

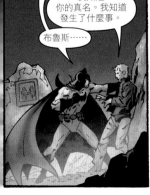

布魯斯死了。

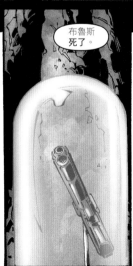

我親眼看著他死去。

這是……天啊……你……

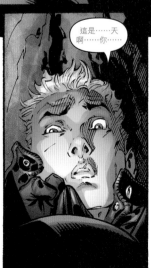

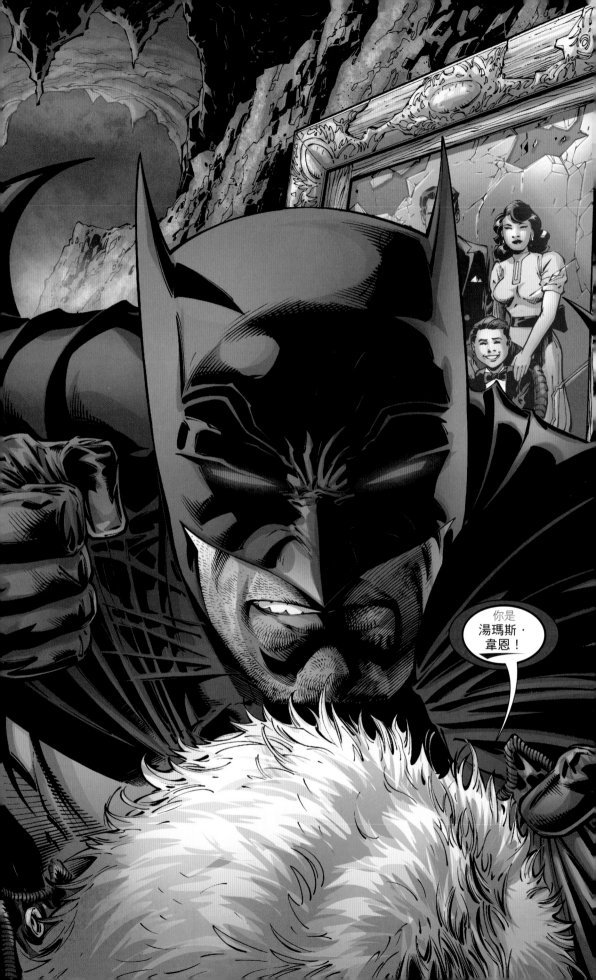

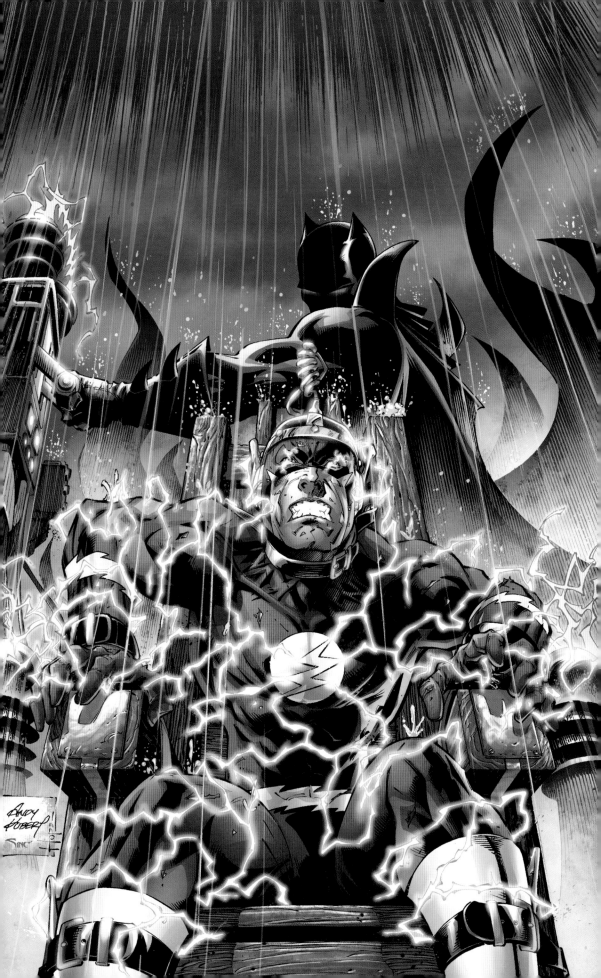

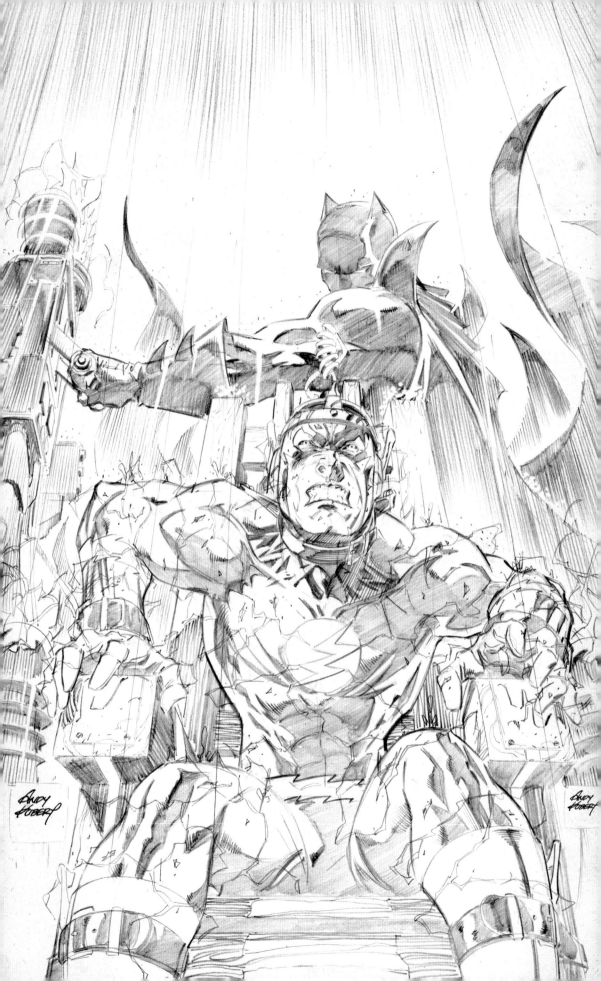

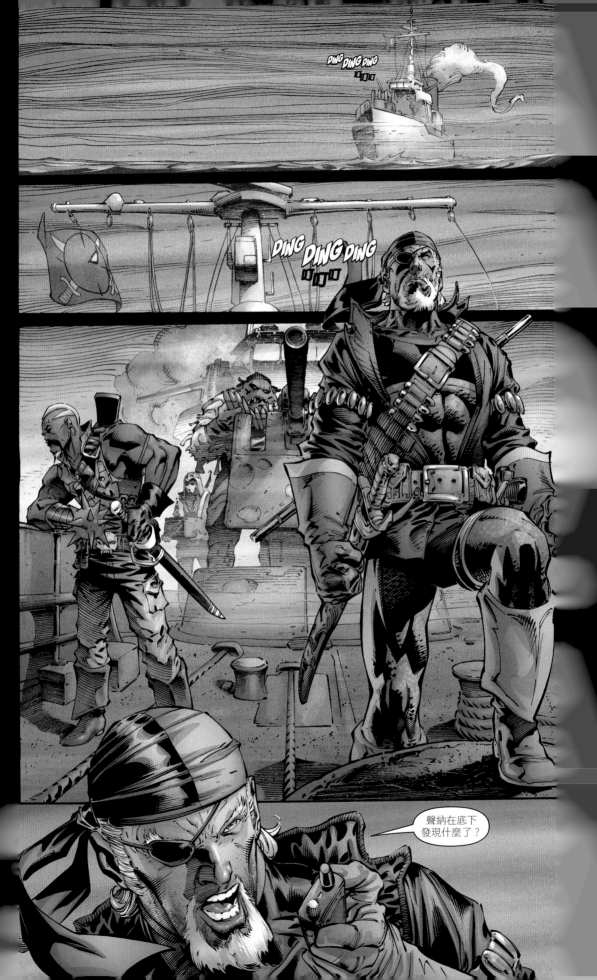

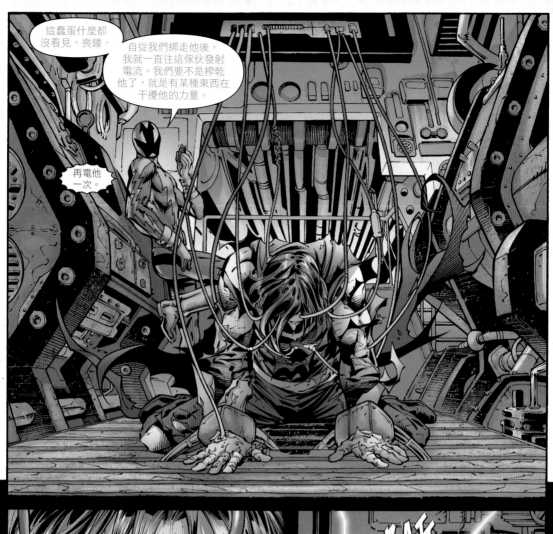

這蠢蛋什麼都沒看見，喪鐘。

自從我們綁走他後，我就一直往這傢伙發射電流。我們要不是榨乾他了，就是有某種東西在干擾他的力量。

再電他一次。

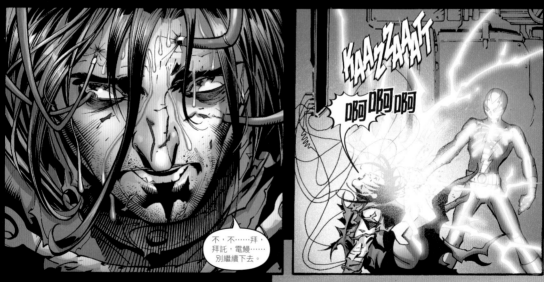

KAAZZAAT

啊啊啊

不、不……拜、拜託，電鰻……別繼續下去。

我在底下沒看到任何下沉的銀行或博物館。除了白色氣泡外，什麼都看不見。

史雷德！

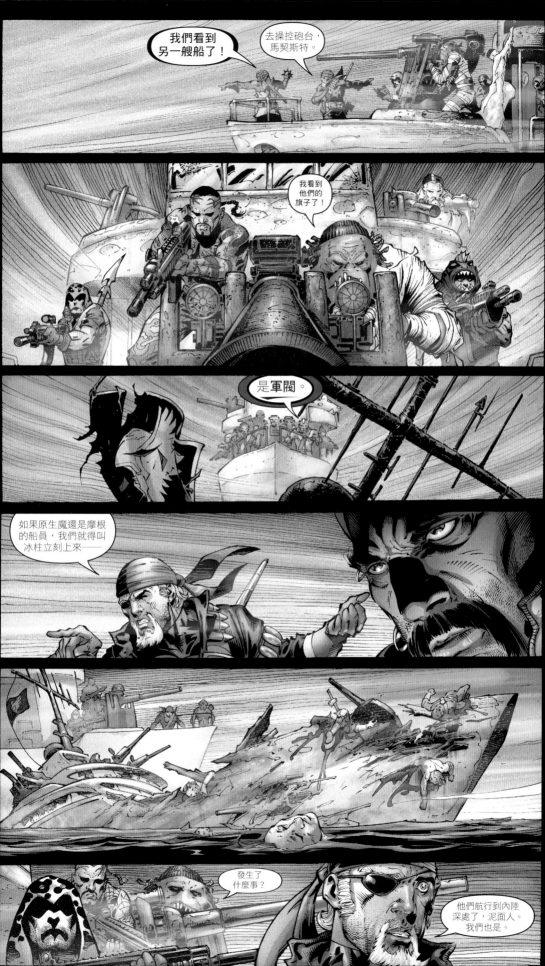

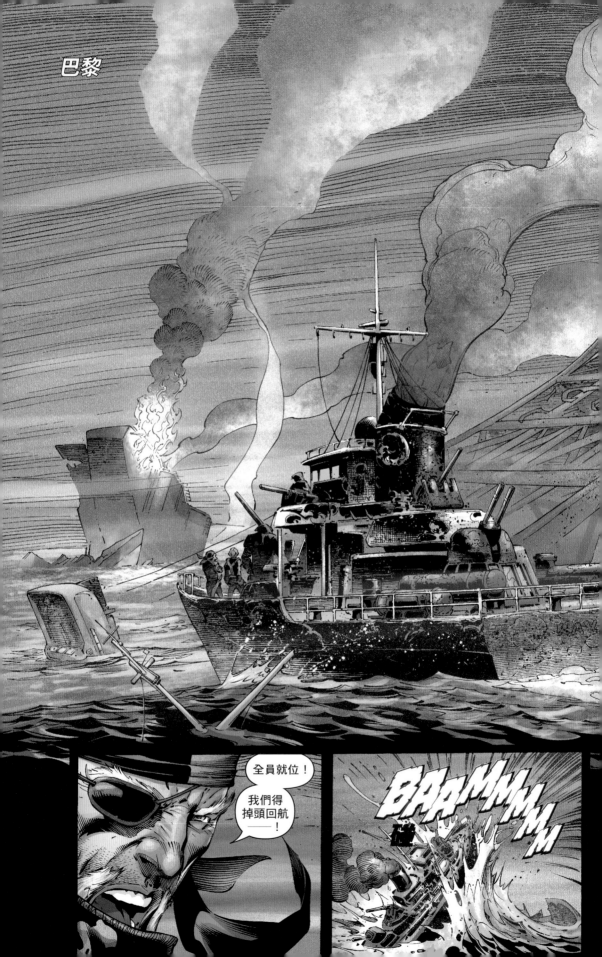

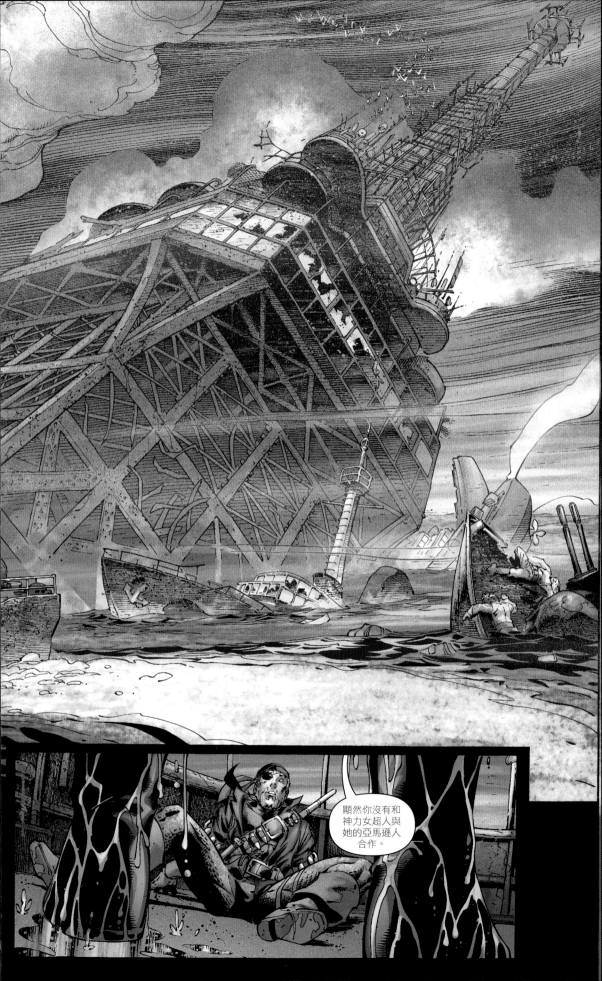

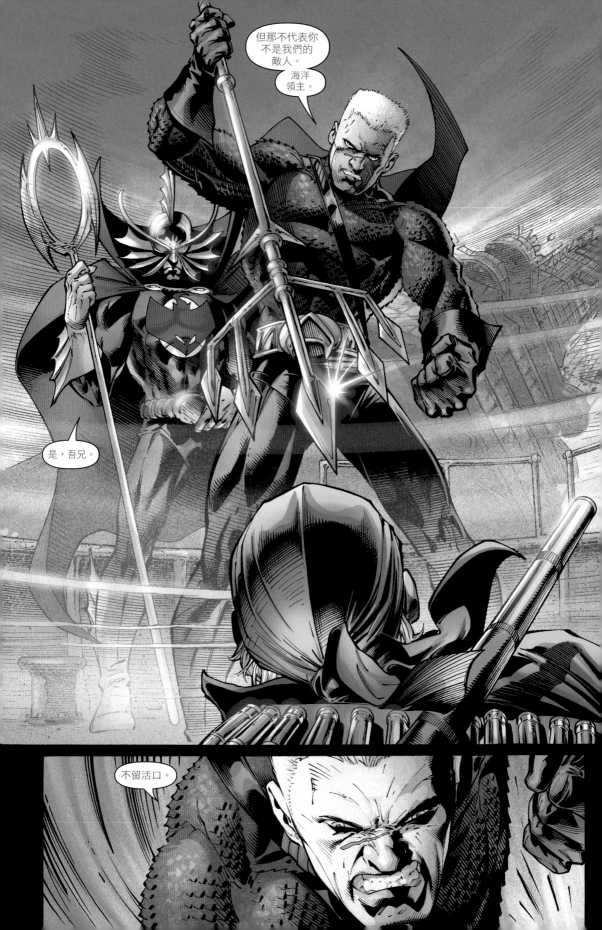

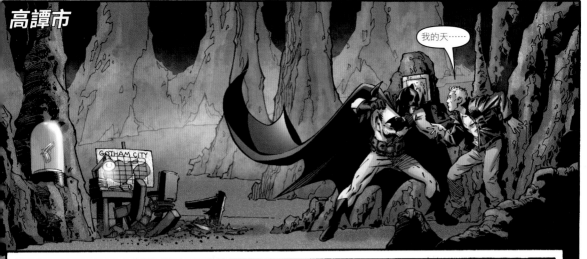

我的天……

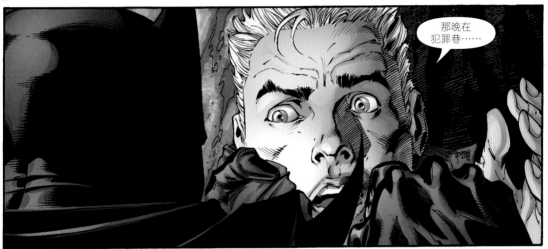

那晚在
犯罪巷……

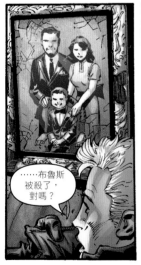

……布魯斯
被殺了，
對嗎？

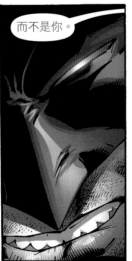

而不是你。

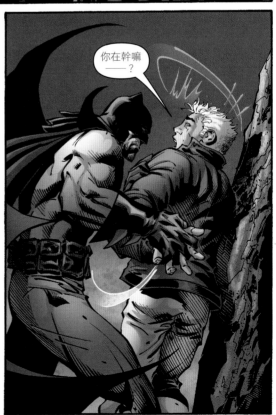

你在幹嘛
——？

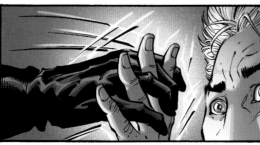

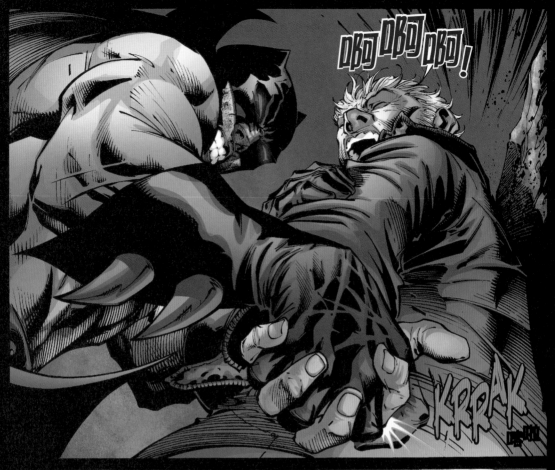

啊啊啊！

KRRAK

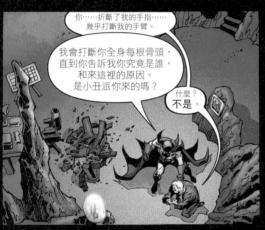

你……折斷了我的手指……
幾乎打斷我的手臂。

我會打斷你全身每根骨頭，
直到你告訴我你究竟是誰，
和來這裡的原因。
是小丑派你來的嗎？

什麼？
不是。

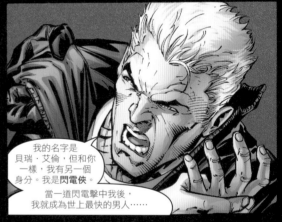

我的名字是
貝瑞‧艾倫，但和你
一樣，我有另一個
身分。我是閃電俠。

當一道閃電擊中我後，
我就成為世上最快的男人……

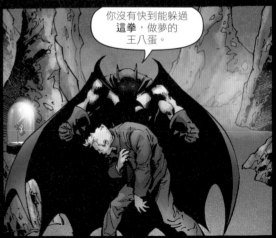

你沒有快到能躲過
這拳，做夢的
王八蛋。

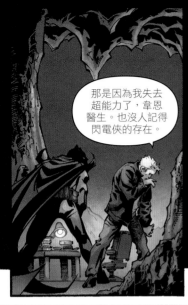

那是因為我失去超能力了，韋恩醫生。也沒人記得閃電俠的存在。

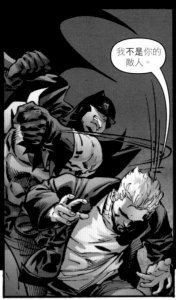

我不是你的敵人。

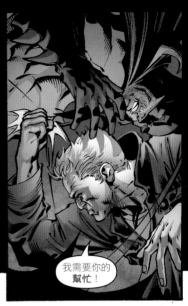

我需要你的幫忙！

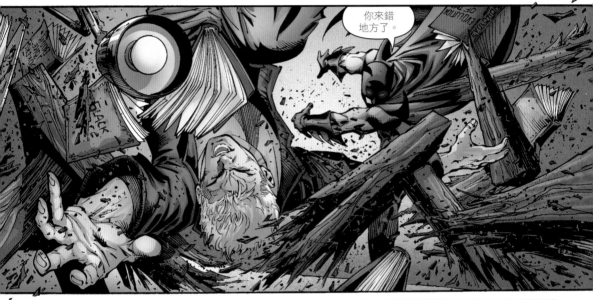

你來錯地方了。

我……一定是在不同的地球上。

或是困在鏡子大師的鏡像世界裡。

起來。

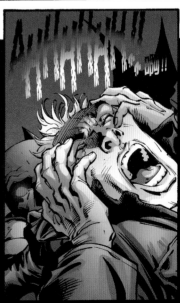

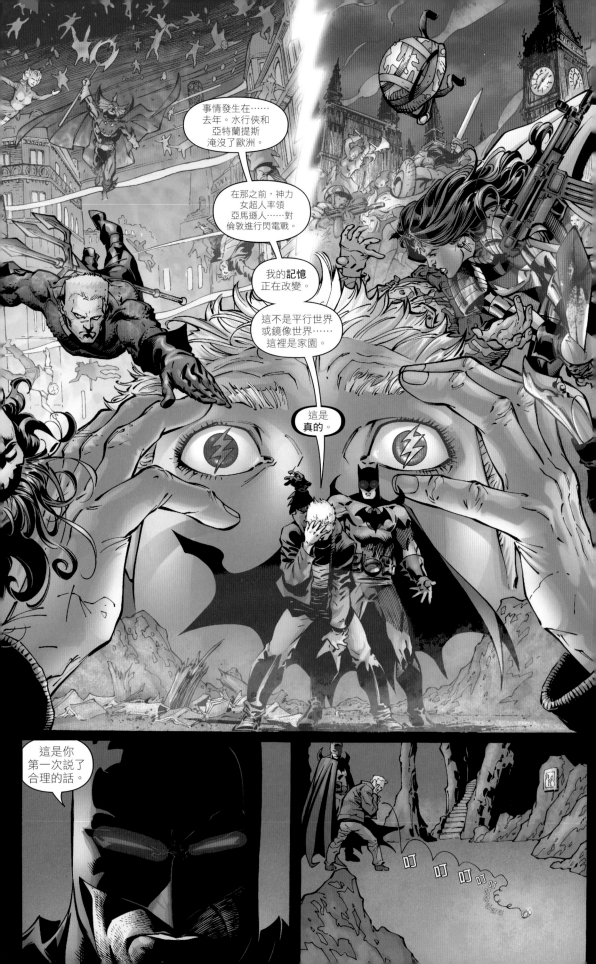

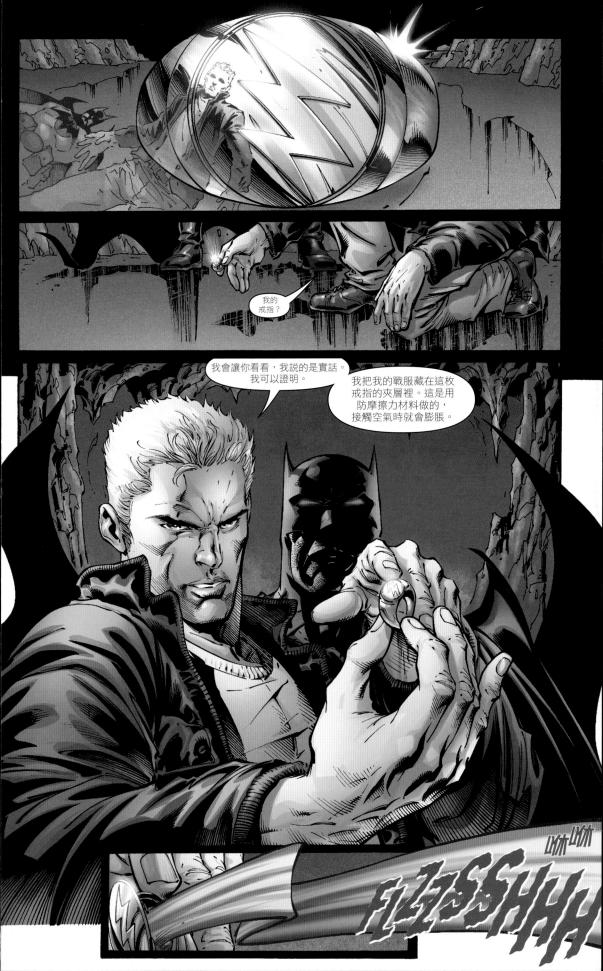

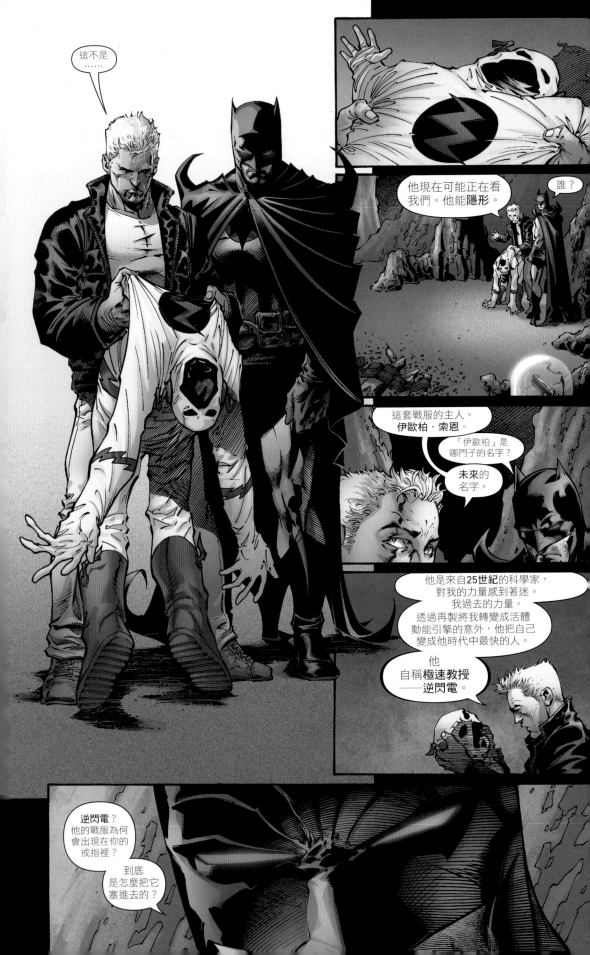

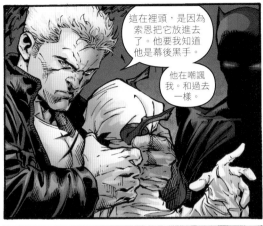

這在裡頭，是因為索恩把它放進去了。他要我知道他是幕後黑手。

他在嘲諷我。和過去一樣。

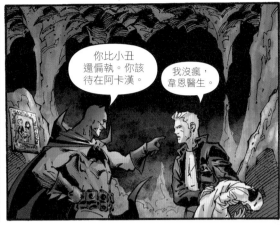

你比小丑還偏執。你該待在阿卡漢。

我沒瘋，韋恩醫生。

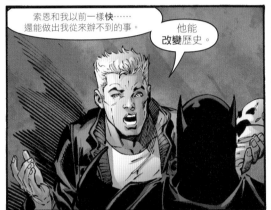

索恩和我以前一樣**快**……還能做出我從來辦不到的事。

他能**改變歷史**。

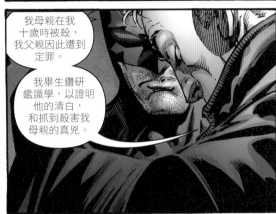

我母親在我十歲時被殺，我父親因此遭到定罪。

我畢生鑽研鑑識學，以證明他的清白，和抓到殺害我母親的真兇。

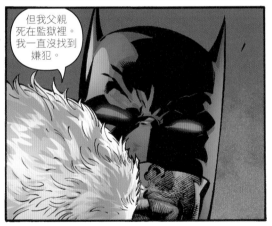

但我父親死在監獄裡。我一直沒找到嫌犯。

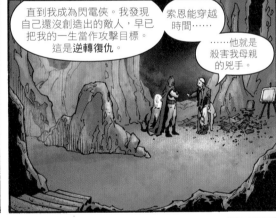

直到我成為閃電俠。我發現自己還沒創造出的敵人，早已把我的一生當作攻擊目標。這是**逆轉復仇**。

索恩能穿越時間……

……他就是殺害我母親的兇手。

但她現在**活得好好**的。索恩肯定又改變歷史了。

一切都毀了。沒人聽過超人。**水行俠和神力女超人**開戰——

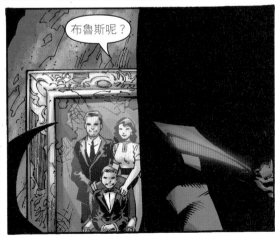

布魯斯呢？

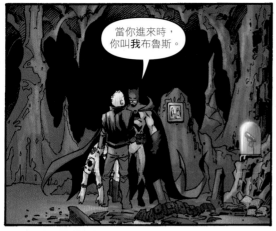

當你進來時，你叫**我**布魯斯。

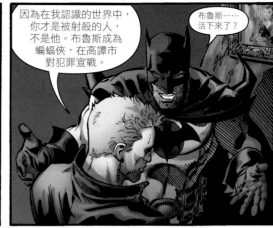

因為在我認識的世界中，你才是被射殺的人，不是他。布魯斯成為蝙蝠俠，在高譚市對犯罪宣戰。

布魯斯……活下來了？

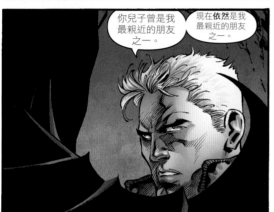

你兒子曾是我最親近的朋友之一。

現在**依然**是我最親近的朋友之一。

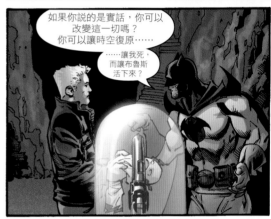

如果你説的是實話，你可以改變這一切嗎？你可以讓時空復原……

……讓我死，而讓布魯斯活下來？

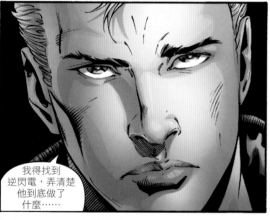

我得找到逆閃電，弄清楚他到底做了什麼……

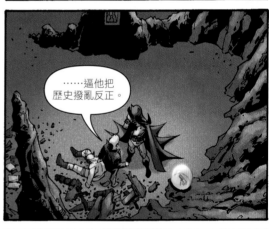

……逼他把歷史撥亂反正。

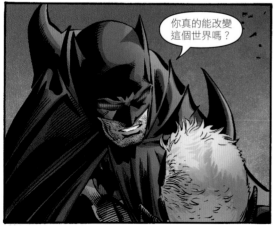

你真的能改變這個世界嗎？

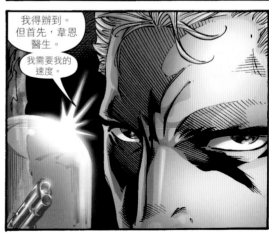

我得辦到。但首先，韋恩醫生。

我需要我的速度。

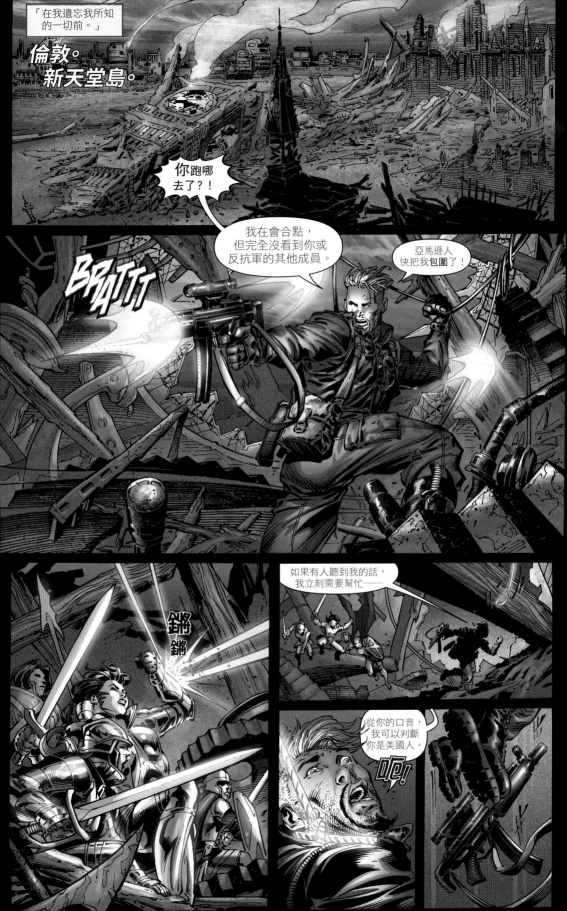

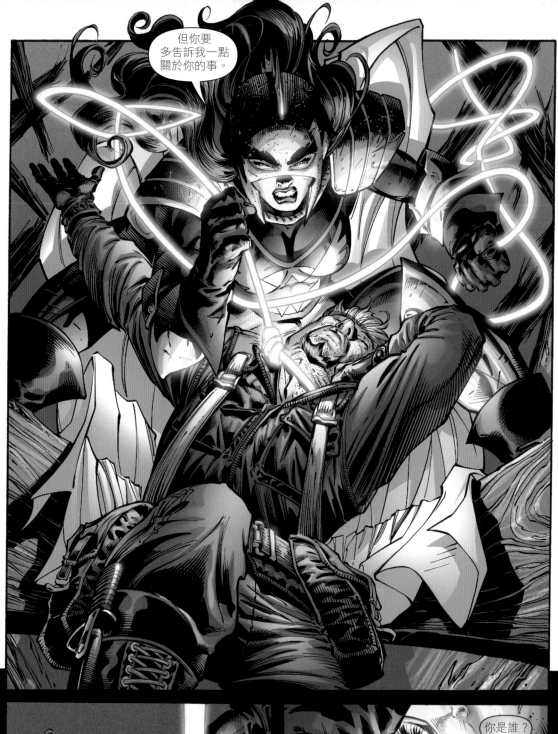

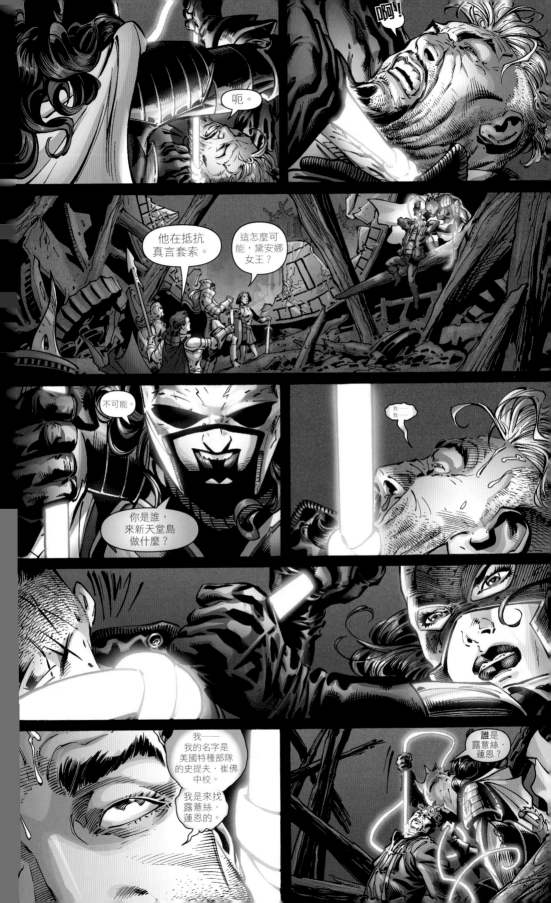

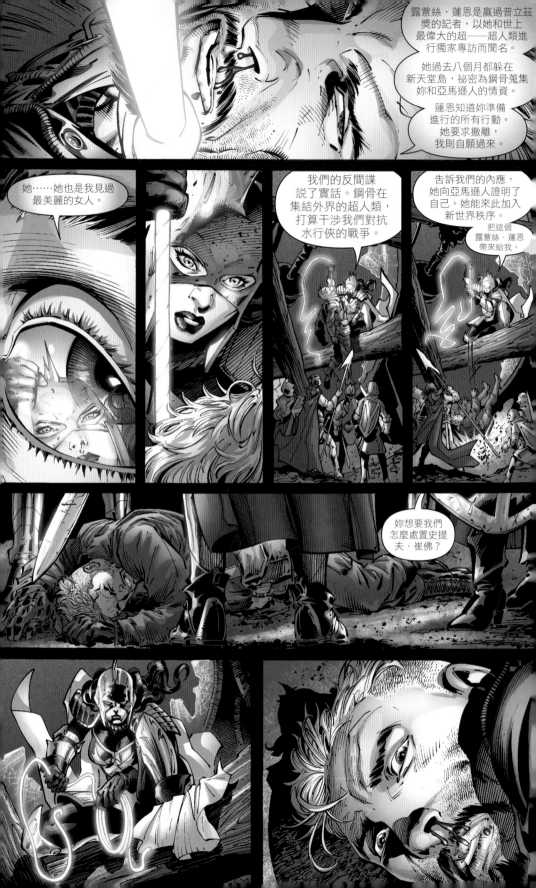

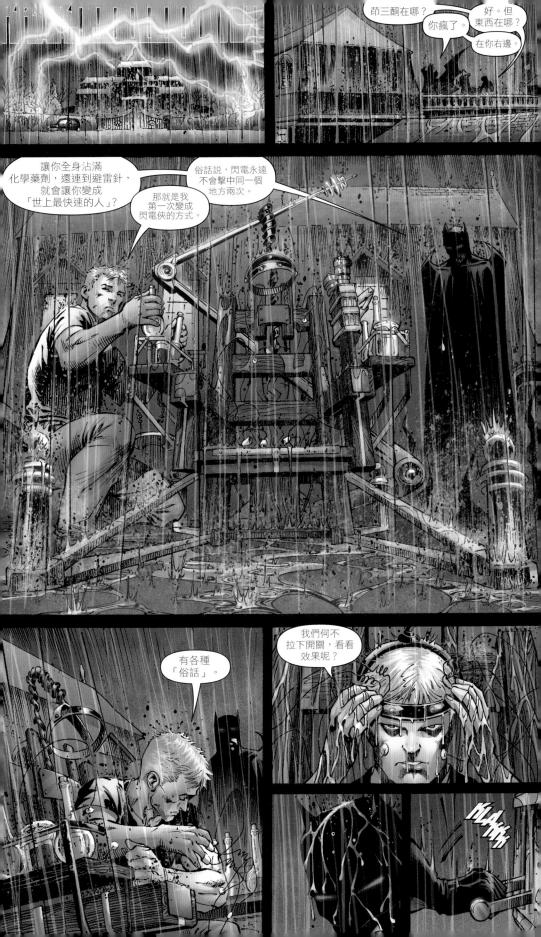

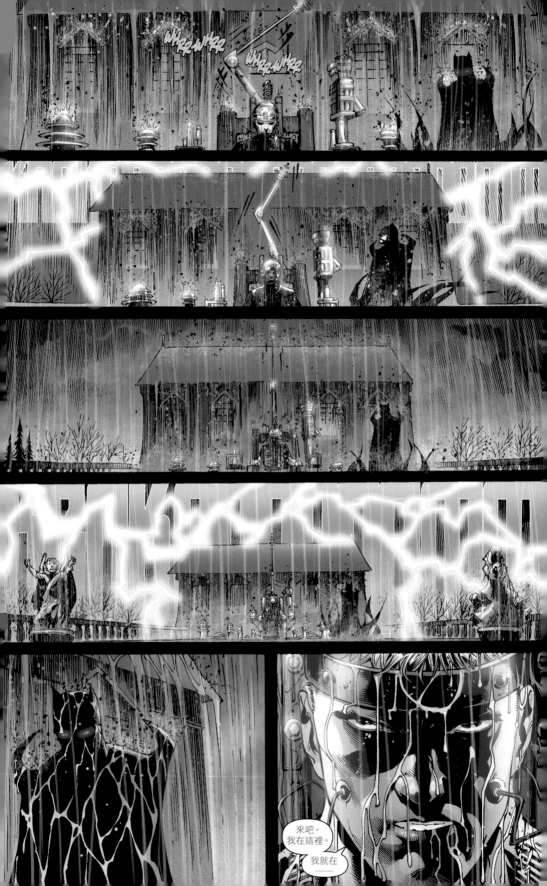

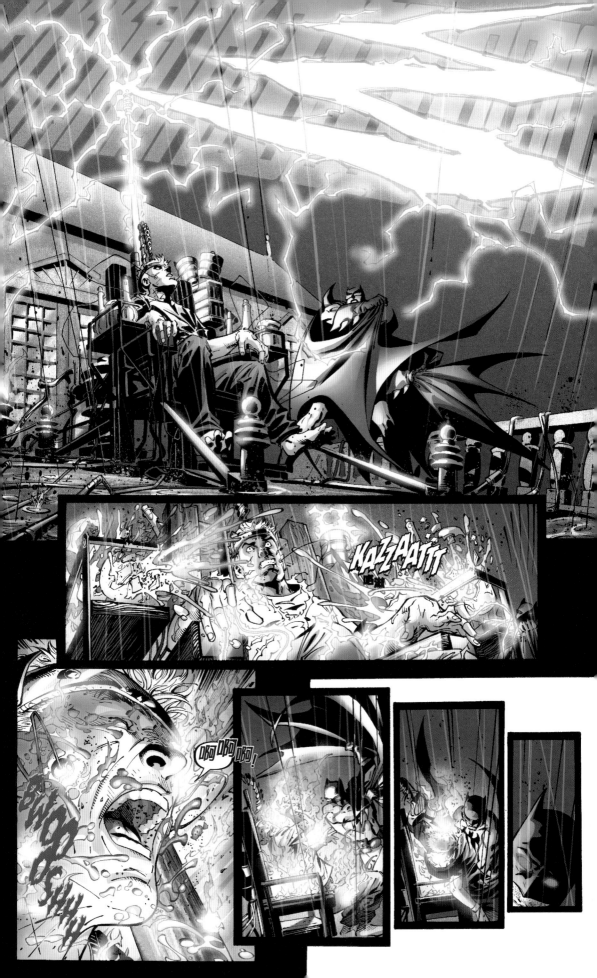

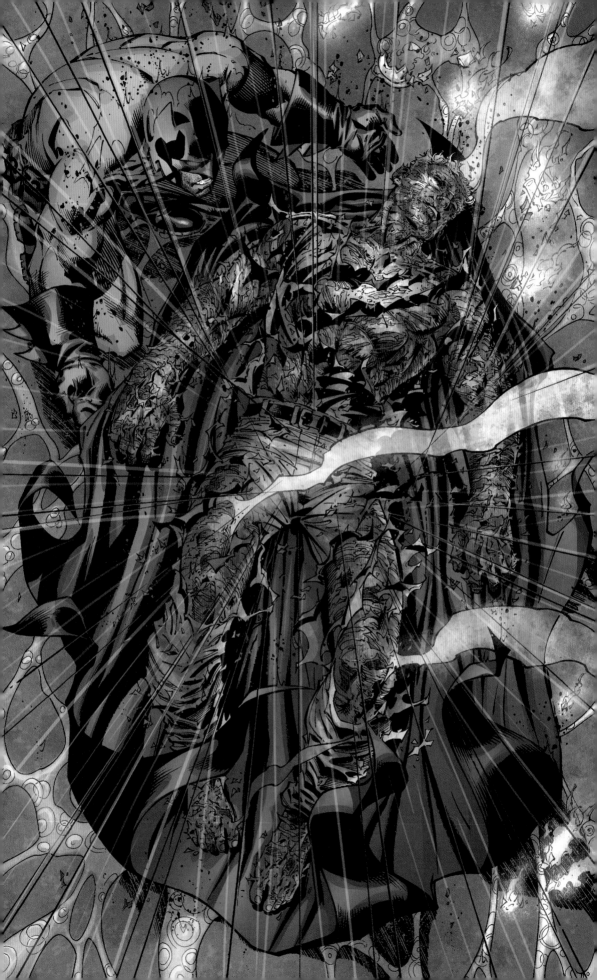

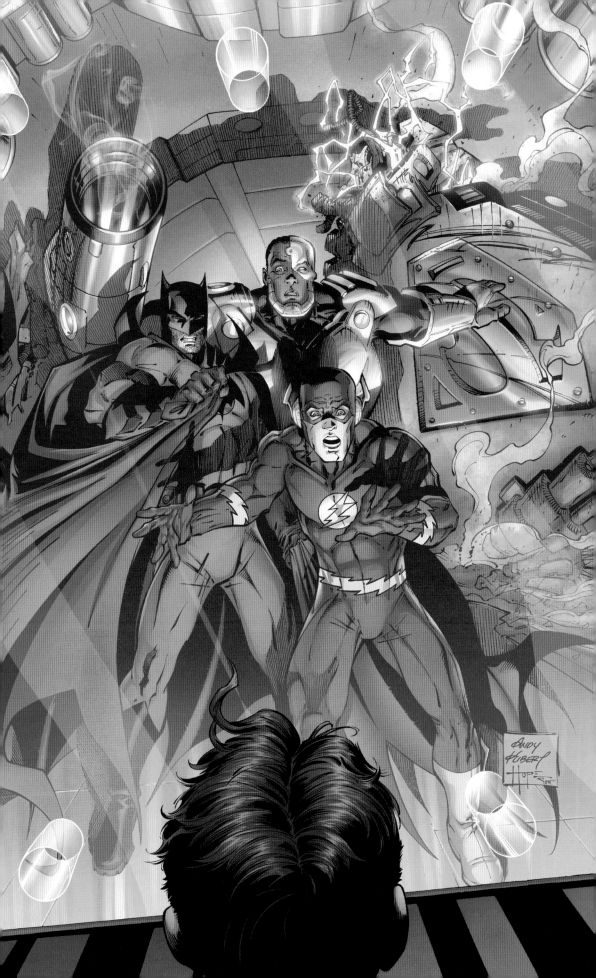

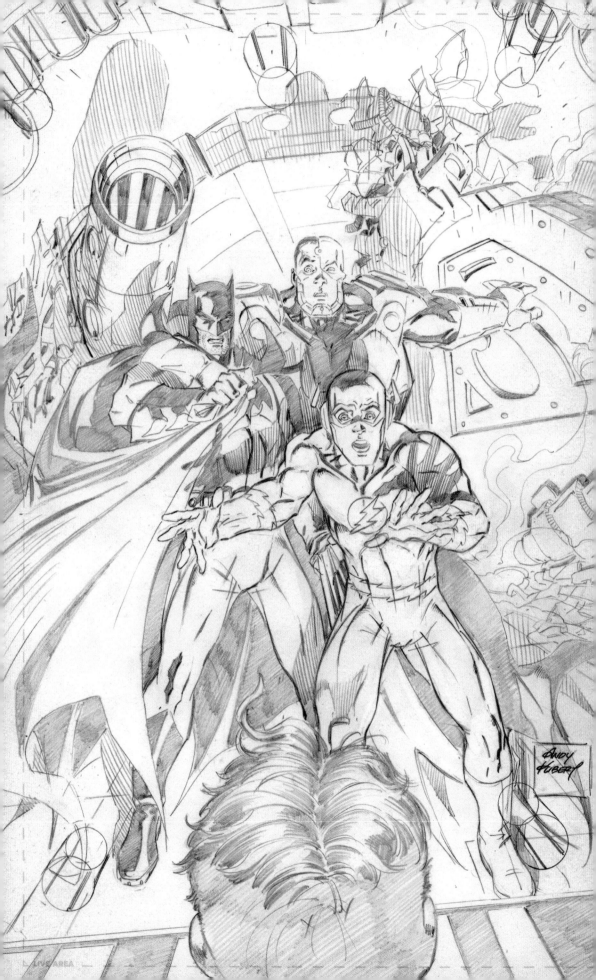

我必須派出真正的英雄。

我只需要多一點時間，總統先生。

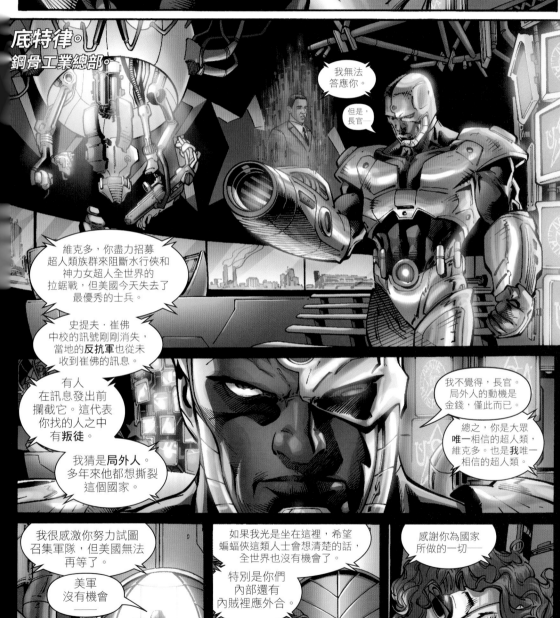

底特律。
鋼骨工業總部。

我無法答應你。

但是，長官——

維克多，你盡力招募超人類族群來阻斷水行俠和神力女超人全世界的拉鋸戰，但美國今天失去了最優秀的士兵。

史提夫・崔佛中校的訊號剛剛消失，當地的反抗軍也從未收到崔佛的訊息。

有人在訊息發出前攔截它。這代表你找的人之中有叛徒。

我猜是局外人。多年來他都想撕裂這個國家。

我不覺得，長官。局外人的動機是金錢，僅此而已。

總之，你是大眾唯一相信的超人類，維克多。也是我唯一相信的超人類。

我很感激你努力試圖召集軍隊，但美國無法再等了。

美軍沒有機會——

如果我光是坐在這裡，希望蝙蝠俠這類人士會想清楚的話，全世界也沒有機會了。

特別是你們內部還有內賊裡應外合。

感謝你為國家所做的一切——

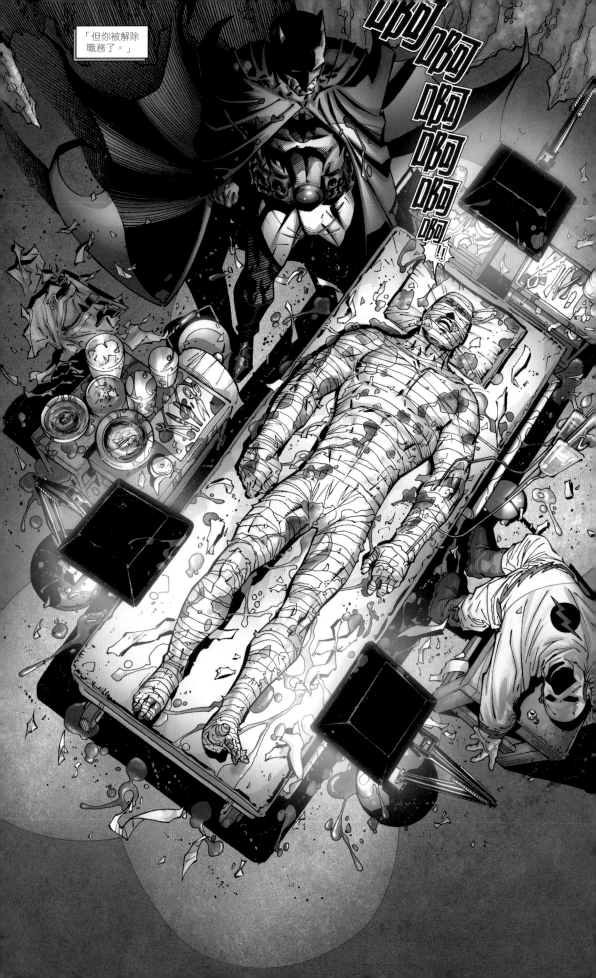

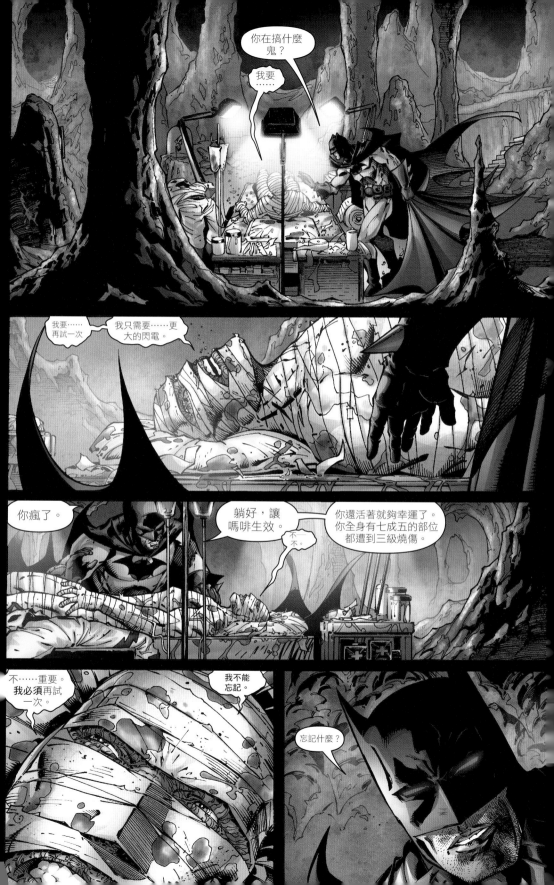

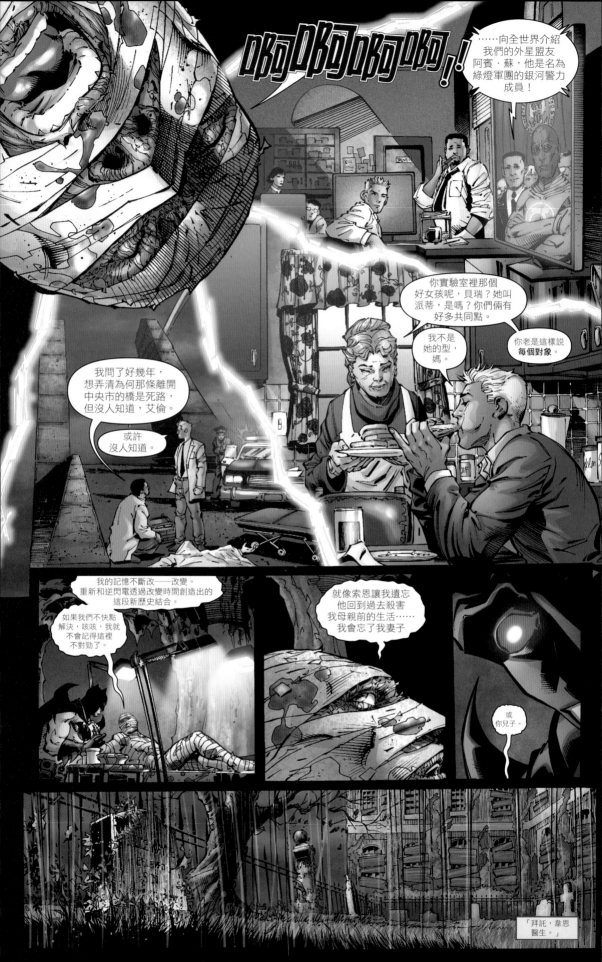

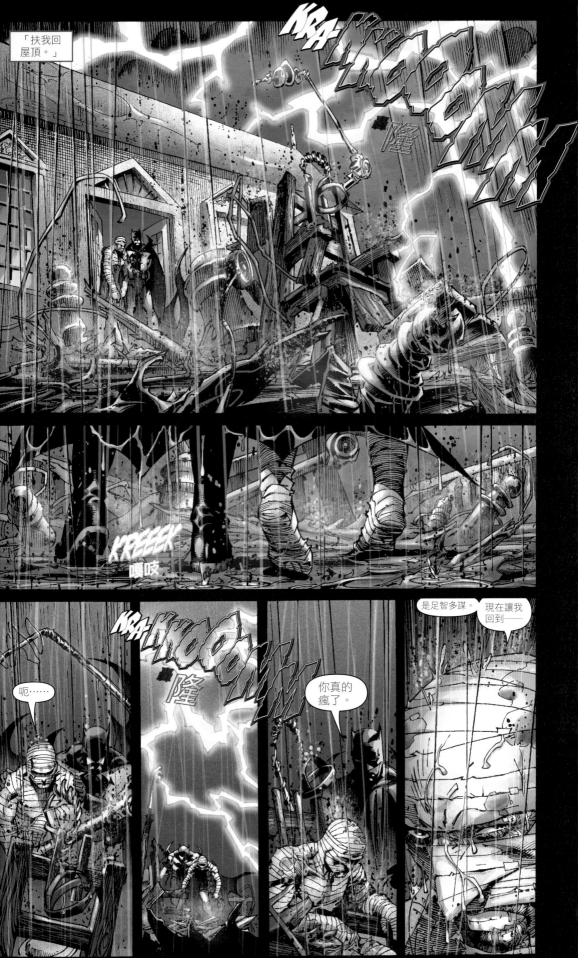

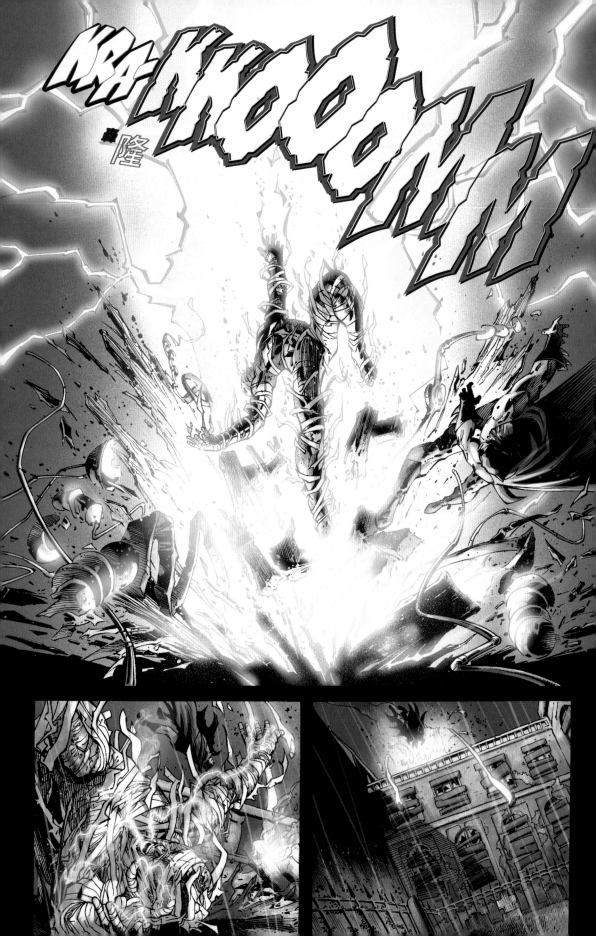

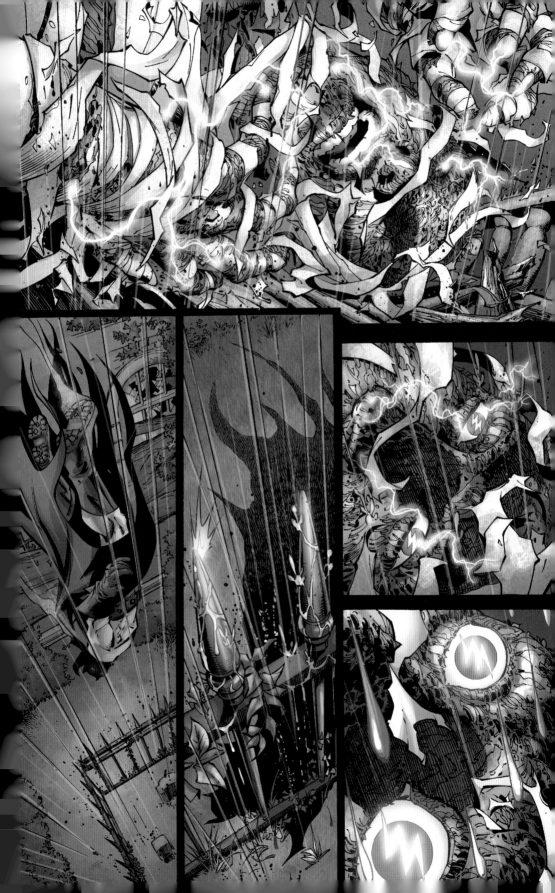

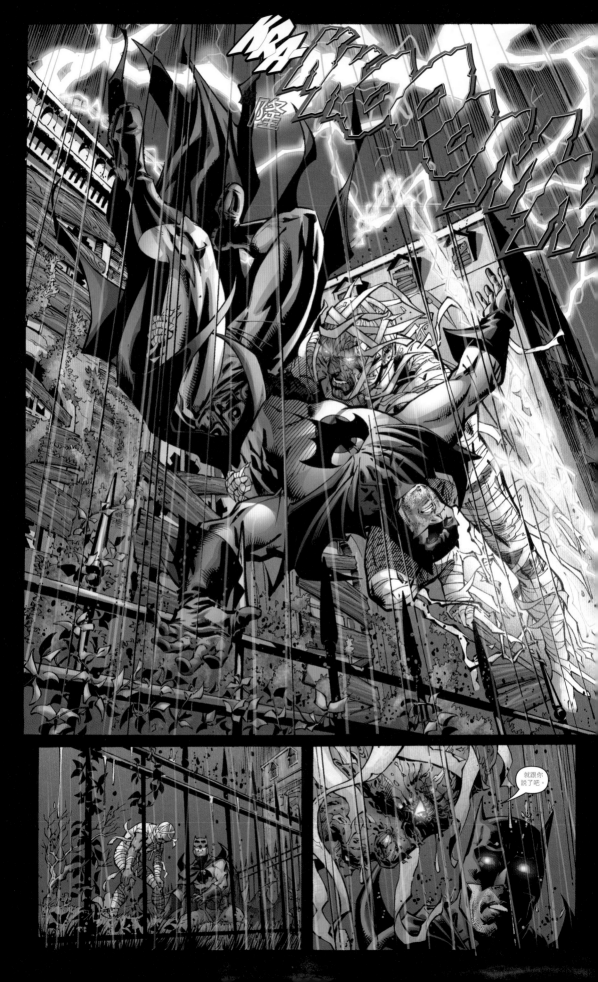

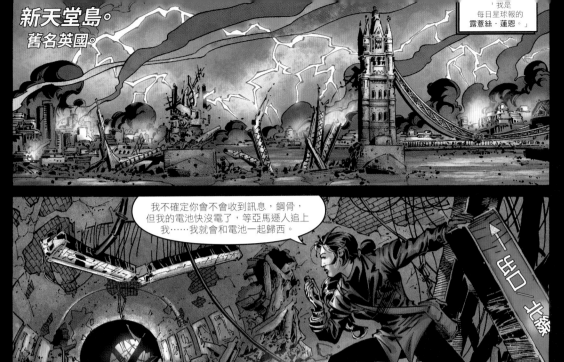

新天堂島。
舊名英國。

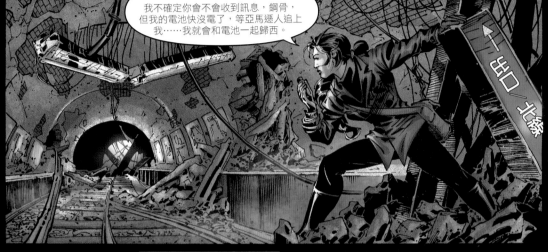

我不確定你會不會收到訊息，鋼骨，
但我的電池快沒電了，等亞馬遜人追上
我⋯⋯我就會和電池一起歸西。

據說，她們昨天把一名
亞特蘭提斯人從海裡拖出來。
神力女超人的套
索迫使他開口。
水行俠要率領他的軍隊
穿越英吉利海峽，準備
在明天進行總攻擊。

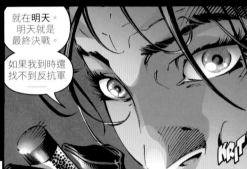

就在明天。
明天就是
最終決戰。

如果我到時還
找不到反抗軍
——

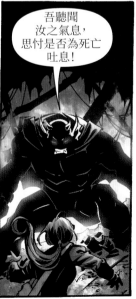

吾聽聞
汝之氣息，
思忖是否為死亡
吐息！

誰
在那裡？

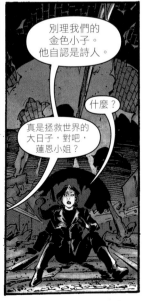

別理我們的
金色小子。
他自認是詩人。

什麼？

真是拯救世界的
大日子，對吧，
蓮恩小姐？

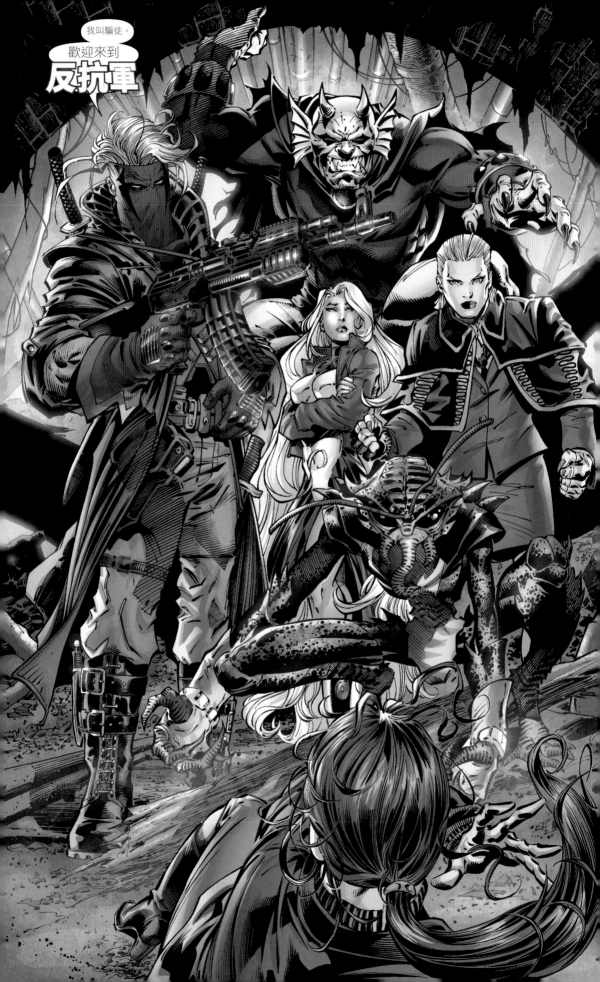

你的燒傷正在**癒合**，速度很慢，但的確在好轉。

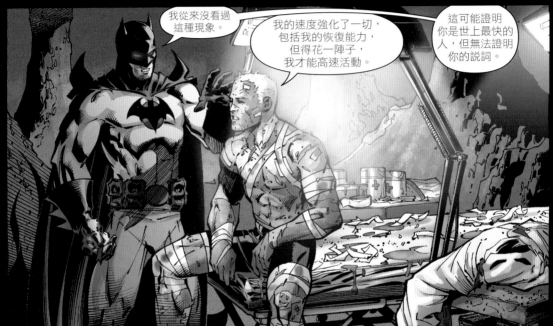

我從來沒看過這種現象。

我的速度強化了一切，包括我的恢復能力，但得花一陣子，我才能高速活動。

這可能證明你是世上最快的人，但無法證明你的說詞。

至少證明了一些。

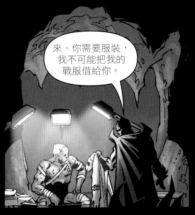

來。你需要服裝，我不可能把我的戰服借給你。

什麼？

這能防止摩擦力，不是嗎？

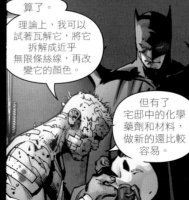

算了。

理論上，我可以試著瓦解它，將它拆解成近乎無限條絲線，再改變它的顏色。

但有了宅邸中的化學藥劑和材料，做新的還比較容易。

TZZZZZSSSHHH

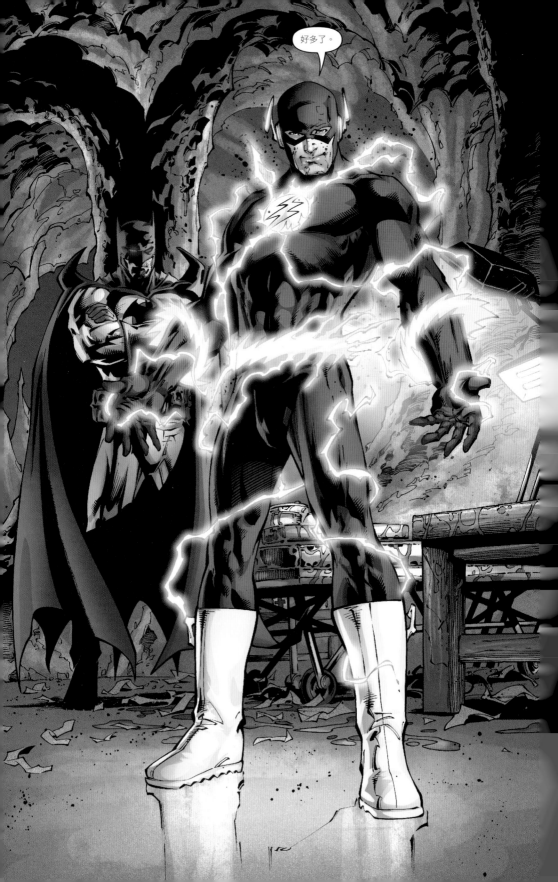

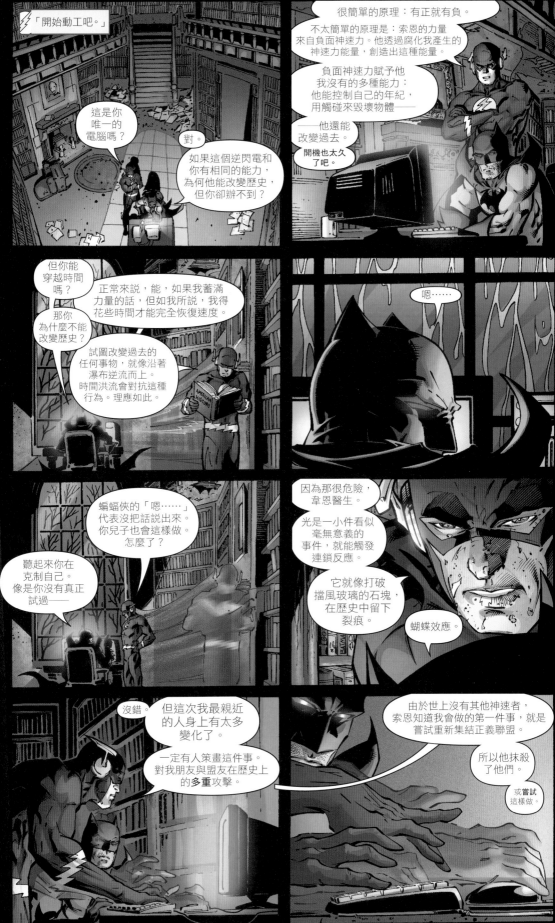

「開始動工吧。」

這是你唯一的電腦嗎？

對。

如果這個逆閃電和你有相同的能力，為何他能改變歷史，但你卻辦不到？

很簡單的原理：有正就有負。

不太簡單的原理是：索恩的力量來自負面神速力。他透過腐化我產生的神速力能量，創造出這種能量。

負面神速力賦予他我沒有的多種能力：他能控制自己的年紀，用觸碰來毀壞物體——

——他還能改變過去。

開機也太久了吧。

但你能穿越時間嗎？

正常來說，能，如果我蓄滿力量的話，但如我所說，我得花些時間才能完全恢復速度。

那你為什麼不能改變歷史？

試圖改變過去的任何事物，就像沿著瀑布逆流而上。時間洪流會對抗這種行為。理應如此。

嗯……

蝙蝠俠的「嗯……」代表沒把話說出來。你兒子也會這樣做。怎麼了？

聽起來你在克制自己。像是你沒有真正試過——

因為那很危險，韋恩醫生。

光是一小件看似毫無意義的事件，就能觸發連鎖反應。

它就像打破擋風玻璃的石塊，在歷史中留下裂痕。

蝴蝶效應。

沒錯。

但這次我最親近的人身上有太多變化了。

一定有人策畫這件事。對我朋友與盟友在歷史上的多重攻擊。

由於世上沒有其他神速者，索恩知道我做的第一件事，就是嘗試重新集結正義聯盟。

所以他抹殺了他們。

或嘗試這樣做。

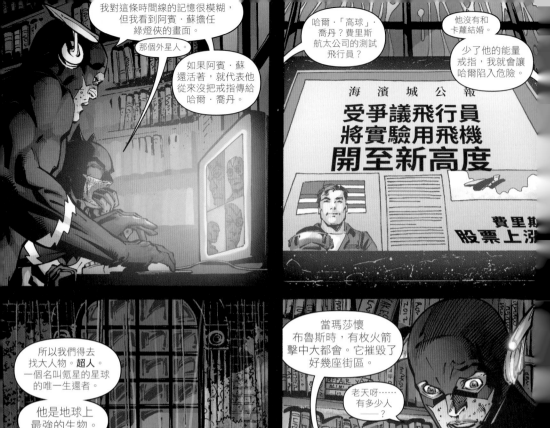

我對這條時間線的記憶很模糊，但我看到阿賓·蘇擔任綠燈俠的畫面。

那個外星人。

如果阿賓·蘇還活著，就代表他從來沒把戒指傳給哈爾·喬丹。

哈爾·「高球」·喬丹？費里斯航太公司的測試飛行員？

他沒有和卡蘿結婚。

少了他的能量戒指，我就會讓哈爾陷入危險。

海濱城公報

受爭議飛行員將實驗用飛機開至新高度

費里斯股票上漲

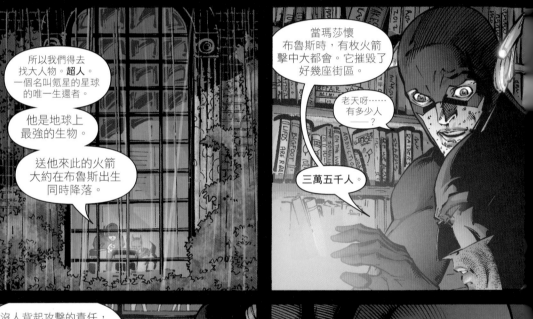

所以我們得去找大人物。**超人**。一個名叫氪星的星球的唯一生還者。

他是地球上最強的生物。

送他來此的火箭大約在布魯斯出生同時降落。

當瑪莎懷布魯斯時，有枚火箭擊中大都會。它摧毀了好幾座街區。

老天呀……有多少人——？

三萬五千人。

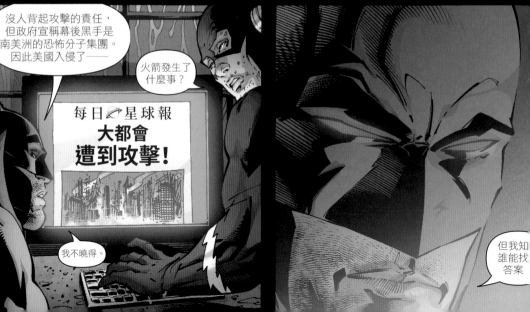

沒人背起攻擊的責任，但政府宣稱幕後黑手是南美洲的恐怖分子集團。因此美國入侵了——

火箭發生了什麼事？

每日星球報
大都會遭到攻擊！

我不曉得。

但我知誰能找答案。

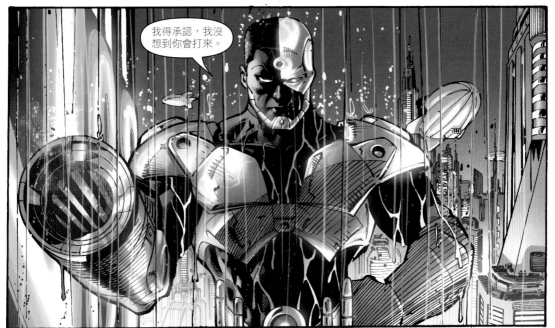

我得承認，我沒想到你會打來。

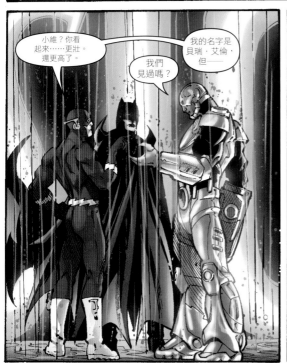

小維？你看起來……更壯。還更高了。

我們見過嗎？

我的名字是貝瑞·艾倫，但——

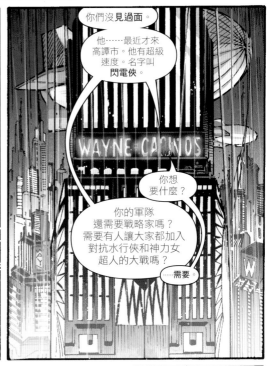

你們沒見過面。

他……最近才來高譚市。他有超級速度。名字叫閃電俠。

你想要什麼？

你的軍隊還需要戰略家嗎？需要有人讓大家都加入對抗水行俠和神力女超人的大戰嗎？

……需要

我加入。

什麼？你加入——？

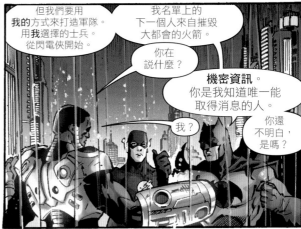

但我們要用我的方式來打造軍隊。用我選擇的士兵。從閃電俠開始。

我名單上的下一個人來推毀大都會的火箭。

你在說什麼？

機密資訊。你是我知道唯一能取得消息的人。

我？

你還不明白，是嗎？

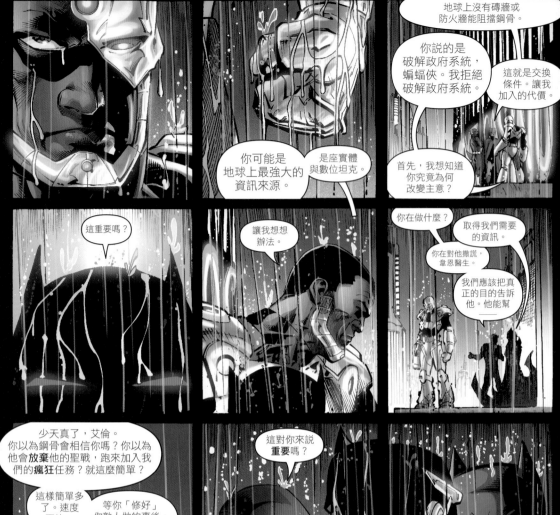
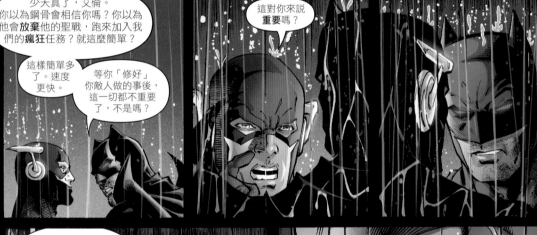
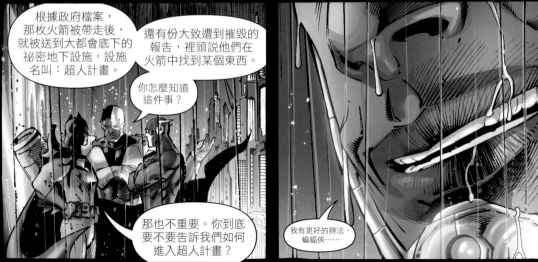

「我跟你們
一起去。」

新大都會

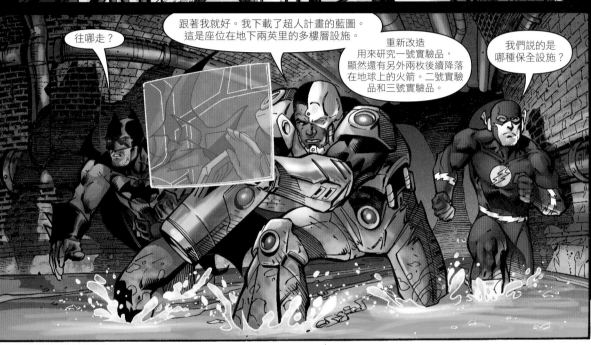

往哪走？

跟著我就好。我下載了超人計畫的藍圖。
這是座位在地下兩英里的多樓層設施。

重新改造
用來研究一號實驗品，
顯然還有另外兩枚後續降落
在地球上的火箭。二號實驗
品和三號實驗品。

我們說的是
哪種保全設施？

KORANKKK
喀喀喀

我們會想
避開的那種。

啊。

你還
好嗎？

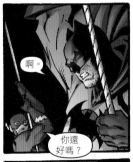

只是
老了。

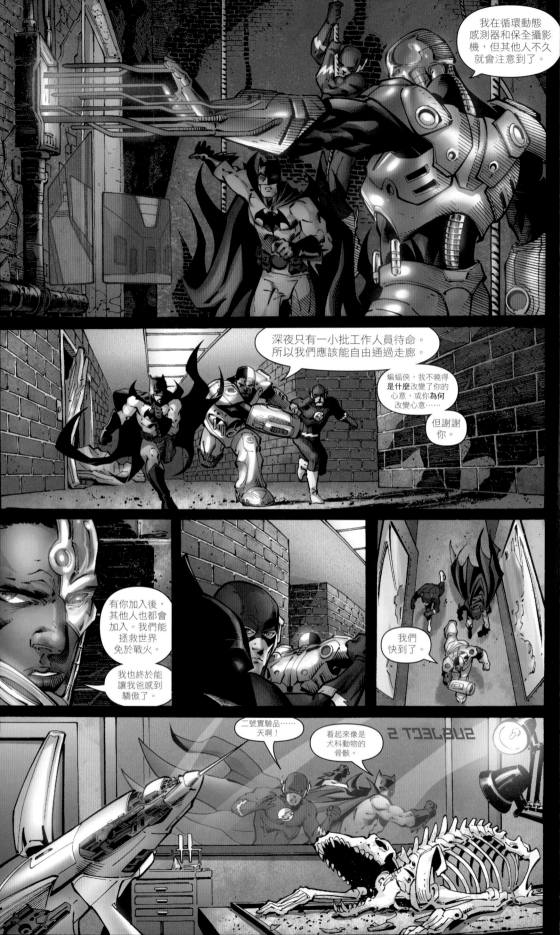

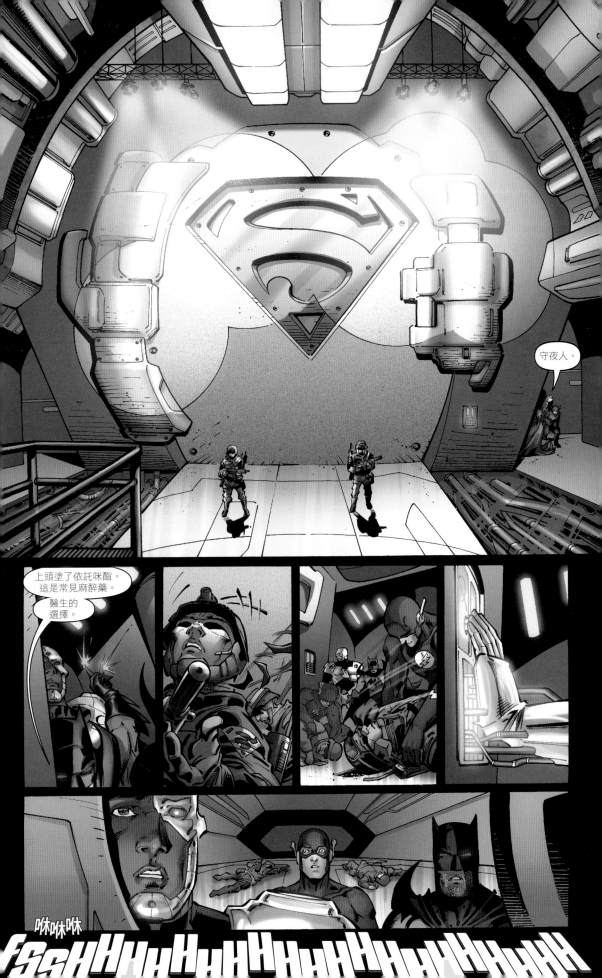

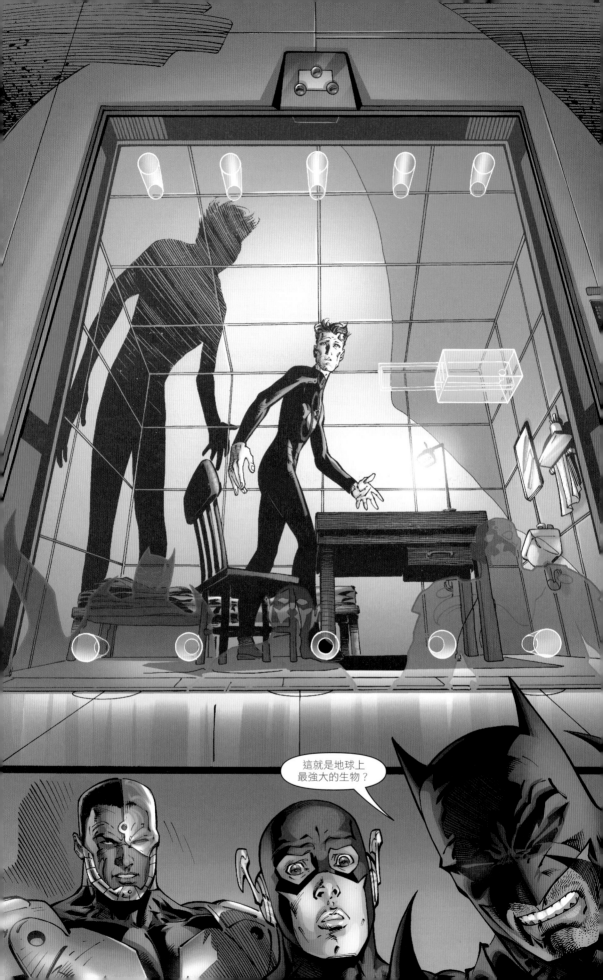

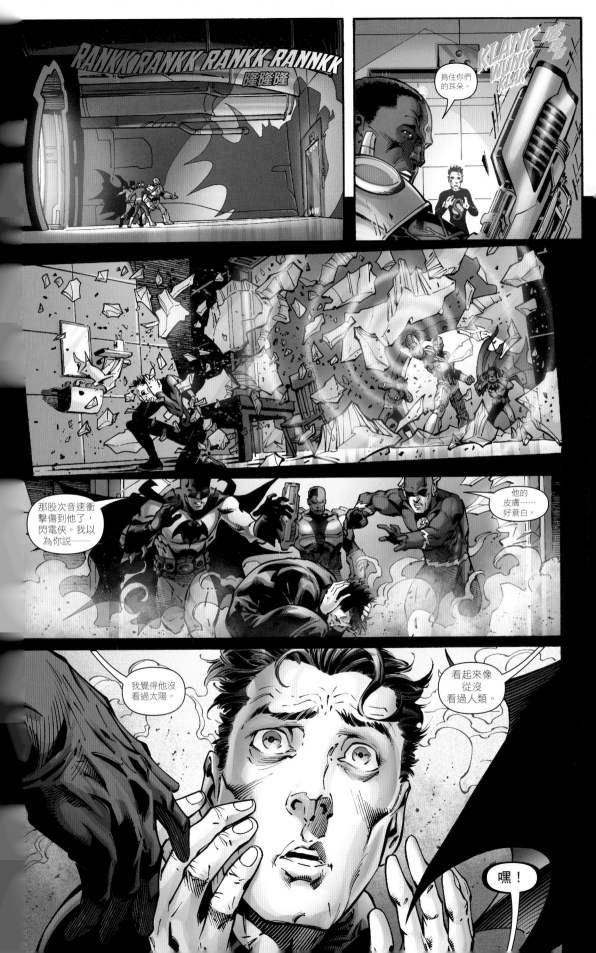

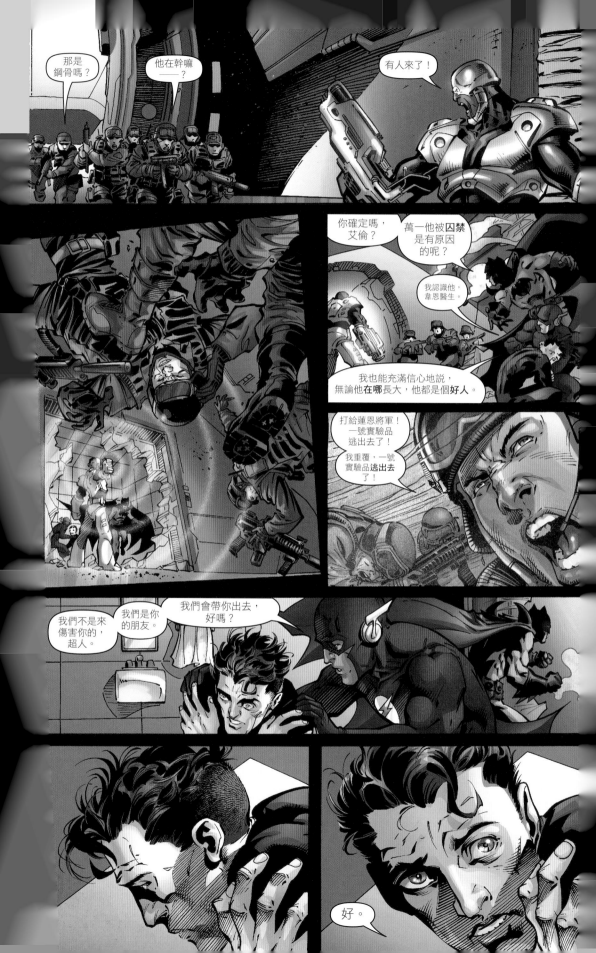

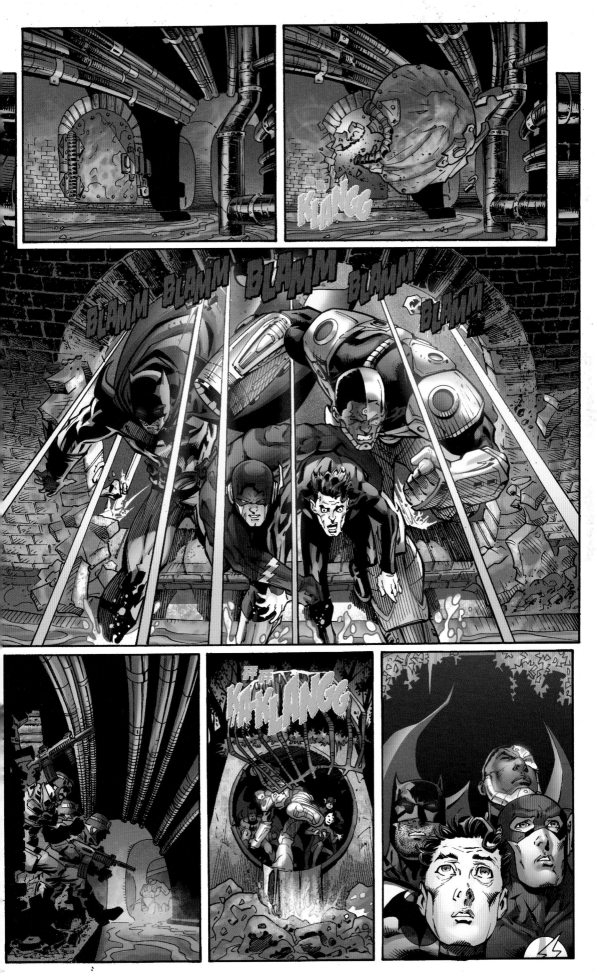

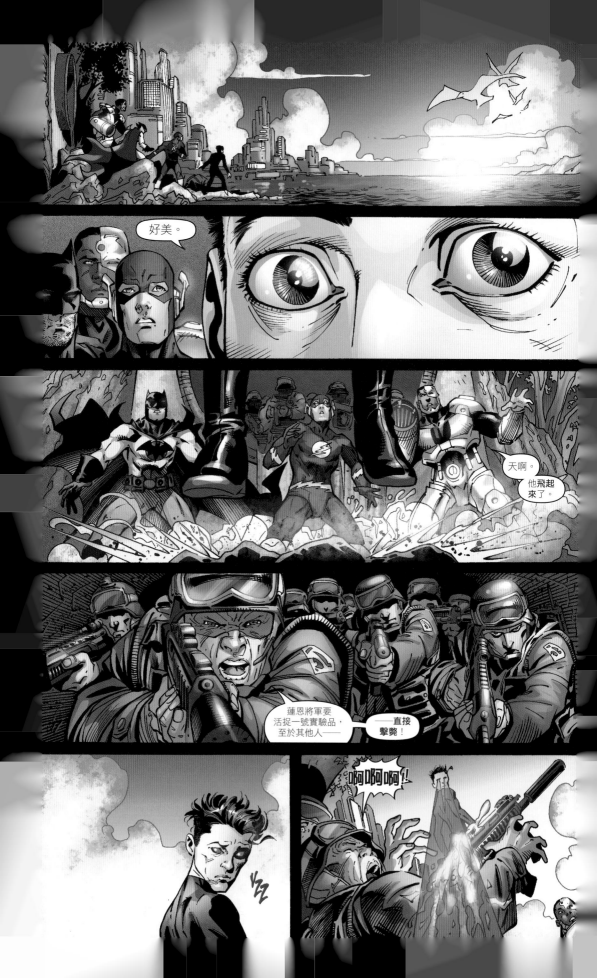

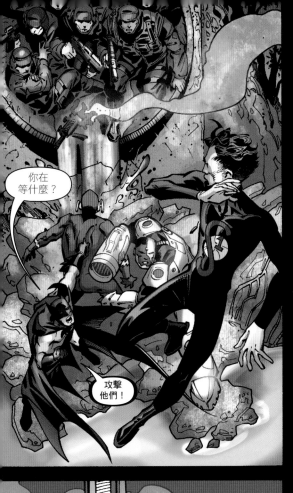

你在
等什麼?

攻擊
他們!

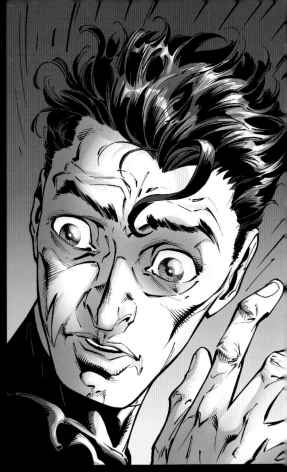

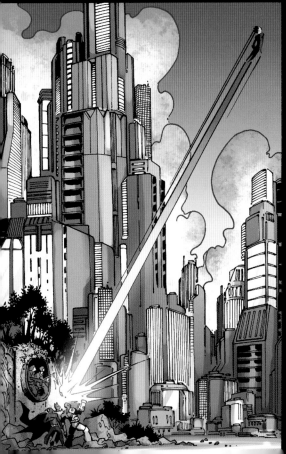

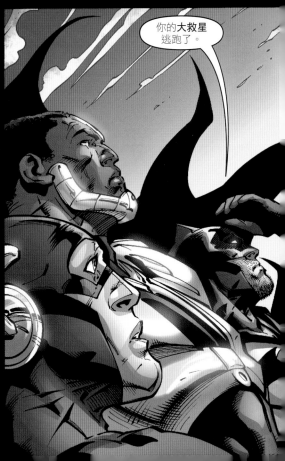

你的大救星
逃跑了。

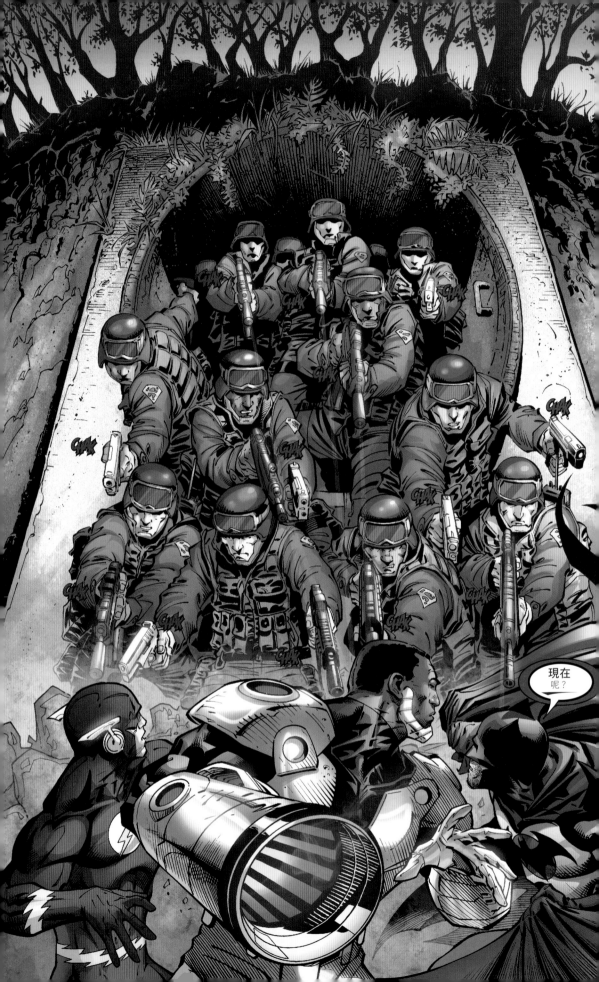

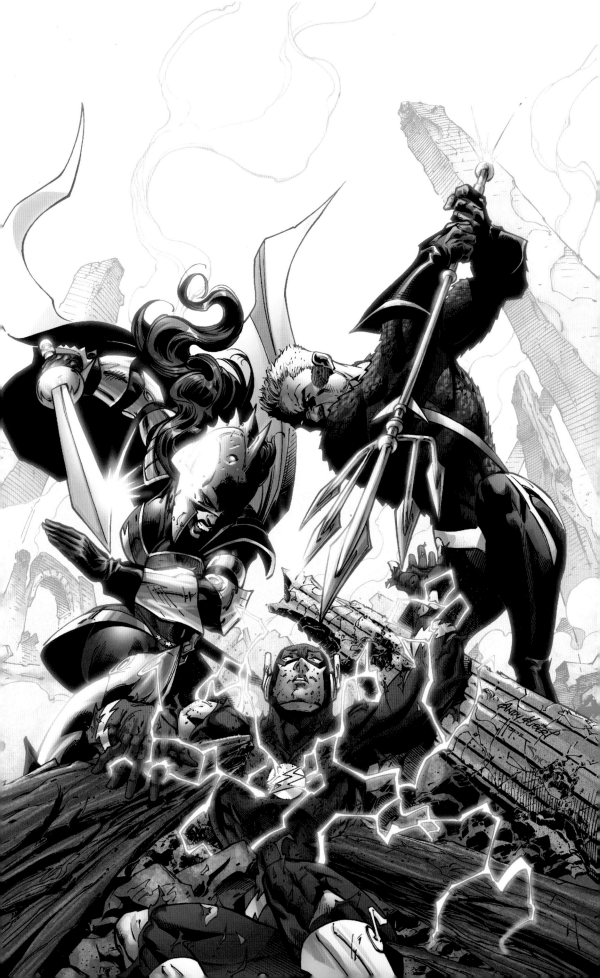

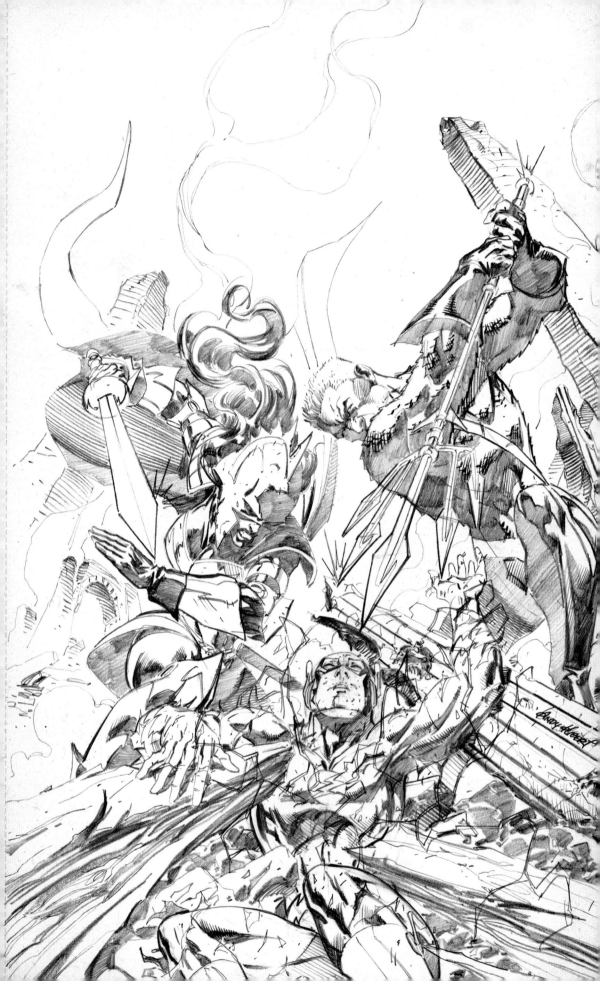

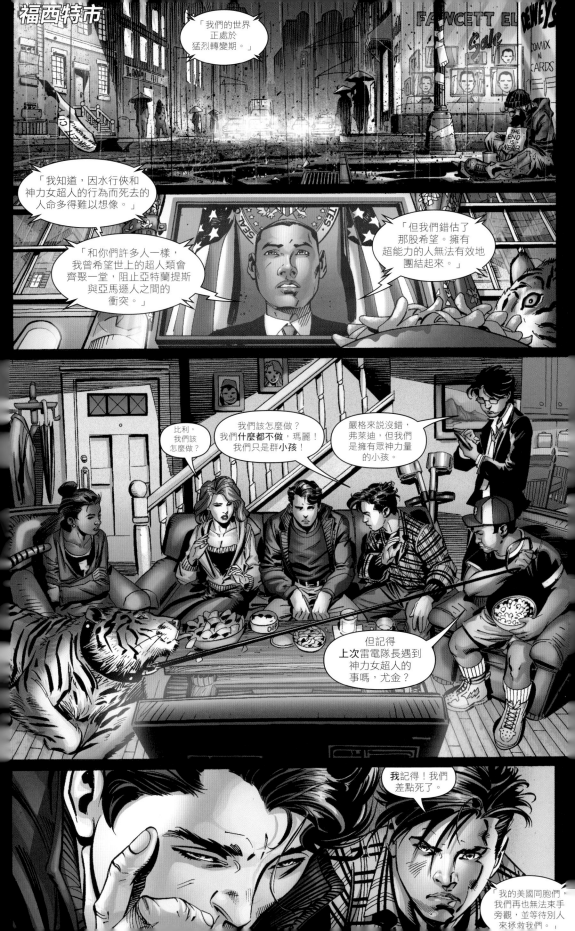

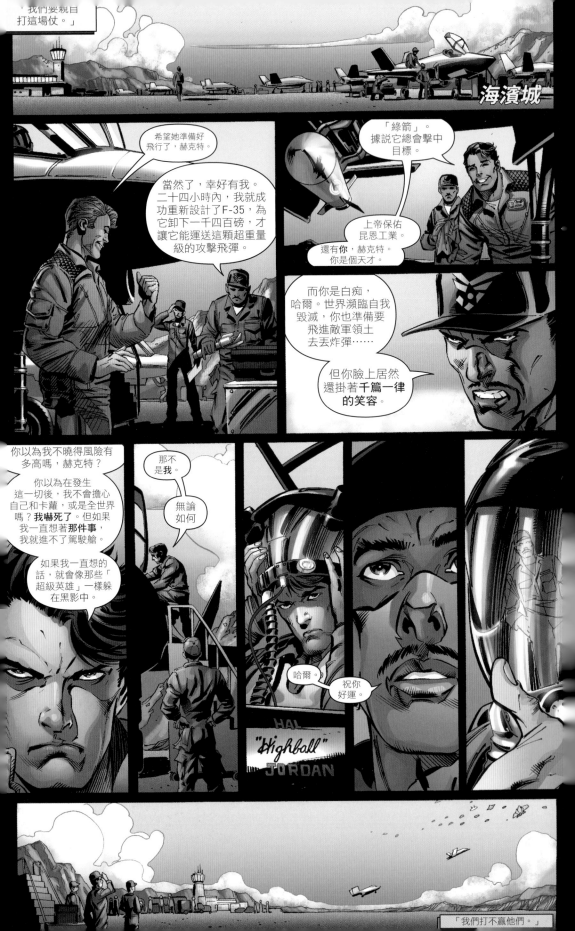

「我們要終目打這場仗。」

海濱城

希望她準備好飛行了，赫克特。

當然了，幸好有我。二十四小時內，我就成功重新設計了F-35，為它卸下一千四百磅，才讓它能運送這顆超重量級的攻擊飛彈。

「綠箭」。據說它總會擊中目標。

上帝保佑昆恩工業。還有你，赫克特。你是個天才。

而你是白痴，哈爾。世界瀕臨自我毀滅，你也準備要飛進敵軍領土去丟炸彈……

但你臉上居然還掛著千篇一律的笑容。

你以為我不曉得風險有多高嗎，赫克特？

你以為在發生這一切後，我不會擔心自己和卡蘿，或是全世界嗎？我嚇死了。但如果我一想著那件事，我就進不了駕駛艙。

如果我一直想的話，就會像那些「超級英雄」一樣躲在黑影中。

那不是我。

無論如何

哈爾。祝你好運。

HAL
"Highball"
JORDAN

「我們打不贏他們。」

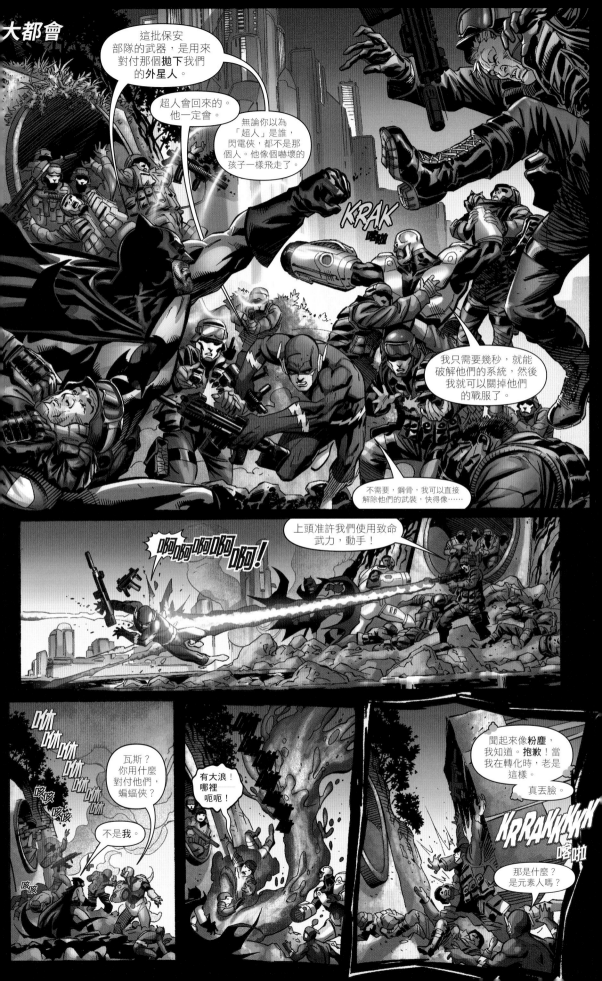

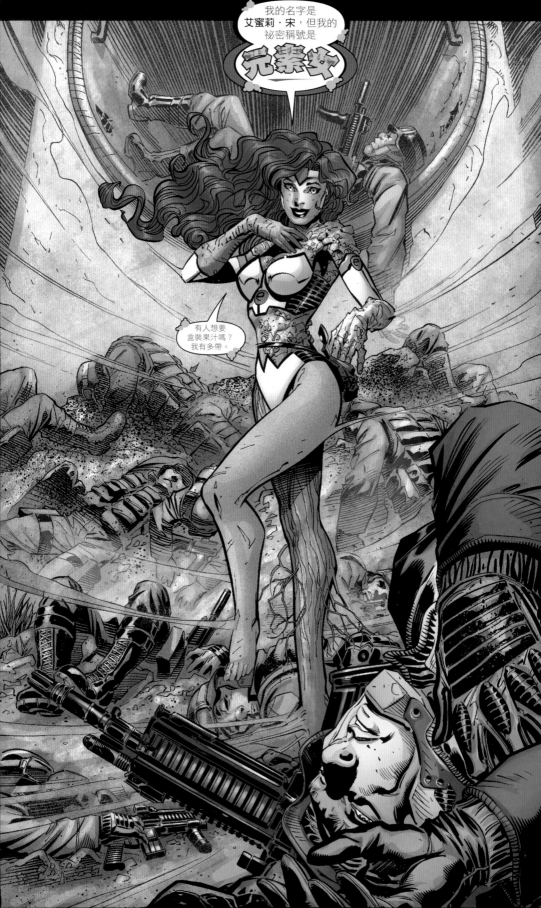

我超愛你的戰服！
好……紅喔！

呃……
謝了。

太棒了。**元素女**拯救了一切。她和阿卡漢裡的每個人一樣都瘋了。

她沒瘋，蝙蝠俠。她只是不習慣接近**人群**。都瘋了。

我也不習慣元素女**恰好**突然出現。

妳在這裡幹嘛，宋小姐？

這個嘛，我，呃……我偷偷**跟著**鋼骨到處走。

什麼？

別氣啦！當你讓大家聚集在高譚市，卻沒人想阻止戰爭時，我……我不懂。

外頭的狀況很**糟**。人們都在**受傷**。我們應該幫忙，而且……

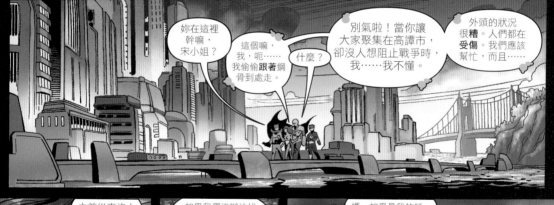

之前從來沒人邀我加入團隊。

如果我們沒辦法找超人幫我們找到逆閃電的話，就該盡量招募人。

元素女**瘋**了，閃電俠。和你一樣。

這可能是我們唯一的機會——

媽，如果是我的話，就會停車幫忙。

我知道，貝瑞。

啊啊啊啊！

貝瑞，我們好引你為傲！

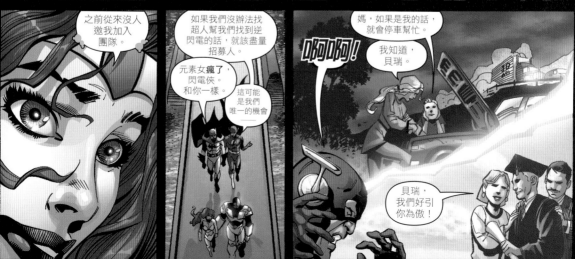

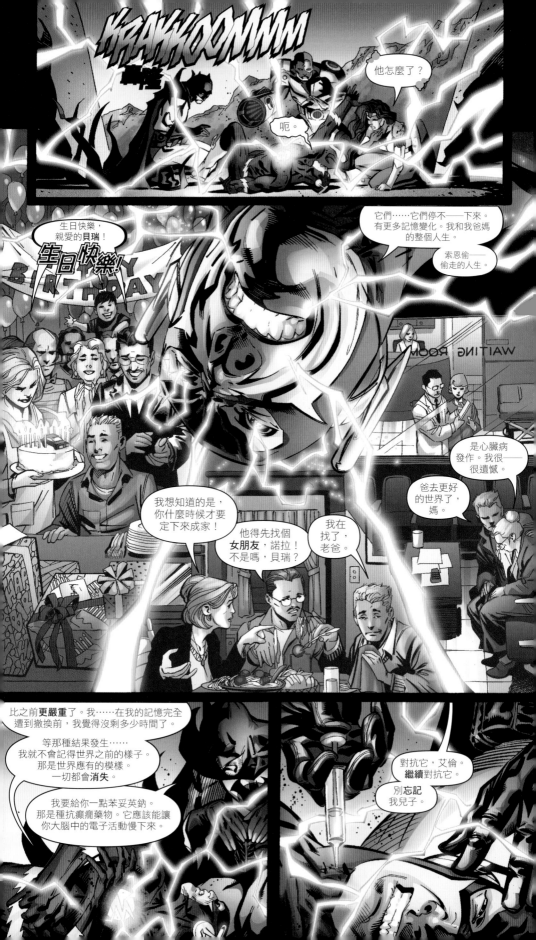

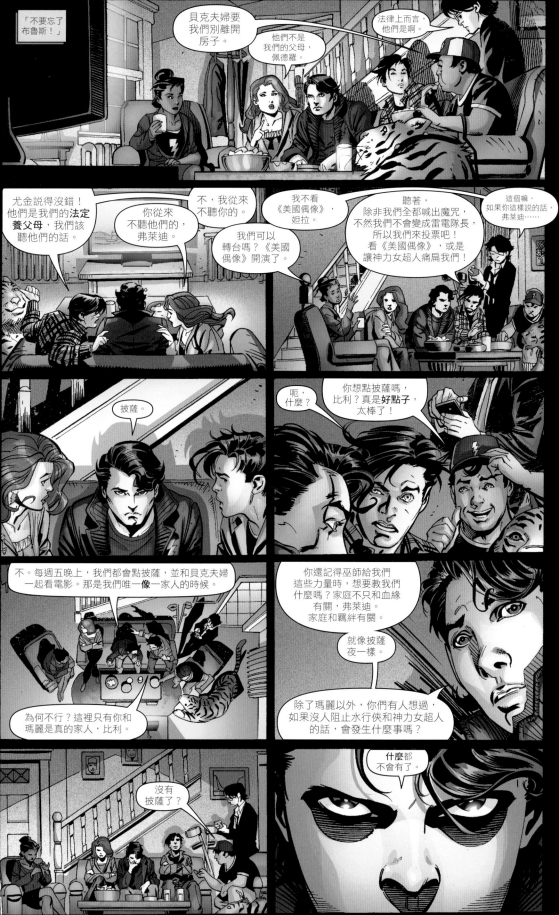

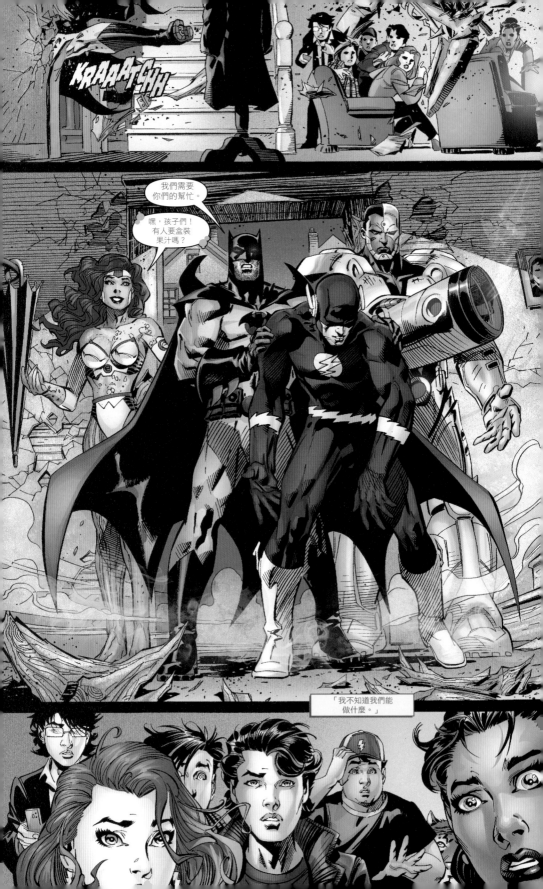

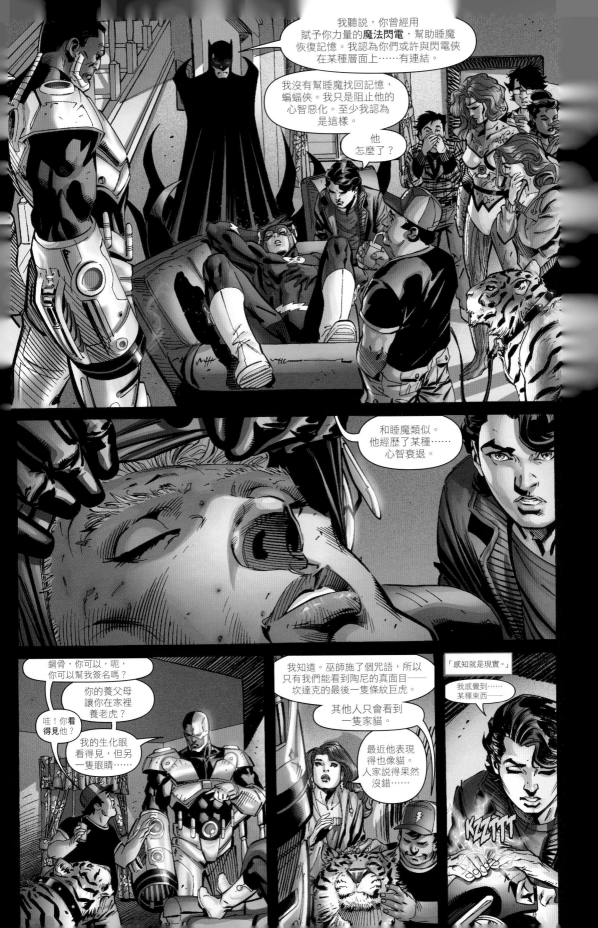

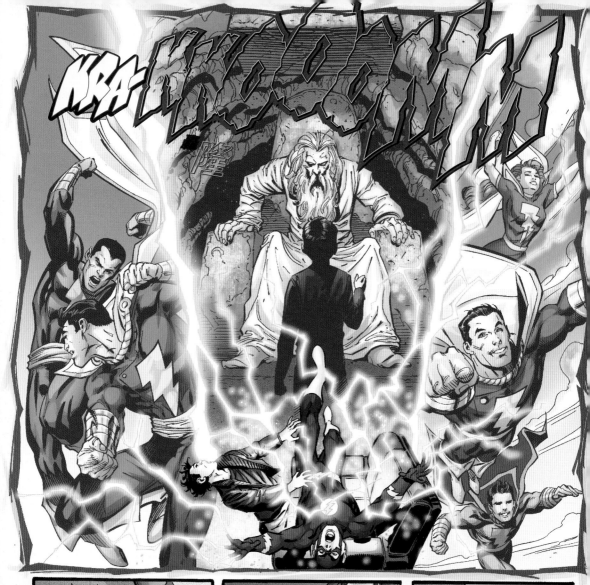

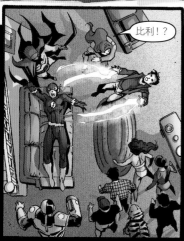

比利！？

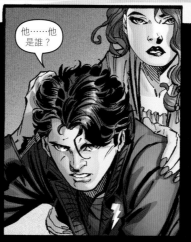

他……他是誰？

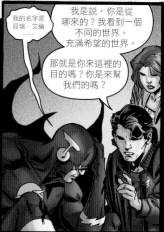

我的名字是貝瑞‧艾倫

我是說，你是從哪來的？我看到一個不同的世界。充滿希望的世界。

那就是你來這裡的目的嗎？你是來幫我們的嗎？

「……收到令人難以置信的新報告……英國發生的大屠殺……」

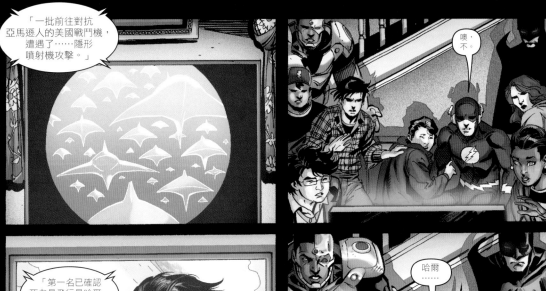

「一批前往對抗亞馬遜人的美國戰鬥機，遭遇了……隱形噴射機攻擊。」

噢，不。

「第一名已確認死者是飛行員哈爾·『高球』·喬丹。」

哈爾……

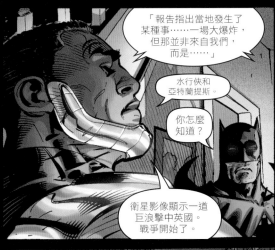

「報告指出當地發生了某種事……一場大爆炸，但那並非來自我們，而是……」

水行俠和亞特蘭提斯。

你怎麼知道？

衛星影像顯示一道巨浪擊中英國。戰爭開始了。

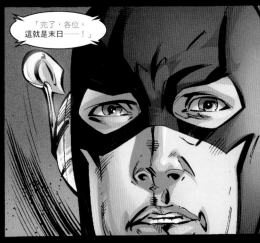

「完了，各位。這就是末日——！」

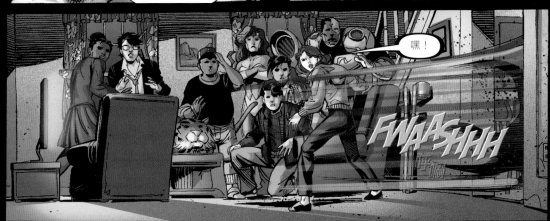

嘿！

FWAASHHH

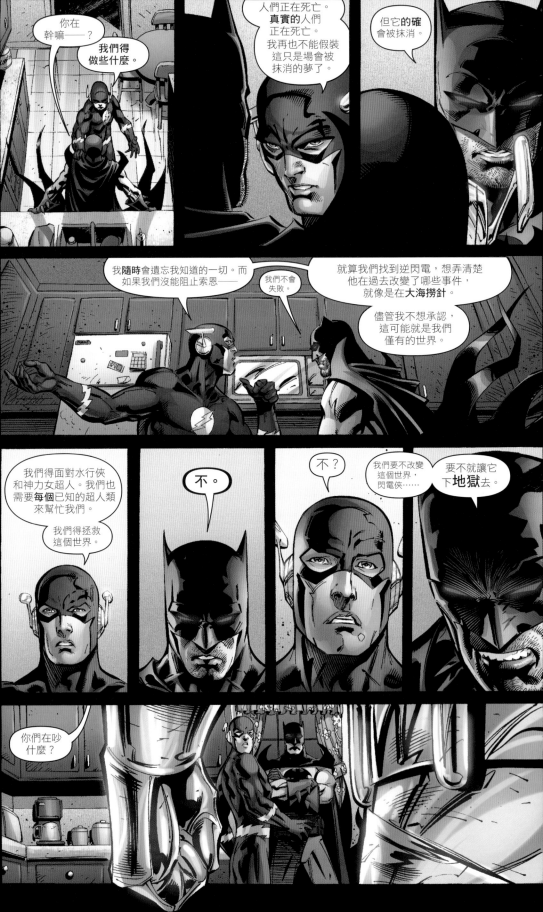

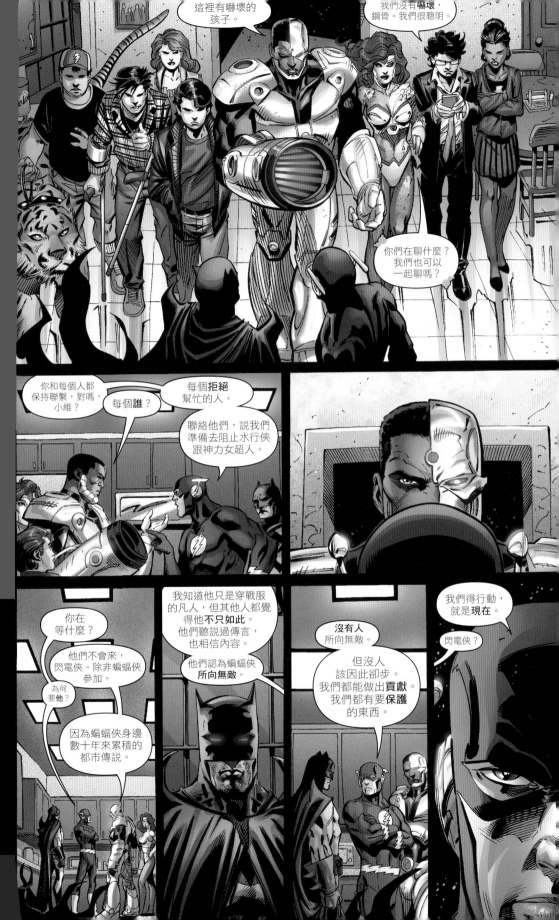

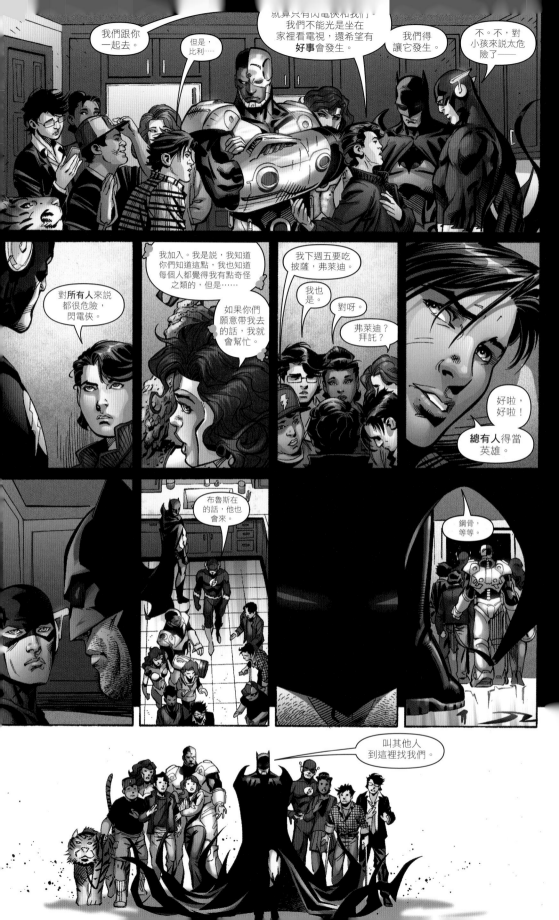

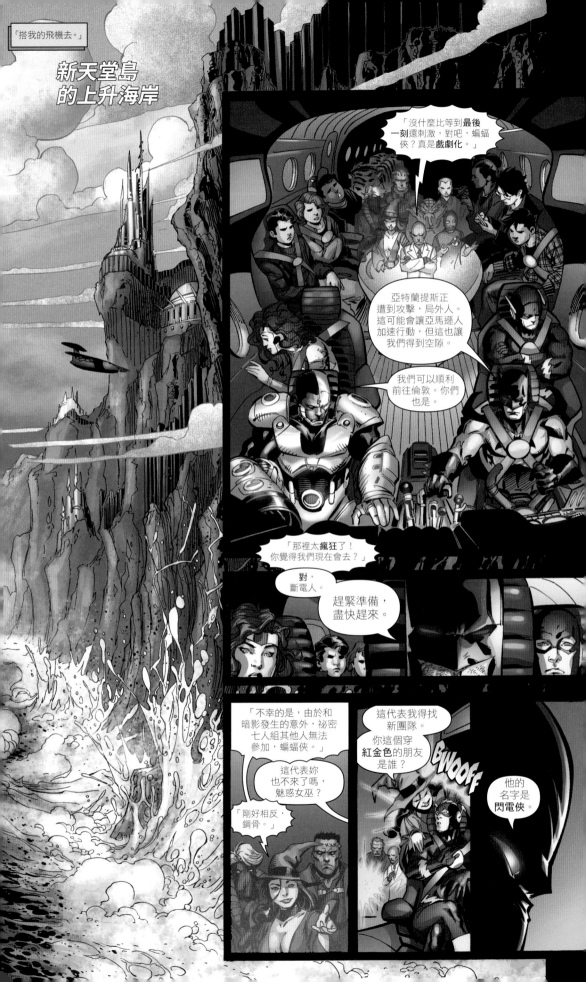

「搭我的飛機去。」

新天堂島
的上升海岸

「沒什麼比等到**最後**一刻還刺激，對吧，蝙蝠俠？真是戲劇化。」

亞特蘭提斯正遭到攻擊，局外人。這可能會讓亞馬遜人加速行動，但這也讓我們得到空隙。

我們可以順利前往倫敦。你們也是。

「那裡太**瘋狂**了！你覺得我們現在會去？」

對，斷電人。

趕緊準備，盡快趕來。

「不幸的是，由於和暗影發生的意外，祕密七人組其他人無法參加，蝙蝠俠。」

這代表我得找新團隊。你這個穿**紅金色**的朋友是誰？

這代表妳也不來了嗎，魅惑女巫？

「剛好相反，鋼骨。」

BWOOFF

他的名字是閃電俠。

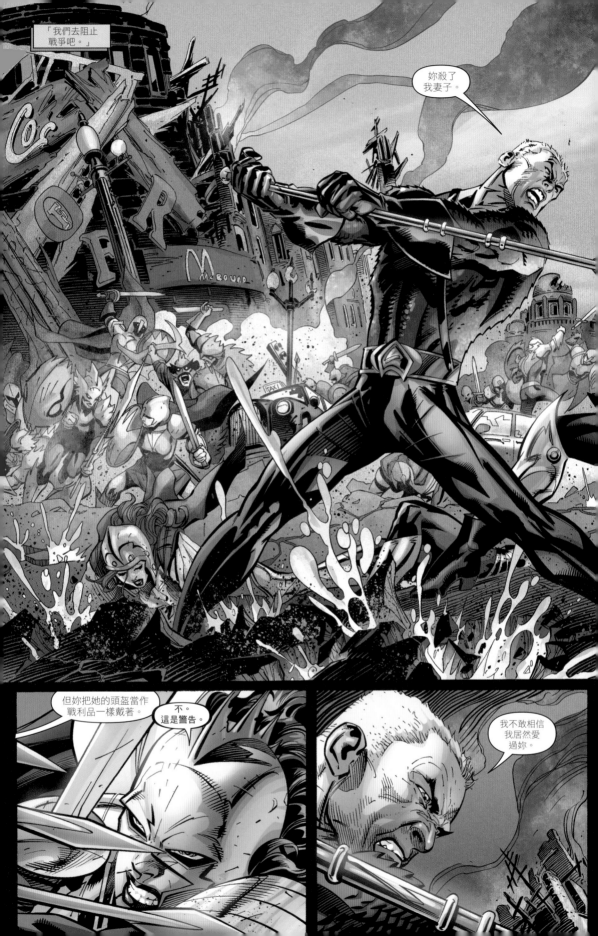

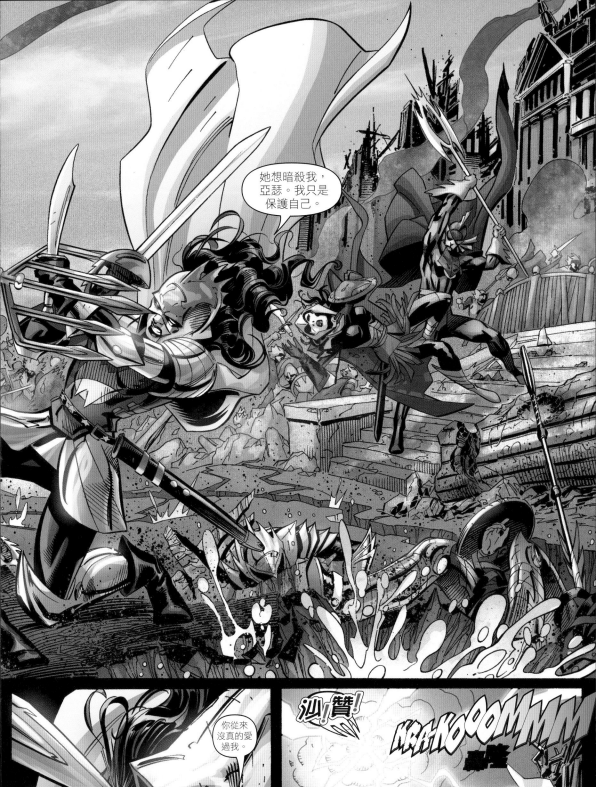

她想暗殺我，亞瑟。我只是保護自己。

你從來沒真的愛過我。

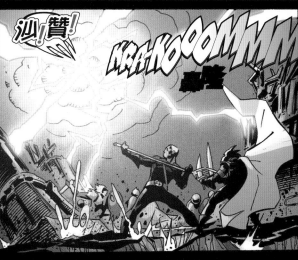

沙！贊！

NRA-KOOOMMM

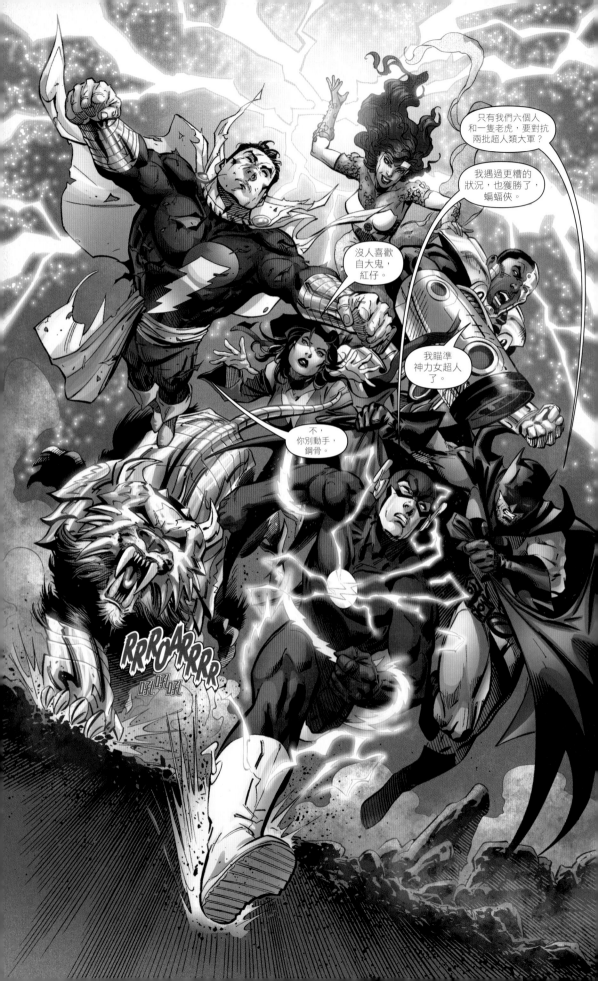

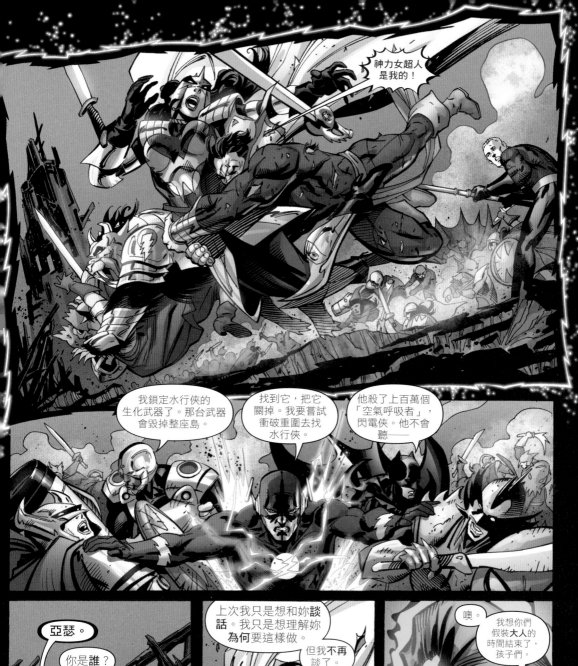
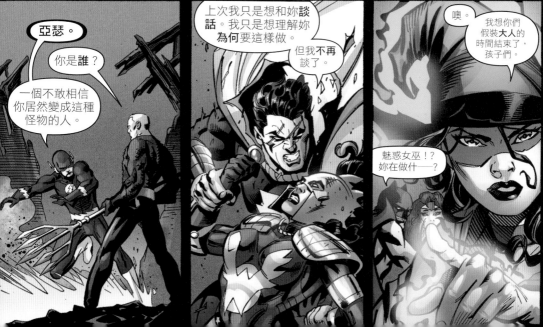

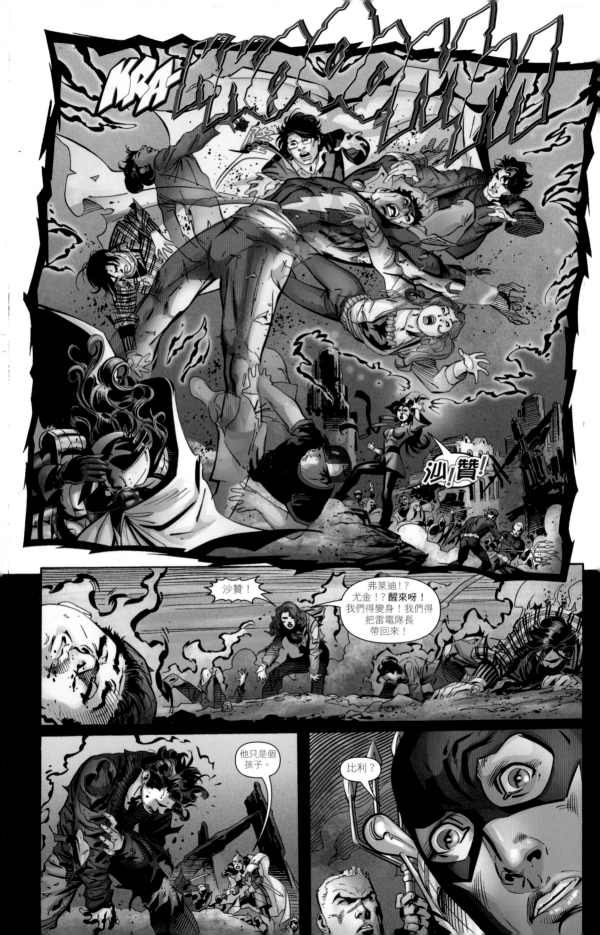

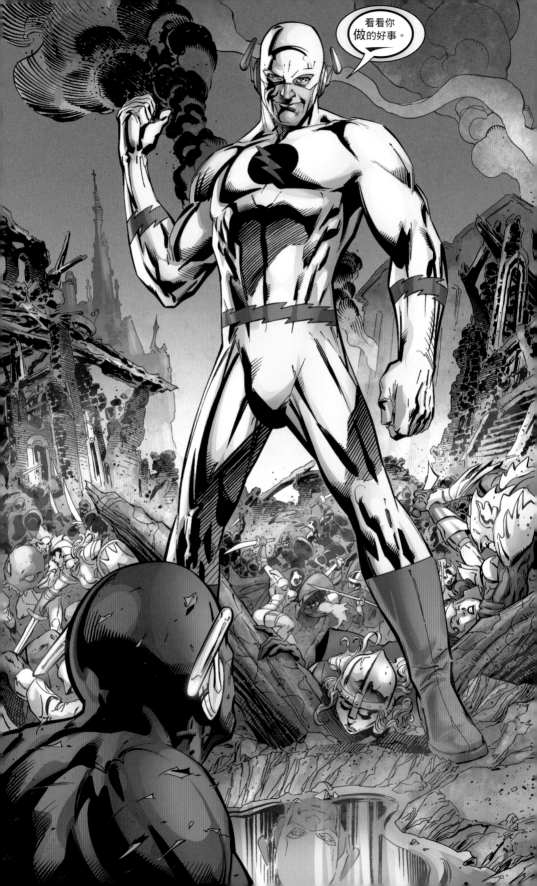

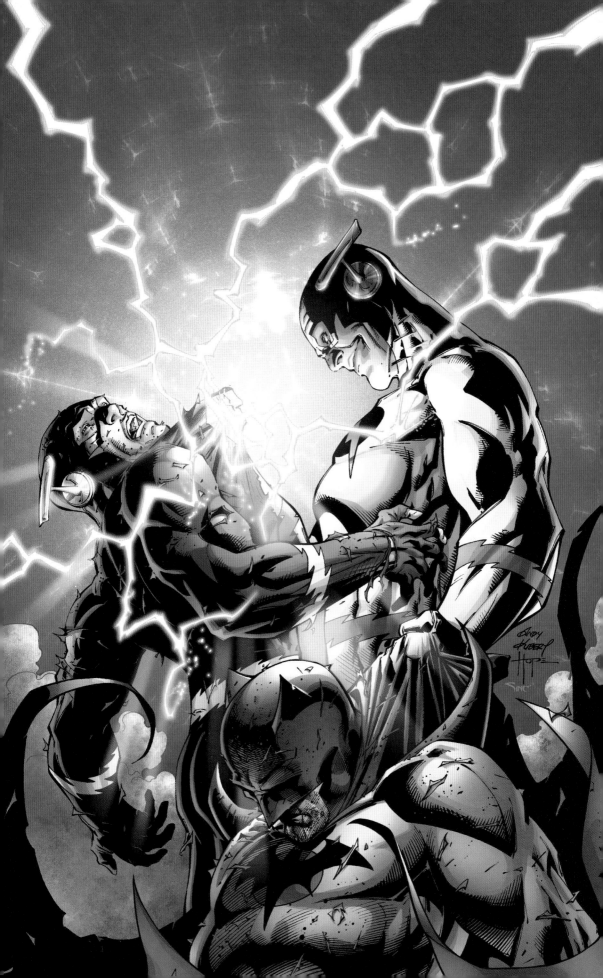

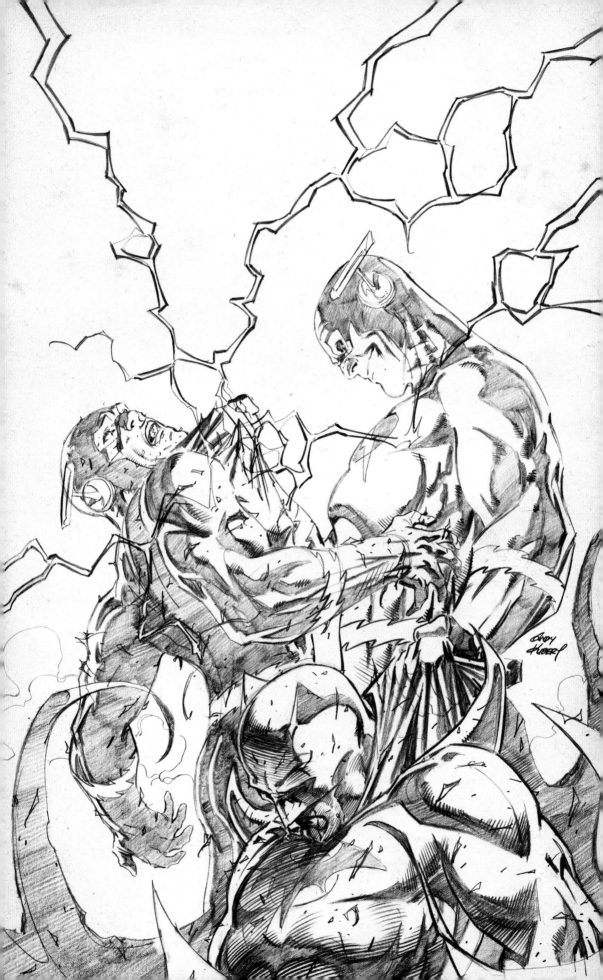

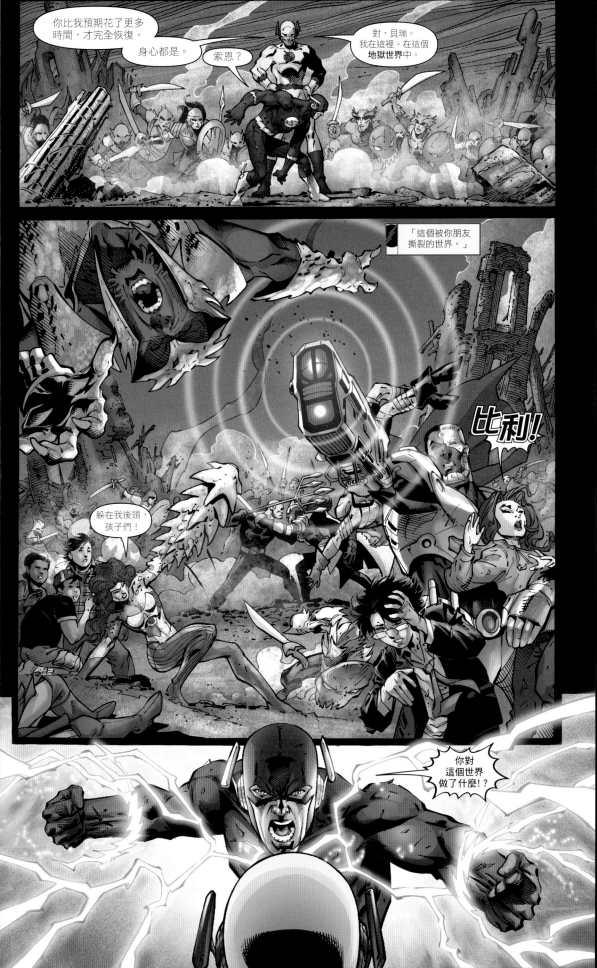

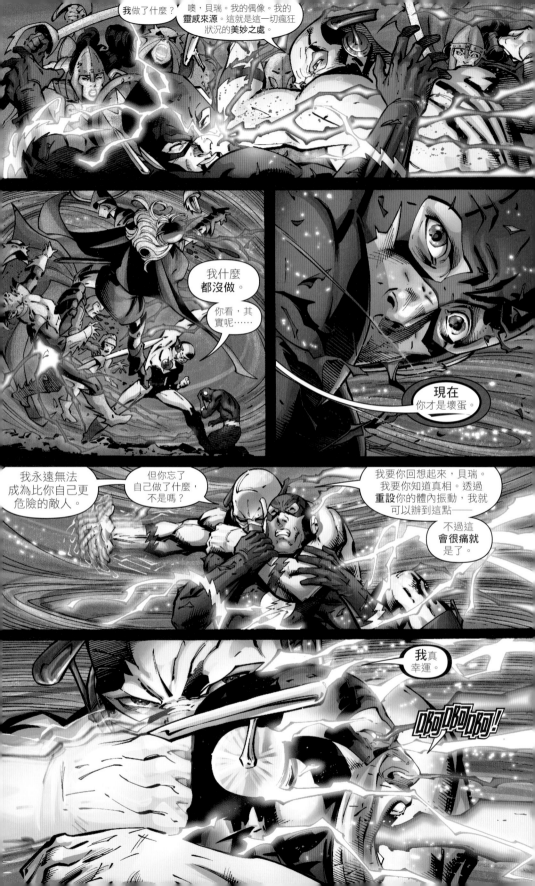

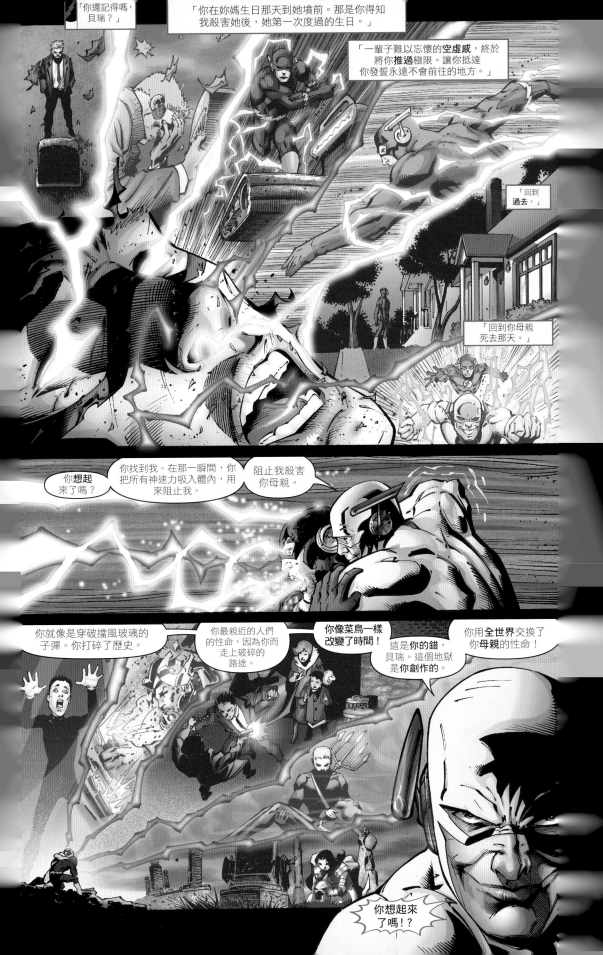

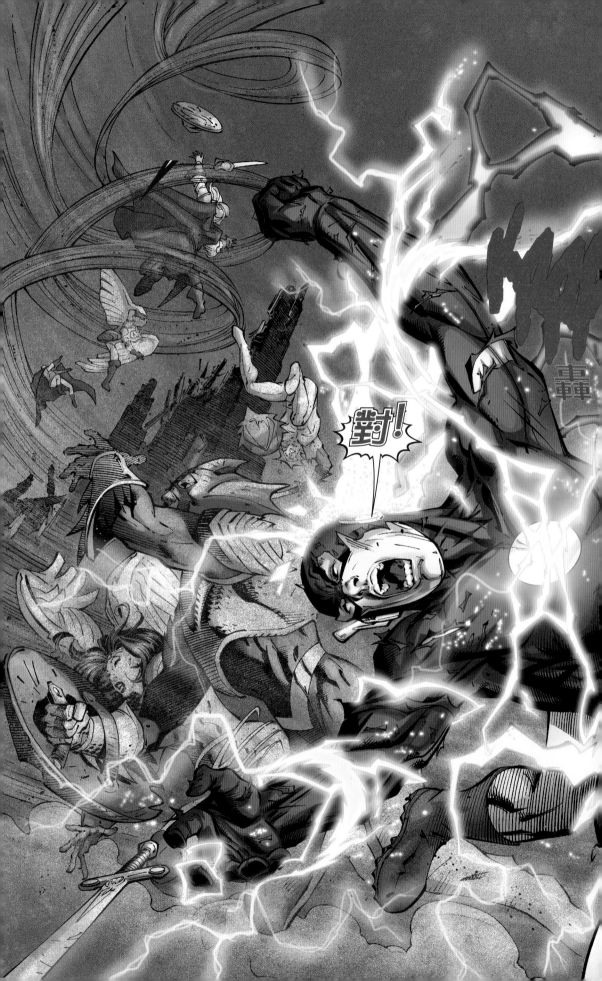

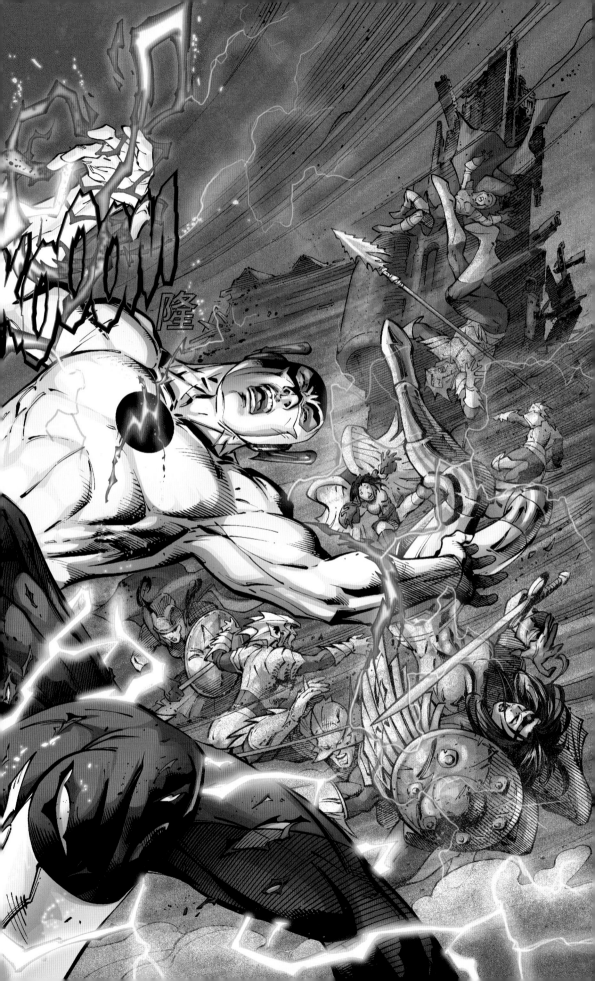

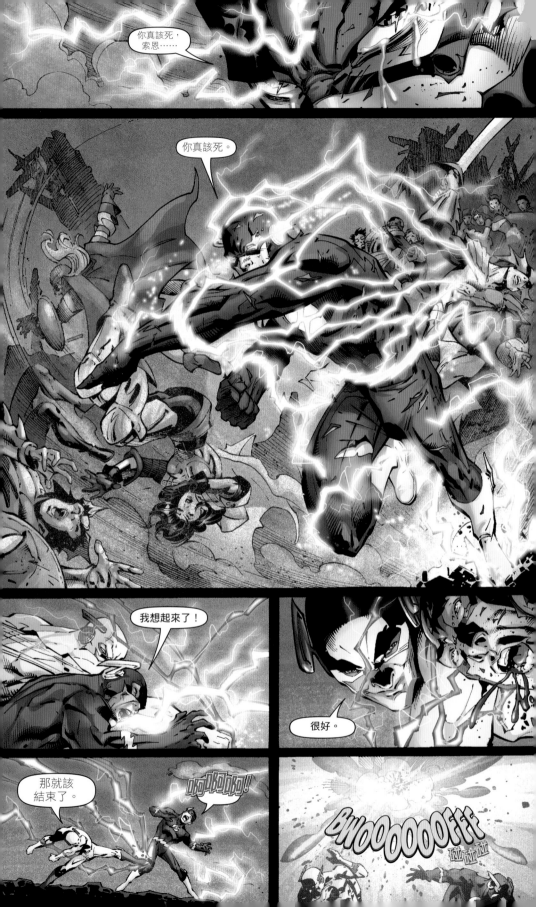

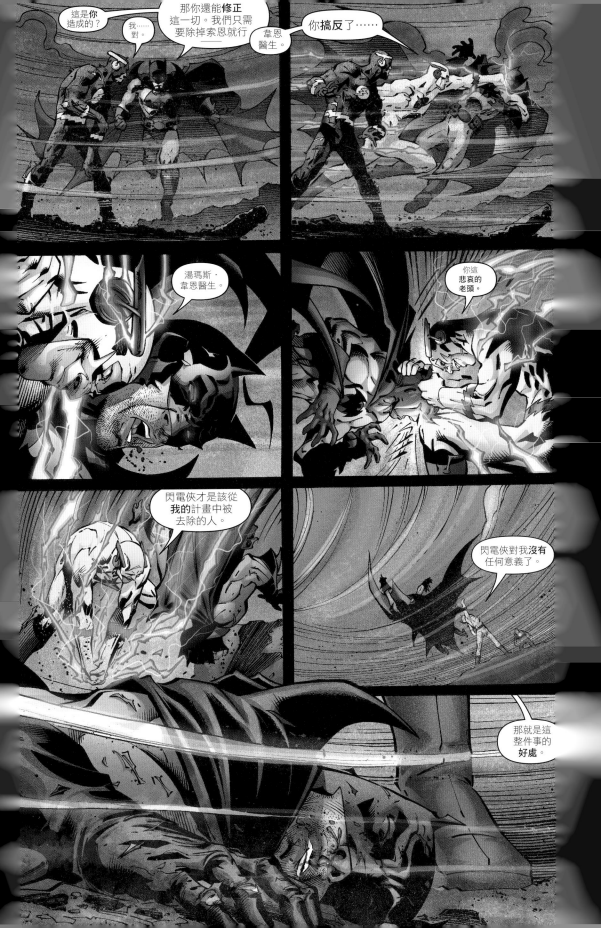

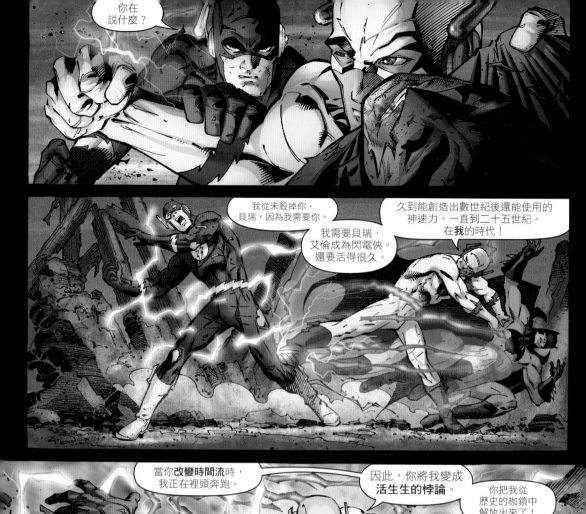

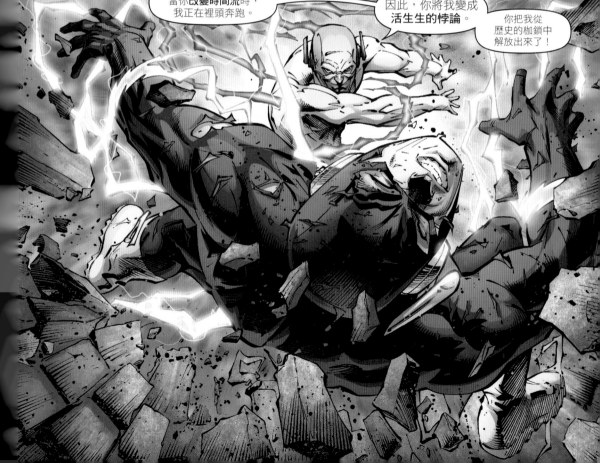

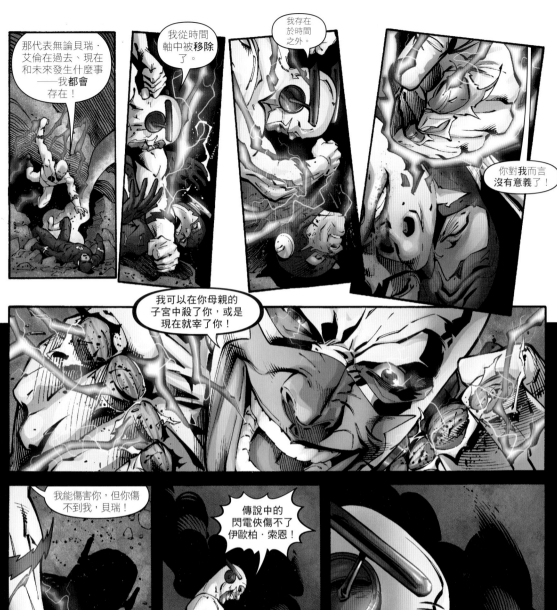

那代表無論貝瑞‧艾倫在過去、現在和未來發生什麼事——我都會存在！

我從時間軸中被移除了。

我存在於時間之外。

你對我而言沒有意義了！

我可以在你母親的子宮中殺了你，或是現在就宰了你！

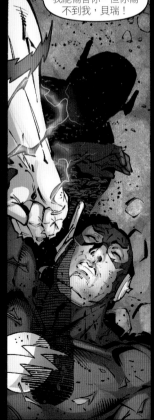

我能傷害你，但你傷不到我，貝瑞！

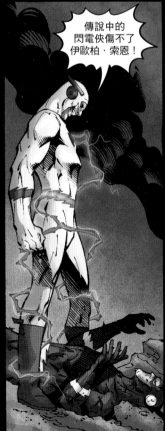

傳說中的閃電俠傷不了伊歐柏‧索恩！

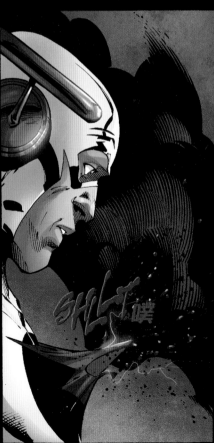

SHL-T 嗐

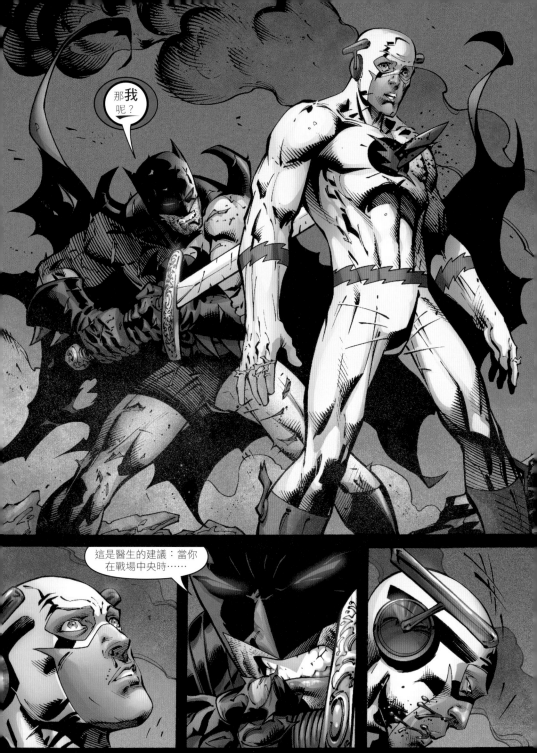

那我呢？

這是醫生的建議：當你在戰場中央時⋯⋯

⋯⋯別傻站著不動。

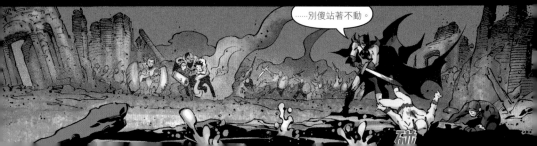

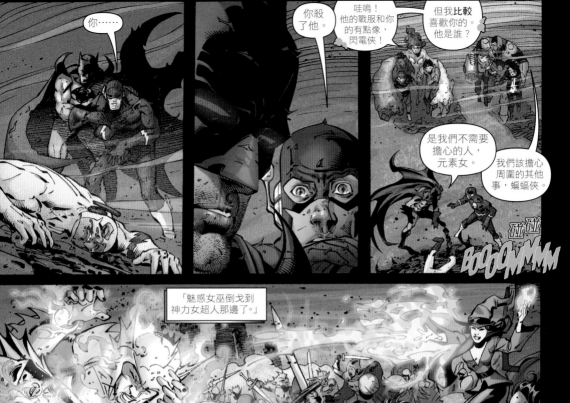

你……

你殺了他。

哇嗚！他的戰服和你的有點像，閃電俠！

但我比較喜歡你的。他是誰？

是我們不需要擔心的人，元素女。

我們該擔心周圍的其他事，蝙蝠俠。

碰碰
BOOOMMMM

「魅惑女巫倒戈到神力女超人那邊了。」

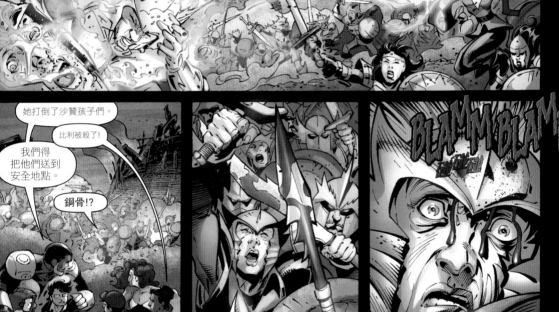

她打倒了沙贊孩子們。

比利被殺了！

我們得把他們送到安全地點。

鋼骨！?

BLAMM BLAMM

你的金屬頭殼正好適合當亞特蘭提斯之王的戰利品！

別生氣，史東。

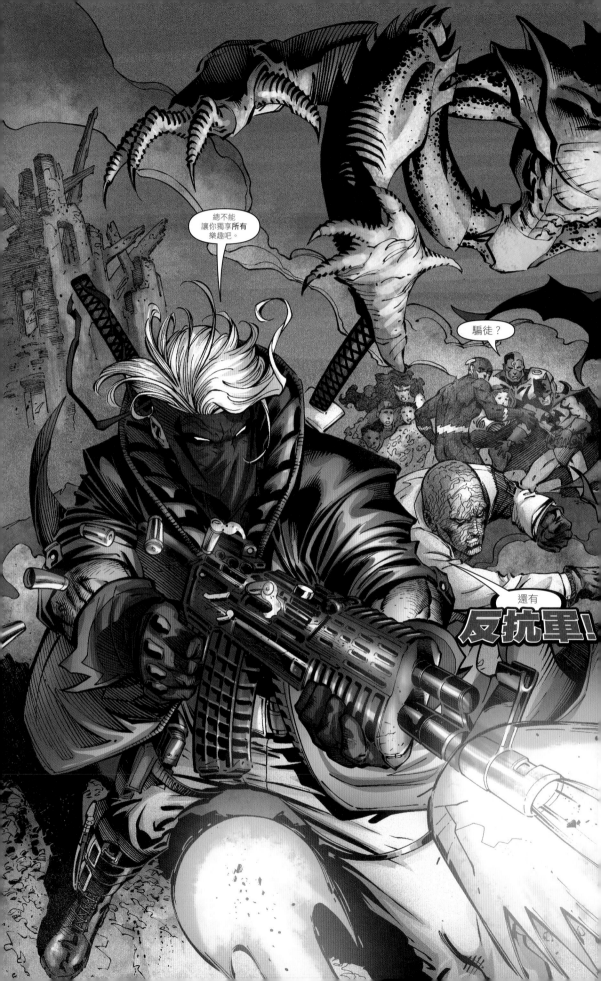

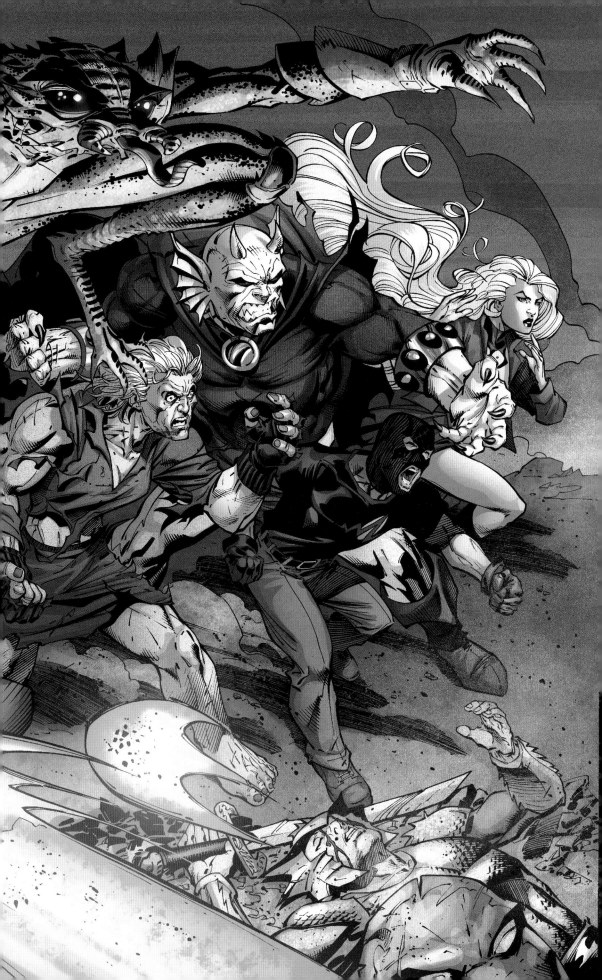

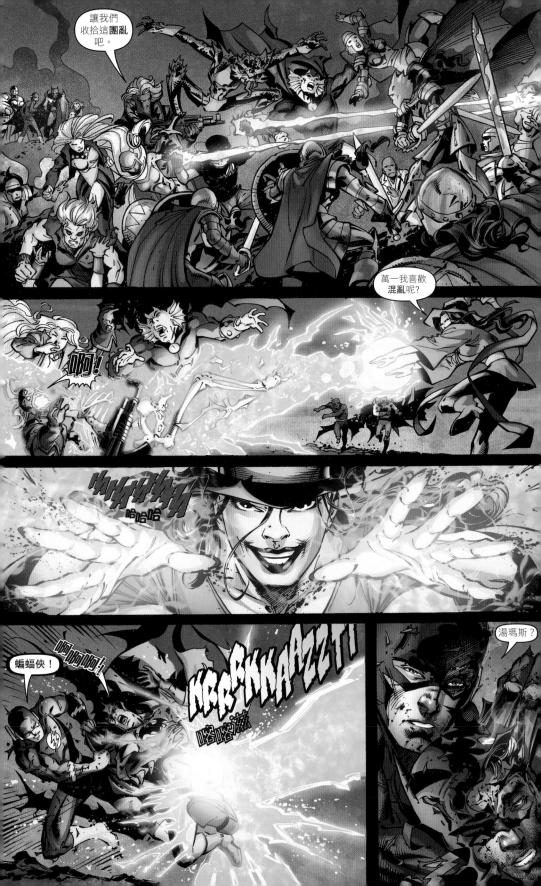

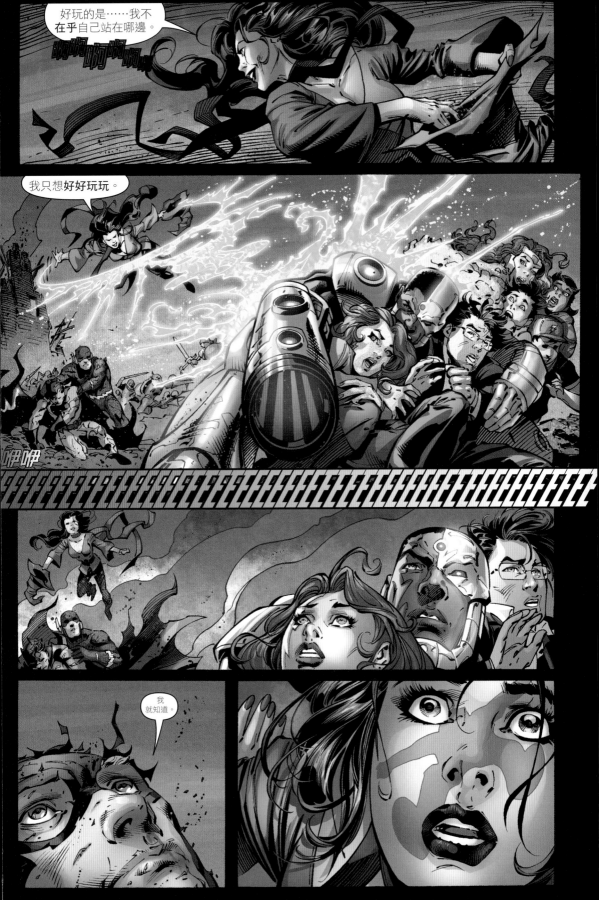

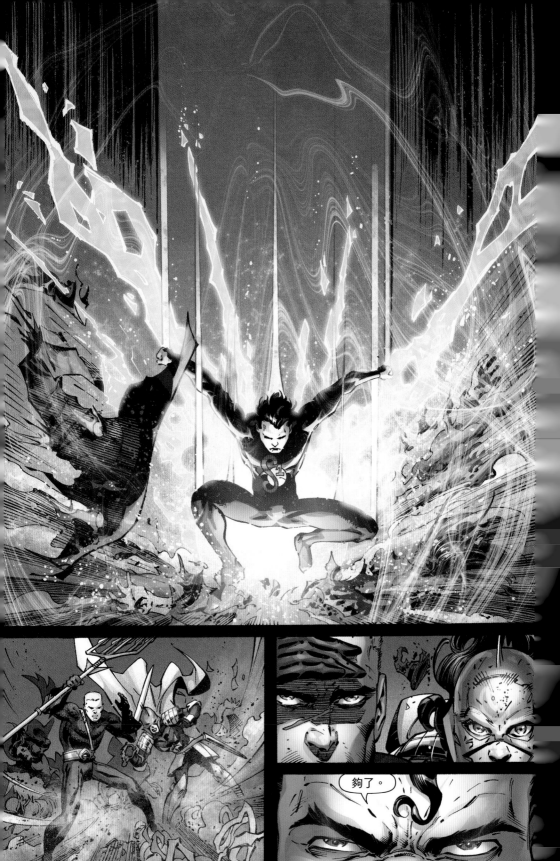

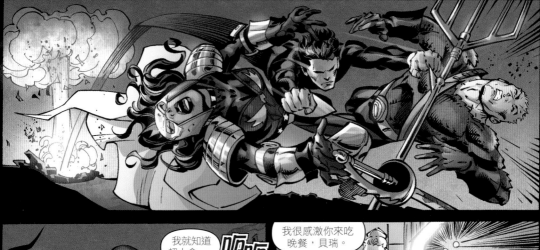

我就知道
超人會——
啪啪

我很感激你來吃
晚餐，貝瑞。

我不會
錯過的，
媽。

死得
真慘，對吧，
貝瑞？

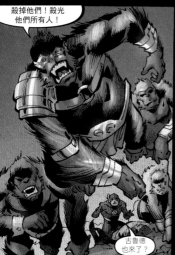

殺掉他們！殺光
他們所有人！

古魯德
也來了？

我受夠了。

我接收到數百個
震波跡象。

那很糟，
對吧？

無論亞特蘭提斯打算
怎麼弄沉英國，他們
都動手了。
該死，他們要
把地球炸成
兩半了！我們
——

BOOOOOOOM

碰

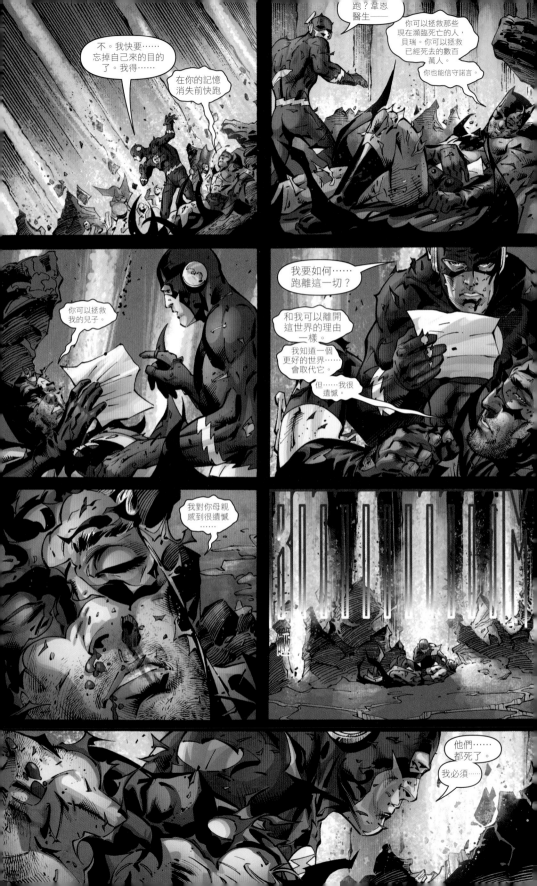

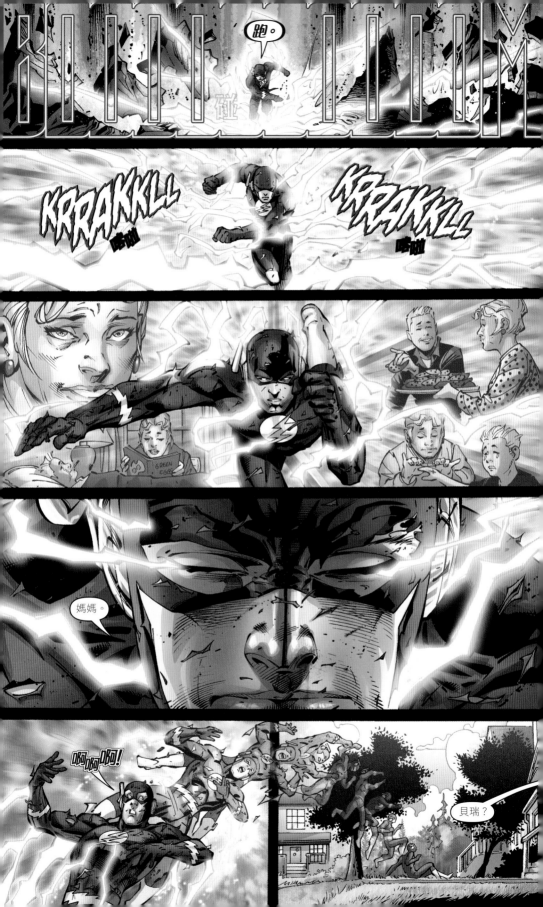

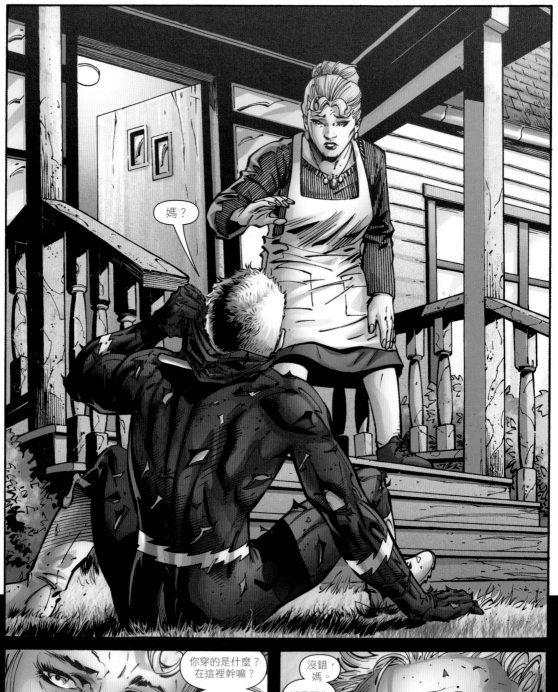

媽？

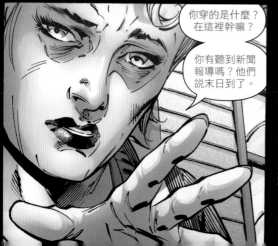

你穿的是什麼？在這裡幹嘛？

你有聽到新聞報導嗎？他們説末日到了。

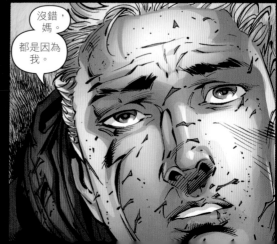

沒錯，媽。

都是因為我。

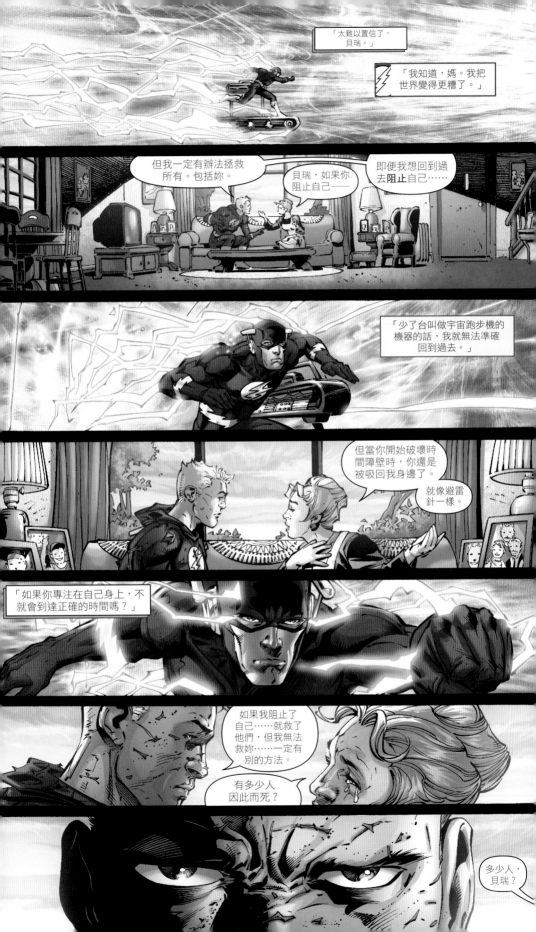

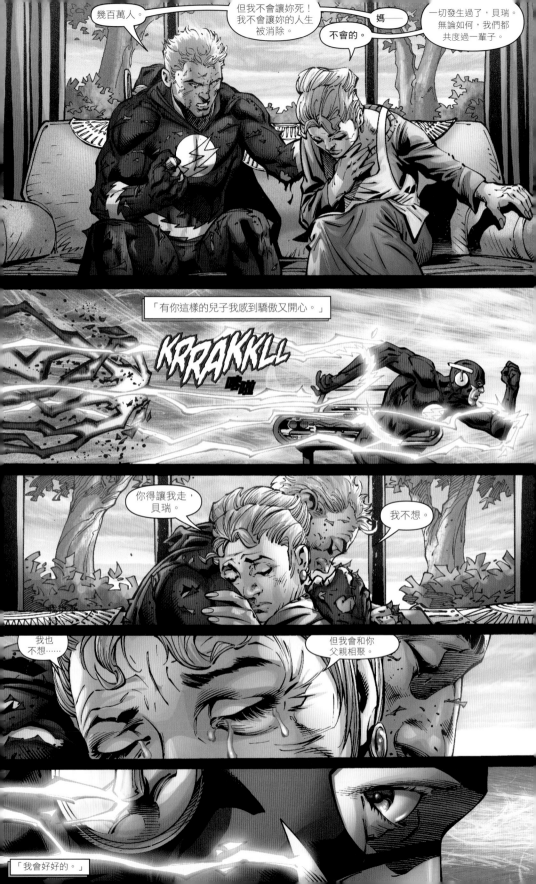

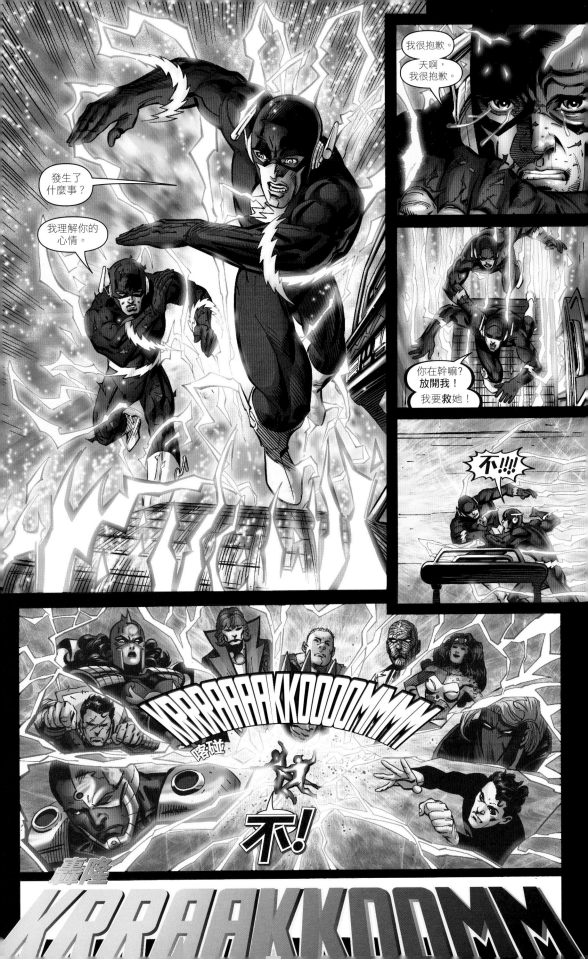

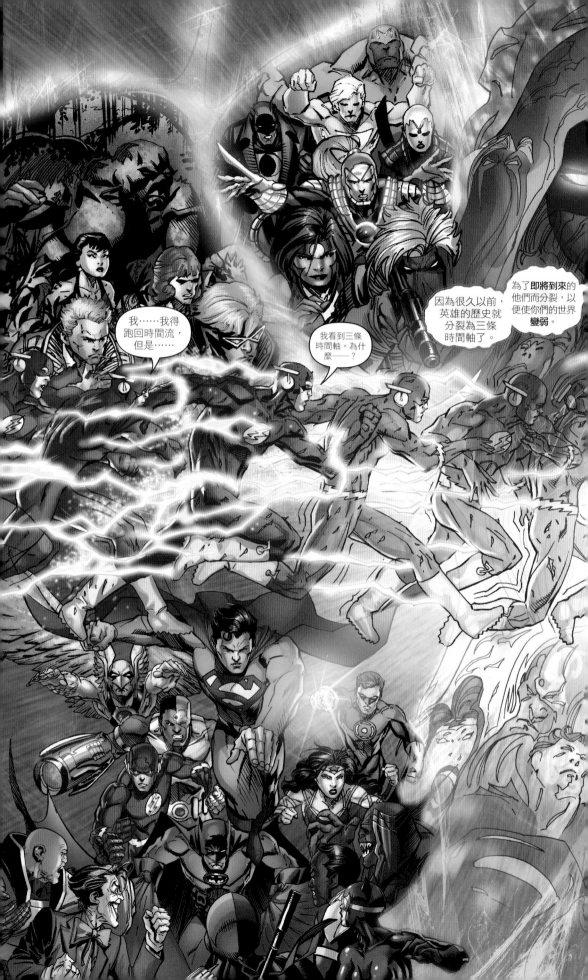

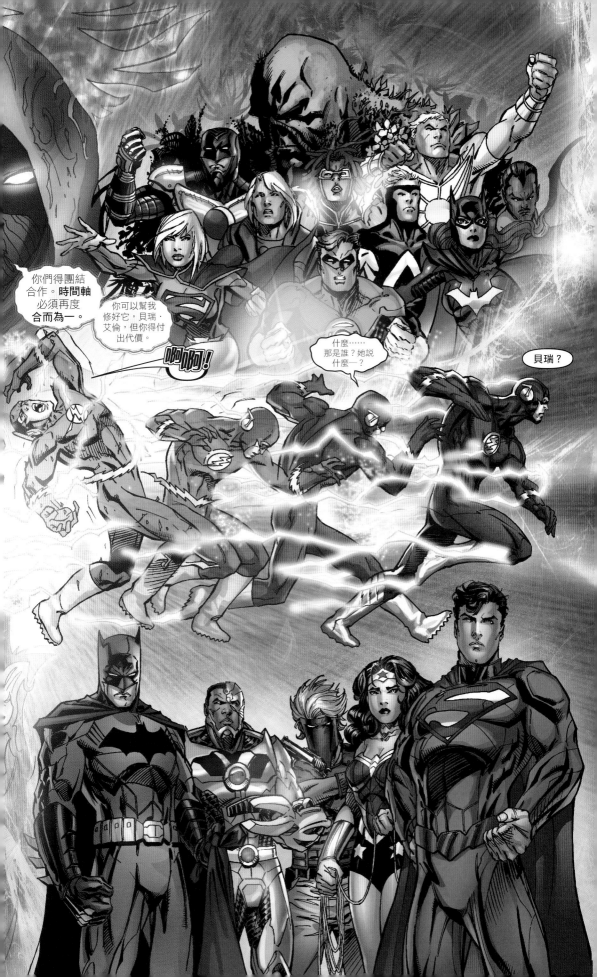

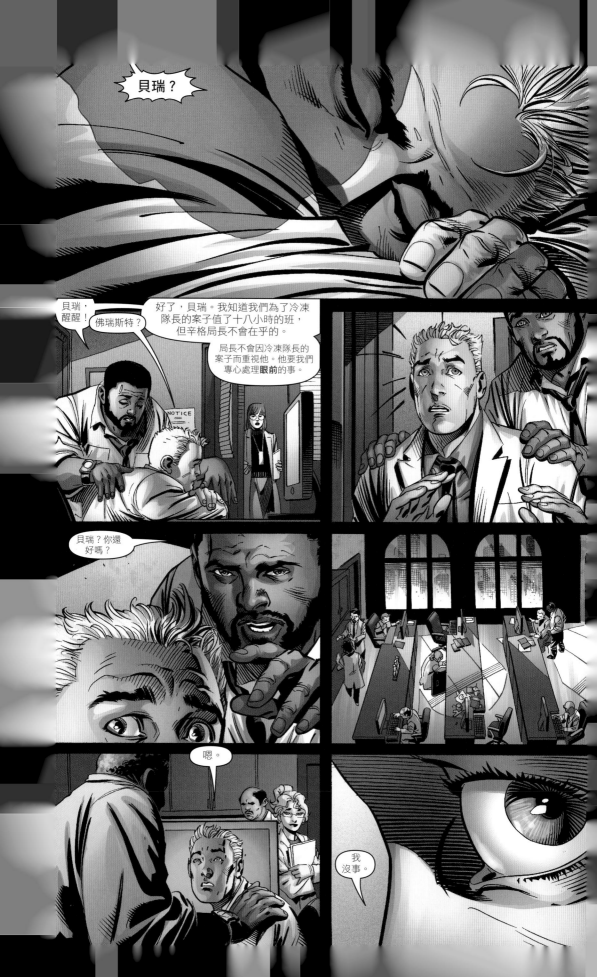

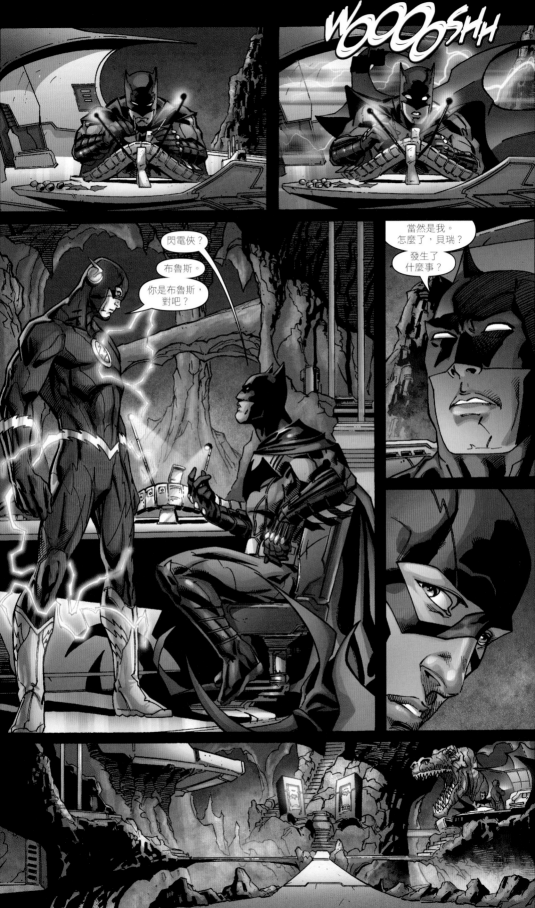

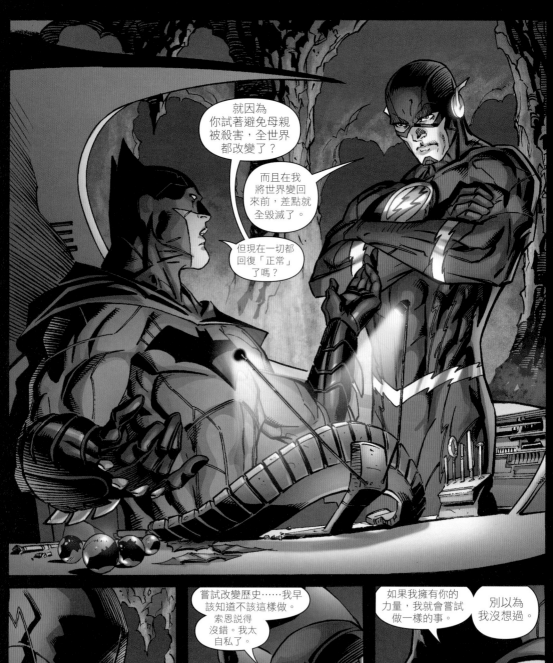

就因為你試著避免母親被殺害，全世界都改變了？

而且在我將世界變回來前，差點就全毀滅了。

但現在一切都回復「正常」了嗎？

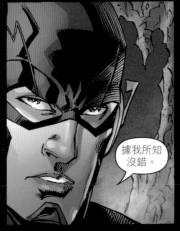

據我所知沒錯。

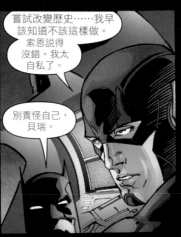

嘗試改變歷史……我早該知道不該這樣做。索恩說得沒錯。我太自私了。

別責怪自己，貝瑞。

如果我擁有你的力量，我就會嘗試做一樣的事。

別以為我沒想過。

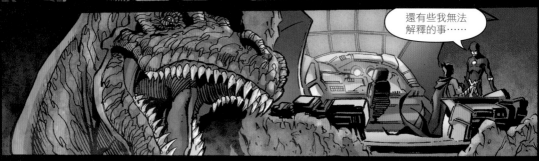

還有些我無法解釋的事……

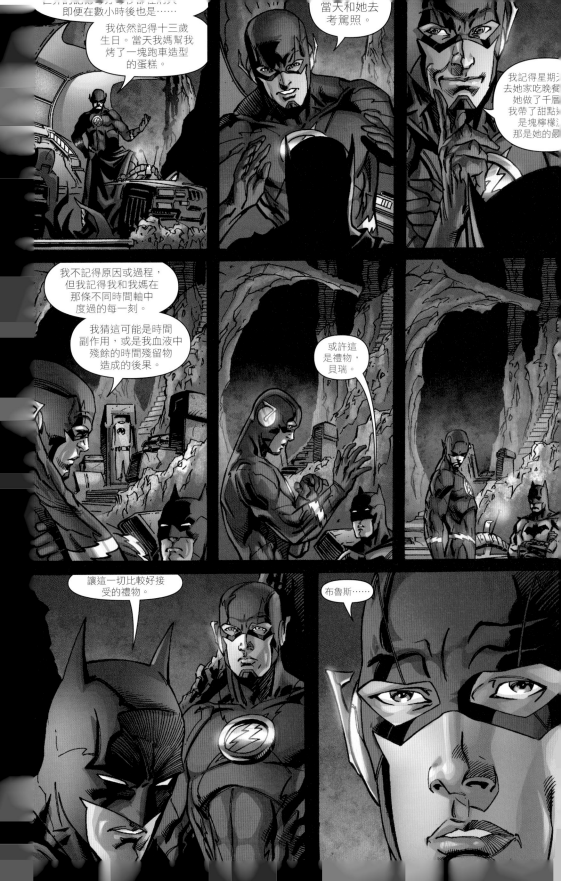

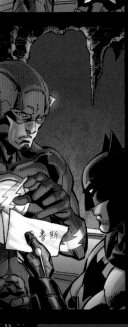
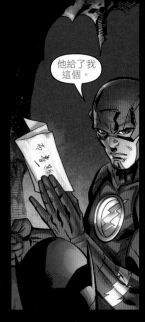

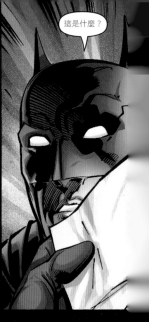
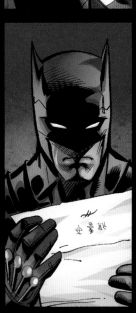
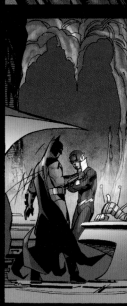
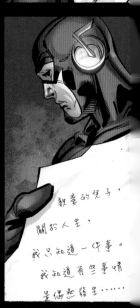
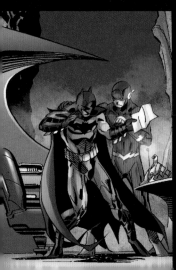

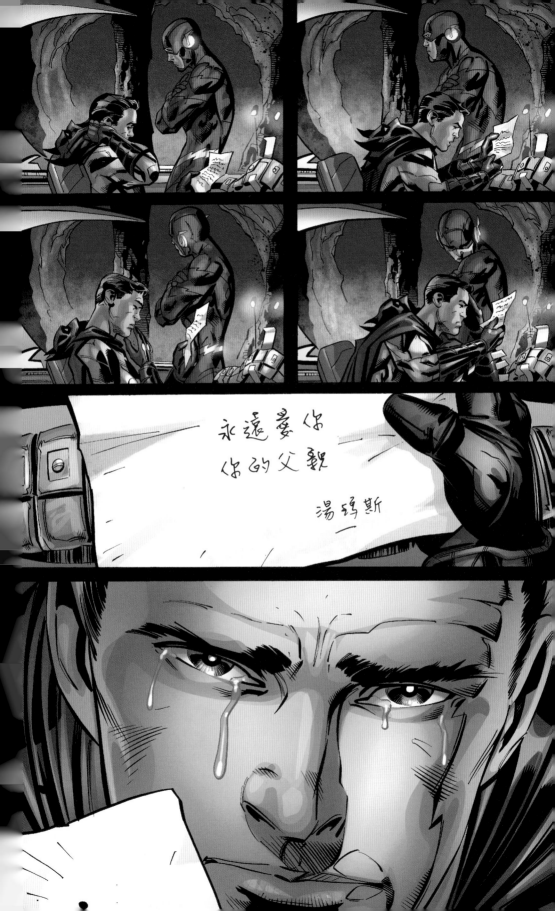

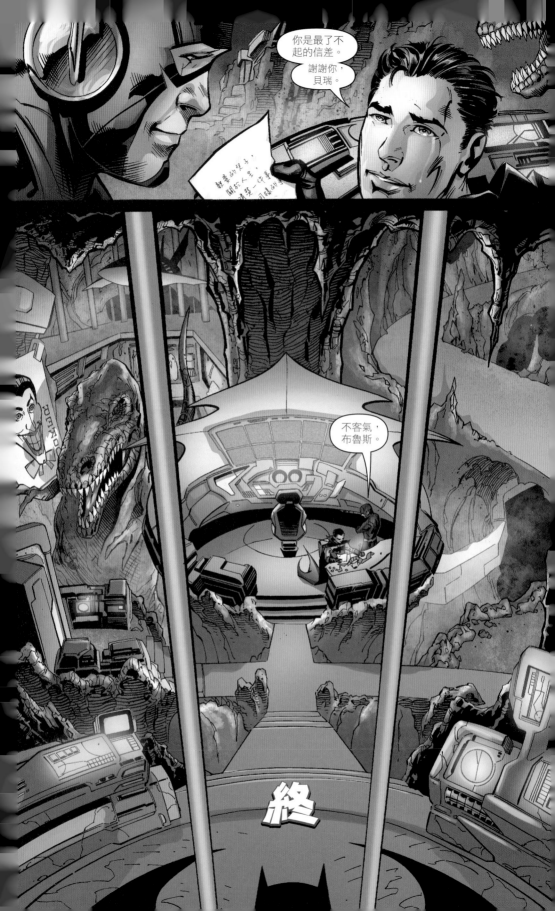

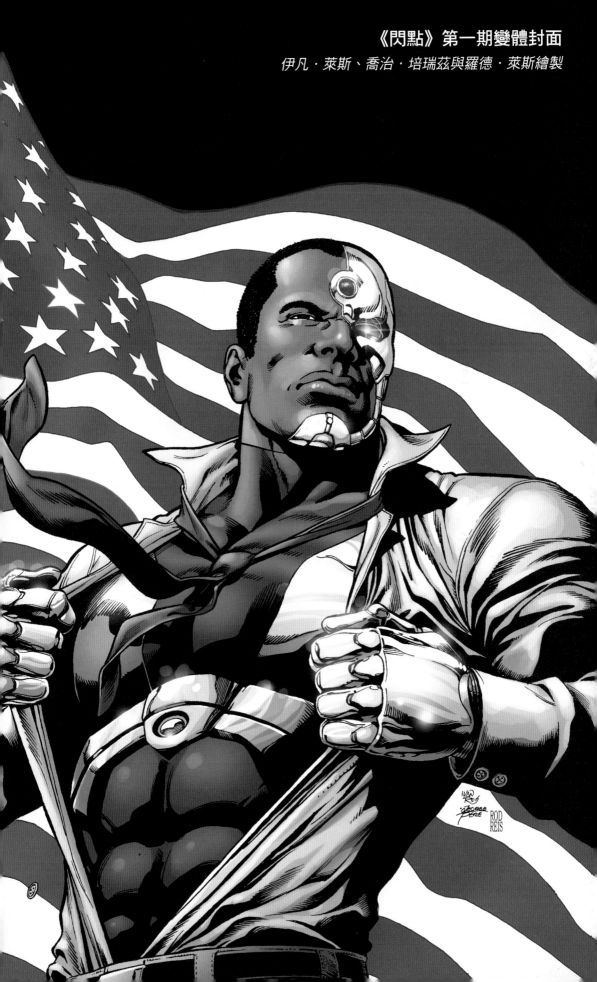

《閃點》第一期變體封面
伊凡‧萊斯、喬治‧培瑞茲與羅德‧萊斯繪製

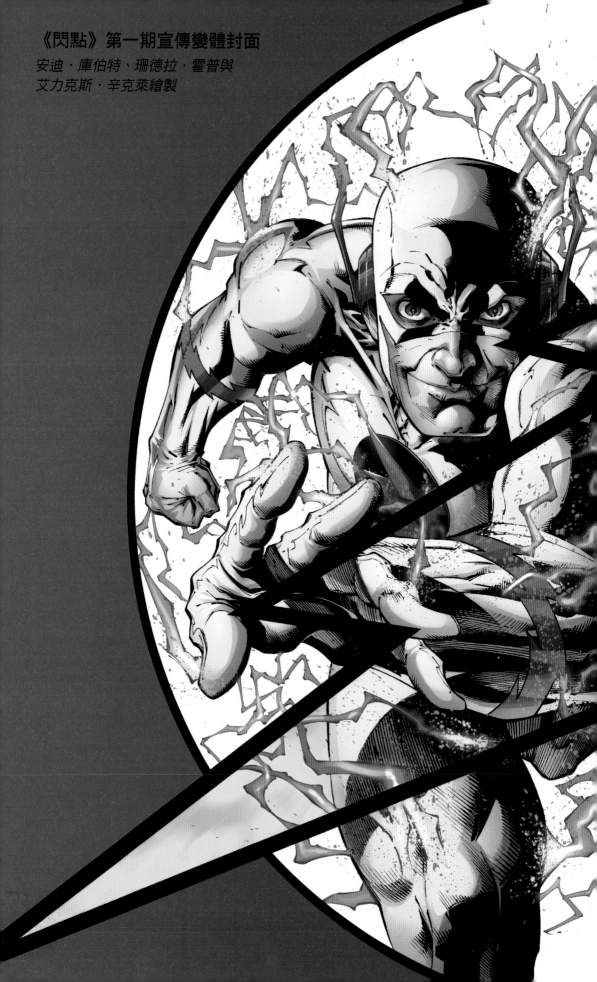

《閃點》第一期宣傳變體封面
安迪·庫伯特、珊德拉·霍普與
艾力克斯·辛克萊繪製

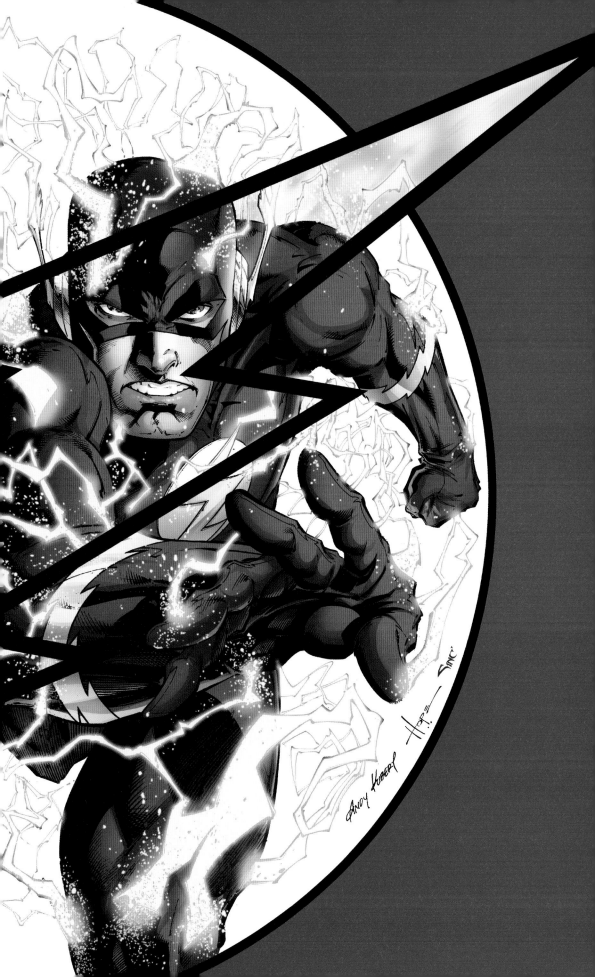

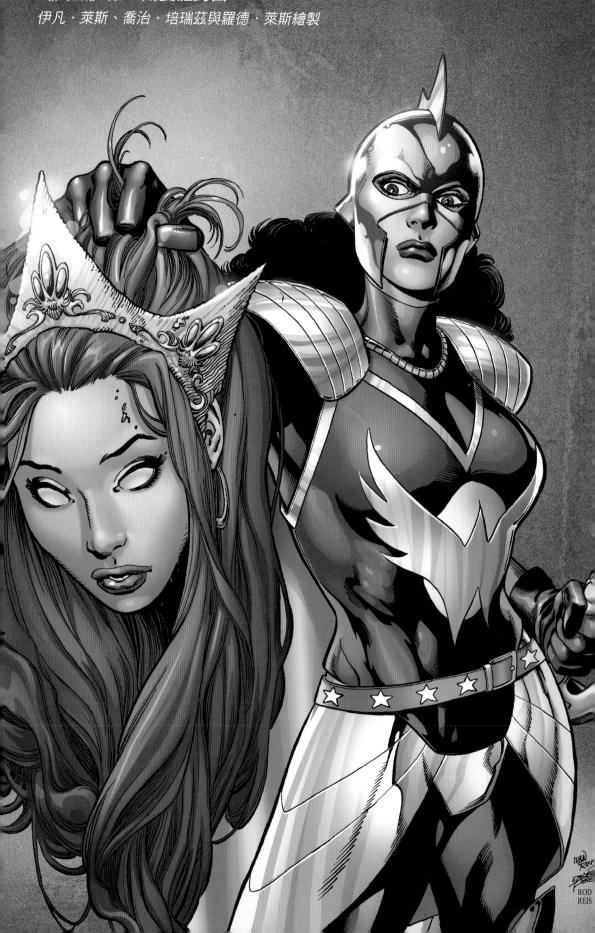

《閃點》第二期變體封面
伊凡・萊斯、喬治・培瑞茲與羅德・萊斯繪製

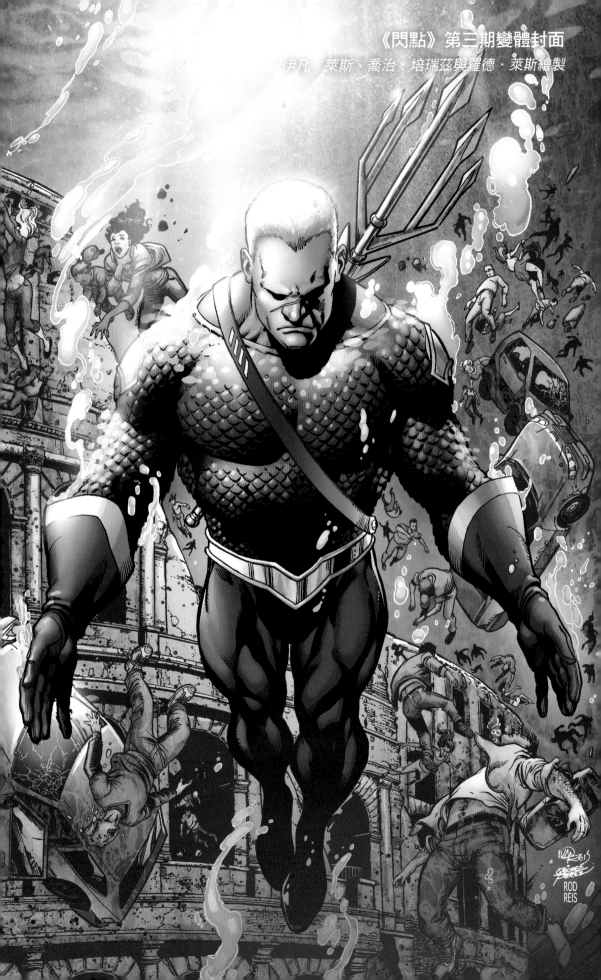

《閃點》第三期變體封面
伊凡‧萊斯、喬治‧培瑞茲與羅德‧萊斯繪製

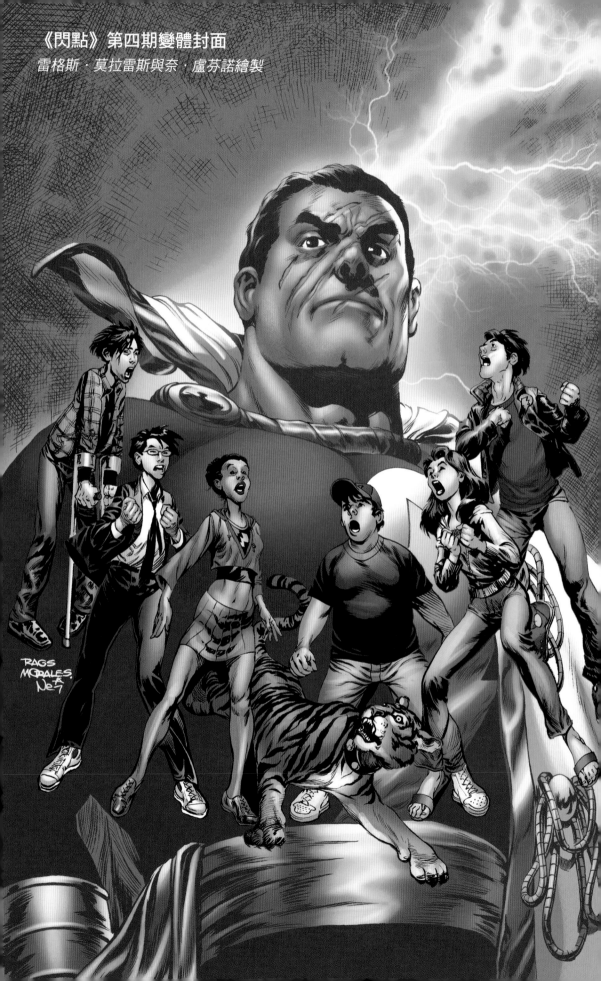

《閃點》第四期變體封面
雷格斯·莫拉雷斯與奈·盧芬諾繪製

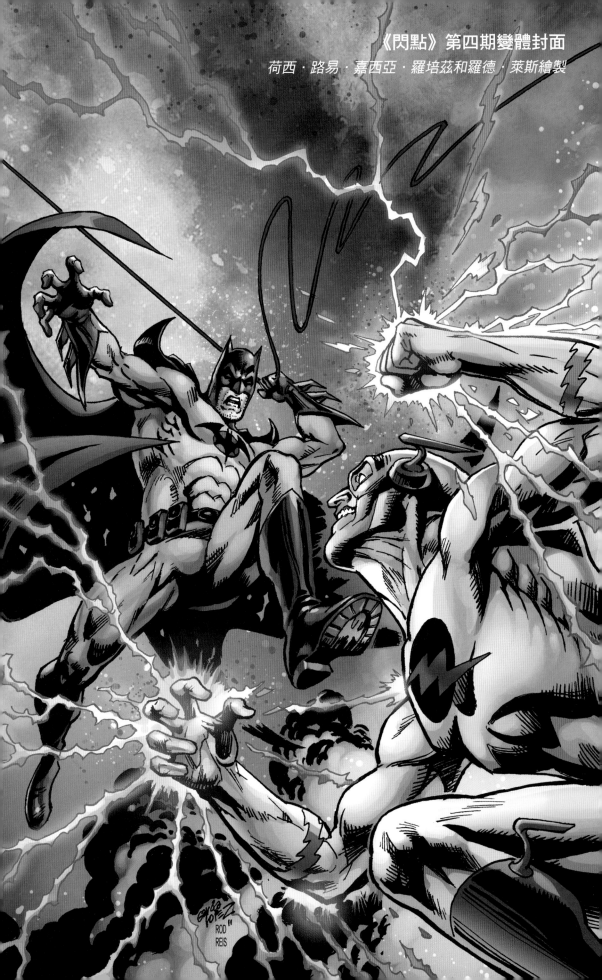

《閃點》第四期變體封面
荷西・路易・嘉西亞・羅培茲和羅德・萊斯繪製

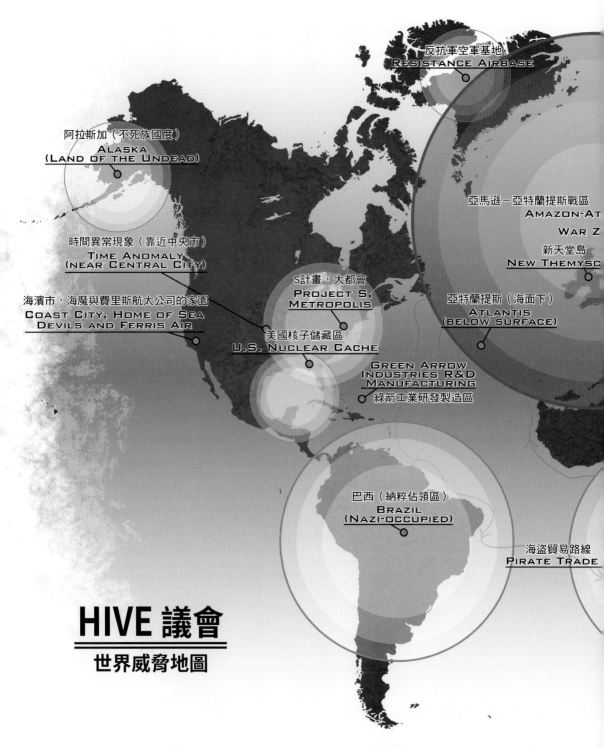

反抗軍空軍基地
RESISTANCE AIRBASE

阿拉斯加（不死族國度）
**ALASKA
(LAND OF THE UNDEAD)**

亞馬遜－亞特蘭提斯戰區
**AMAZON-AT
WAR Z**

新天堂島
NEW THEMYSC

時間異常現象（靠近中央市）
**TIME ANOMALY
(NEAR CENTRAL CITY)**

S計畫，大都會
**PROJECT S,
METROPOLIS**

亞特蘭提斯（海面下）
**ATLANTIS
(BELOW SURFACE)**

海濱市，海魔與費里斯航太公司的家園
**COAST CITY, HOME OF SEA
DEVILS AND FERRIS AIR**

美國核子儲藏區
U.S. NUCLEAR CACHE

**GREEN ARROW
INDUSTRIES R&D
MANUFACTURING**
綠箭工業研發製造區

巴西（納粹佔領區）
**BRAZIL
(NAZI-OCCUPIED)**

海盜貿易路線
PIRATE TRADE

HIVE 議會
世界威脅地圖

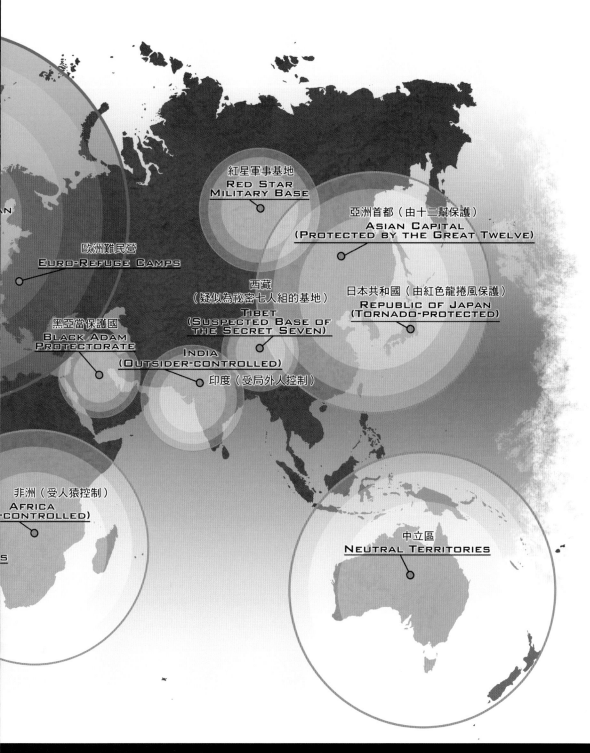

紅星軍事基地
RED STAR
MILITARY BASE

亞洲首都（由十二幫保護）
ASIAN CAPITAL
(PROTECTED BY THE GREAT TWELVE)

歐洲難民營
EURO-REFUGE CAMPS

西藏
（疑似為祕密七人組的基地）
TIBET
(SUSPECTED BASE OF
THE SECRET SEVEN)

日本共和國（由紅色龍捲風保護）
REPUBLIC OF JAPAN
(TORNADO-PROTECTED)

黑亞當保護國
BLACK ADAM
PROTECTORATE

INDIA
(OUTSIDER-CONTROLLED)

印度（受局外人控制）

非洲（受人猿控制）
AFRICA
-CONTROLLED)

中立區
NEUTRAL TERRITORIES

由弗萊迪・威廉斯二世跟雷克斯・奧格爾創作的地圖

創造閃點

素描與草圖由安迪・庫伯特製作

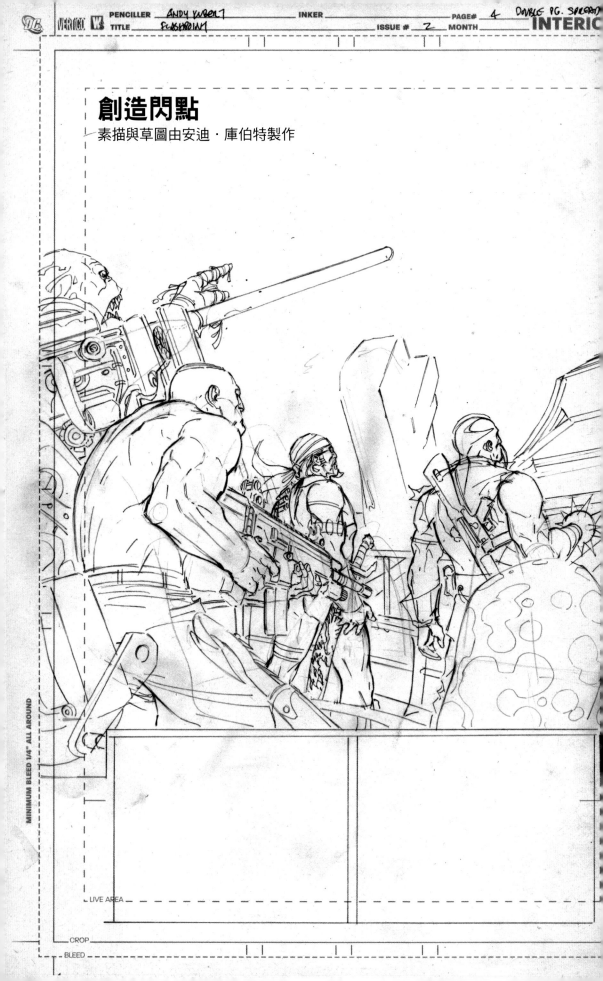

LIVE AREA

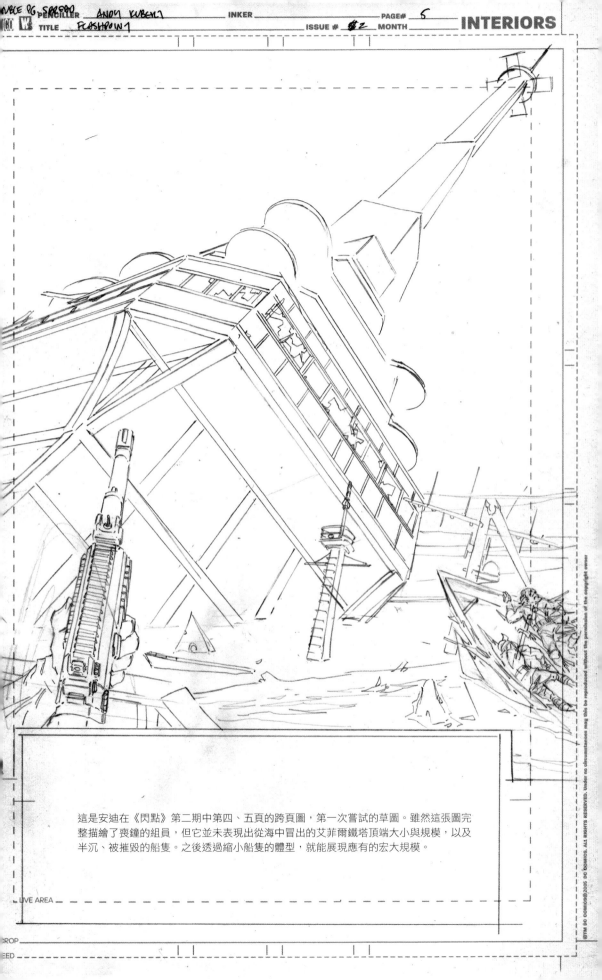

這是安迪在《閃點》第二期中第四、五頁的跨頁圖，第一次嘗試的草圖。雖然這張圖完
整描繪了喪鐘的組員，但它並未表現出從海中冒出的艾菲爾鐵塔頂端大小與規模，以及
半沉、被摧毀的船隻。之後透過縮小船隻的體型，就能展現應有的宏大規模。

閃電俠

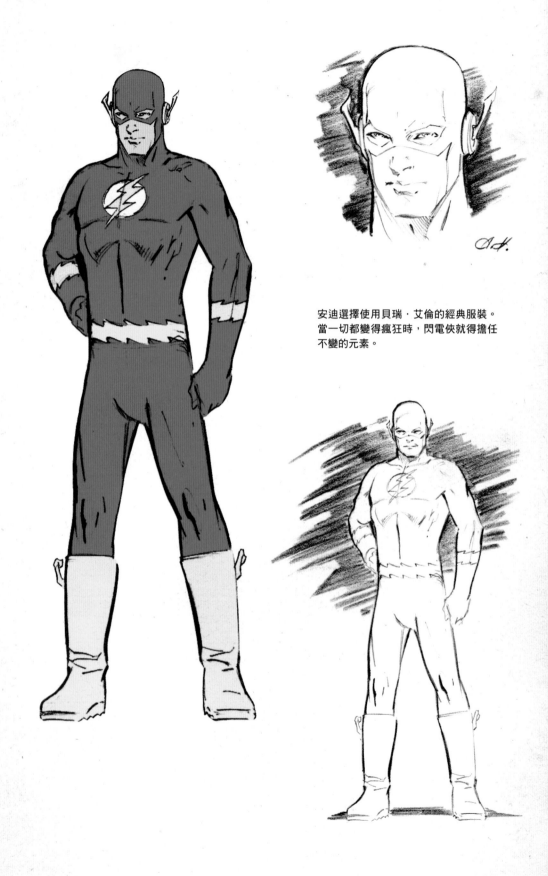

安迪選擇使用貝瑞‧艾倫的經典服裝。
當一切都變得瘋狂時,閃電俠就得擔任
不變的元素。

海德太太

海德太太的兩種造型。畫家原本為該角色想出更有軍事風格的外型，但編劇傑夫·強斯想要更有維多利亞時代的感覺。

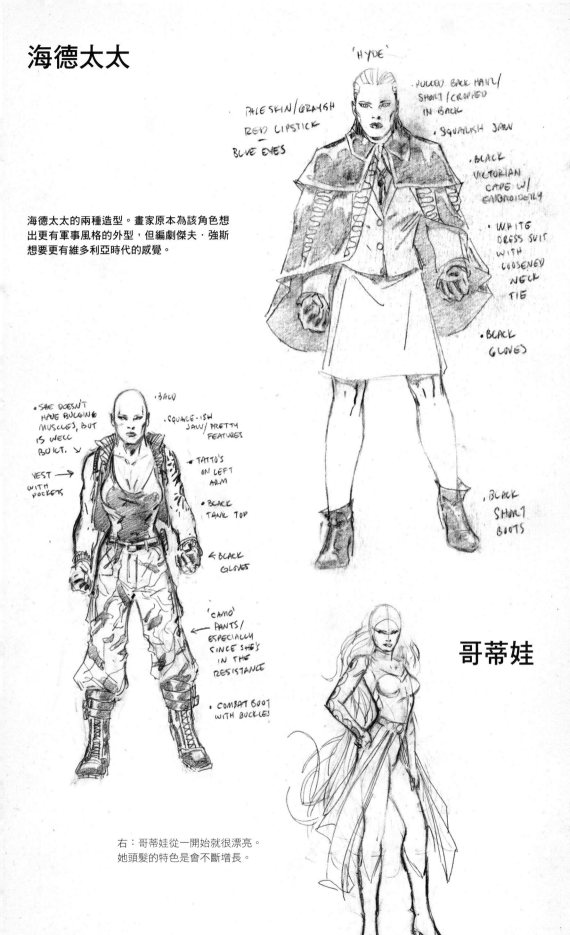

'HYDE'

PALE SKIN/GRAYISH
RED LIPSTICK
- BLUE EYES

PULLED BACK HAIR/
SHORT/CROPPED
IN BACK

· SQUARISH JAW

· BLACK
VICTORIAN
CAPE W/
EMBROIDERY

· WHITE
DRESS SUIT
WITH
LOOSENED
NECK
TIE

· BLACK
GLOVES

· BLACK
SHORT
BOOTS

· SHE DOESN'T
HAVE BULGING
MUSCLES, BUT
IS WELL
BUILT. ✓

·BALD

·SQUARE-ISH
JAW/ PRETTY
FEATURES

VEST →
WITH
POCKETS

→ TATTO'S
ON LEFT
ARM

· BLACK
TANK TOP

← BLACK
GLOVES

'CAMO'
PANTS/
ESPECIALLY
SINCE SHE'S
IN THE
RESISTANCE

· COMBAT BOOT
WITH BUCKLES

哥蒂娃

右：哥蒂娃從一開始就很漂亮。
她頭髮的特色是會不斷增長。

水行俠

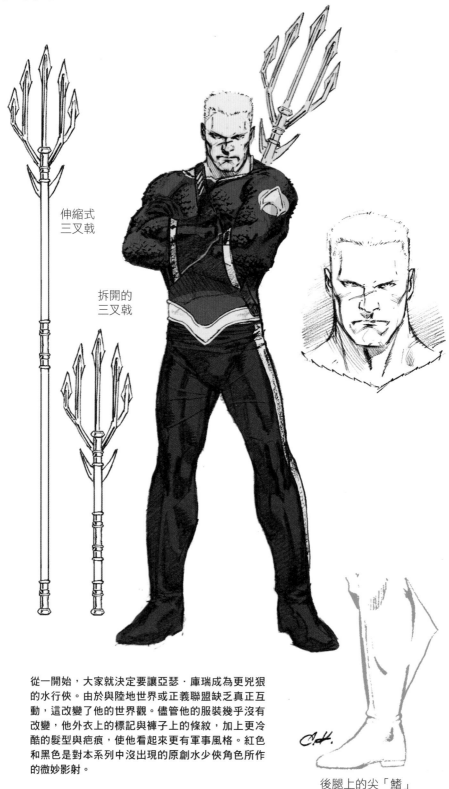

伸縮式
三叉戟

拆開的
三叉戟

後腿上的尖「鰭」

從一開始，大家就決定要讓亞瑟·庫瑞成為更兇狠的水行俠。由於與陸地世界或正義聯盟缺乏真正互動，這改變了他的世界觀。儘管他的服裝幾乎沒有改變，他外衣上的標記與褲子上的條紋，加上更冷酷的髮型與疤痕，使他看起來更有軍事風格。紅色和黑色是對本系列中沒出現的原創水少俠角色所作的微妙影射。

沙!贊!

沙贊小子們讓安迪有機會用新人和
熟臉孔來詮釋全新的驚奇家族。

SHORT BLACK HAIR

RED BASEBALL HAT WITH LIGHTNING BOLT LOGO

HEAVY-SET

WHITE TIGER

DARK BLUE T-SHIRT WITH RED BANDS AROUND NECK AND ARMS

RED CARGO SHORTS

HIGH TOP SNEAKERS

'FRANKIE TAGGART'

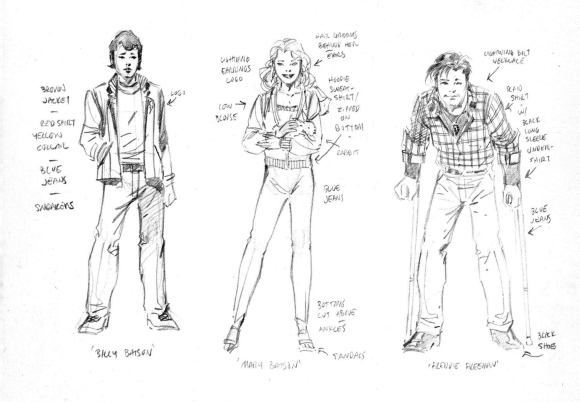

BROWN JACKET
—
RED SHIRT YELLOW COLLAR
—
BLUE JEANS
—
SNEAKERS

LOGO

'BILLY BATSON'

HAIR GROOMS BEHIND HER EARS

LIGHTNING EARRINGS LOGO

LOW BLOUSE

HOODIE SWEAT-SHIRT / ZIPPED ON BOTTOM

RABBIT

BLUE JEANS

BOTTOMS CUT ABOVE ANKLES

SANDALS

'MARY BATSON'

LIGHTNING BOLT NECKLACE

PLAID SHIRT W/ BLACK LONG SLEEVE UNDER-SHIRT

BLUE JEANS

BLACK SHOES

'FREDDIE FREEMAN'

神力女超人

神力女超人代表結合了強烈致命的優雅。設計她時，大家想出了一個好點子：她的頭盔曾屬於梅拉。她得到頭盔的過程，成為她和水行俠之間的戲劇衝突之一。

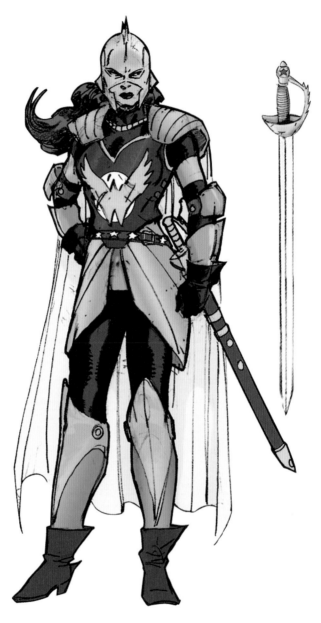

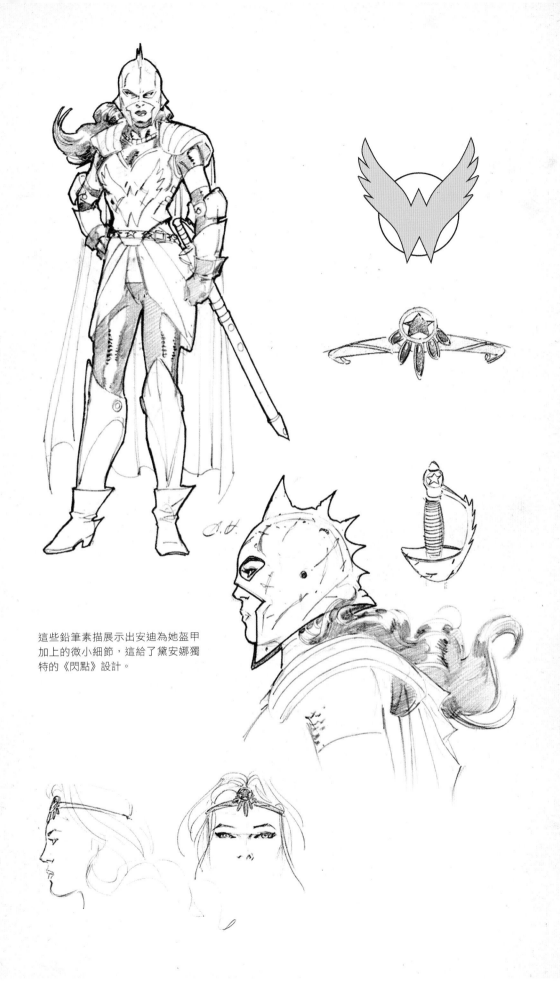

這些鉛筆素描展示出安迪為她盔甲加上的微小細節，這給了黛安娜獨特的《閃點》設計。

蝙蝠俠

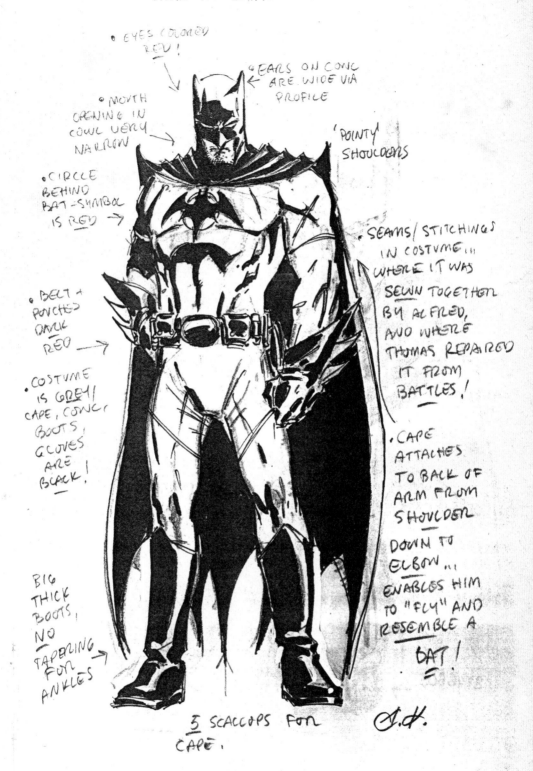

在本頁和下一頁中，我們見到安迪如何將經典的一九四〇年代原版蝙蝠俠的概念，加入湯瑪斯・韋恩納為己用的外型。在我們的想像中，這是由克林・伊斯威特飾演的黑暗騎士。

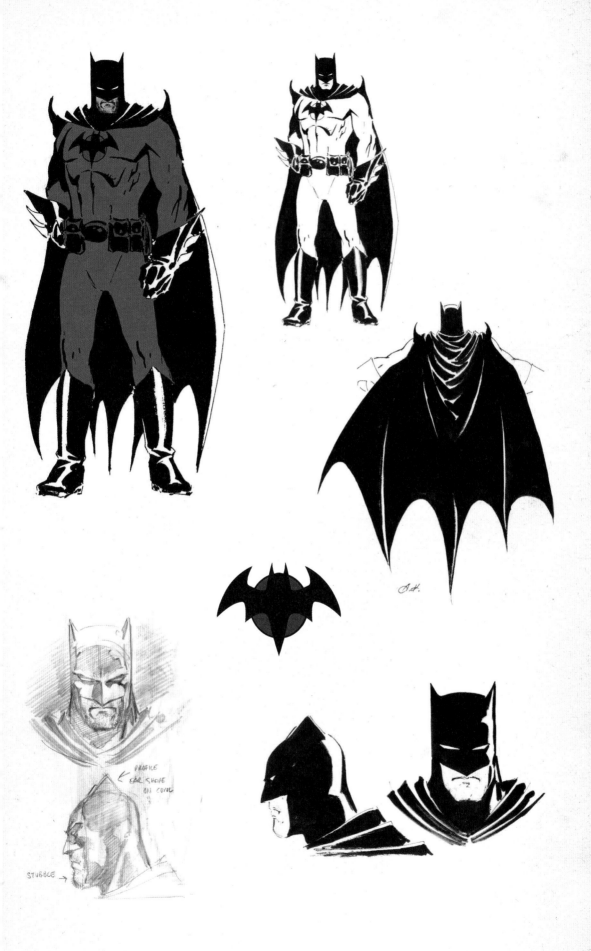

超人

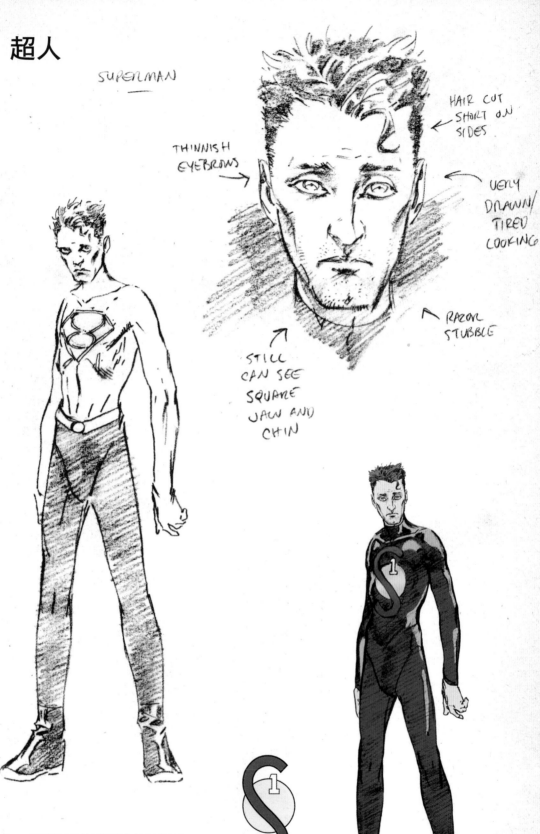

SUPERMAN

THINNISH EYEBROWS

HAIR CUT SHORT ON SIDES

VERY DRAWN/ TIRED LOOKING

RAZOR STUBBLE

STILL CAN SEE SQUARE JAW AND CHIN

不可能有比這更極端的超人設計了。
編劇傑夫・強斯真的將這個孤獨又屏弱的
氪星人囚禁在地球上，而繪者安迪也清楚
這點。凱・艾爾（超人的氪星名）的眼神
表現了這一切。

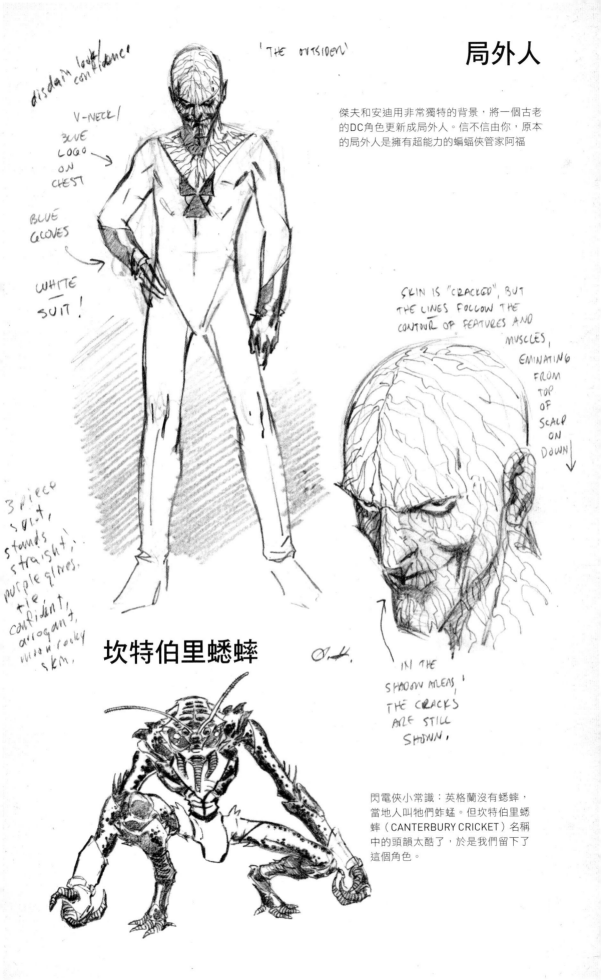

'THE OUTSIDER'

局外人

disdain look/confidence

V-NECK/
BLUE
LOGO
ON
CHEST

BLUE
GLOVES

WHITE
SUIT!

3 piece suit, stands straight, purple gloves, tie confidant, arrogant, urban rocky skin.

傑夫和安迪用非常獨特的背景,將一個古老的DC角色更新成局外人。信不信由你,原本的局外人是擁有超能力的蝙蝠俠管家阿福

SKIN IS "CRACKED", BUT THE LINES FOLLOW THE CONTOUR OF FEATURES AND MUSCLES, EMINATING FROM TOP OF SCALP ON DOWN

IN THE SHADOW AREAS, THE CRACKS ARE STILL SHOWN.

坎特伯里蟋蟀

閃電俠小常識:英格蘭沒有蟋蟀,當地人叫牠們蚱蜢。但坎特伯里蟋蟀(CANTERBURY CRICKET)名稱中的頭韻太酷了,於是我們留下了這個角色。

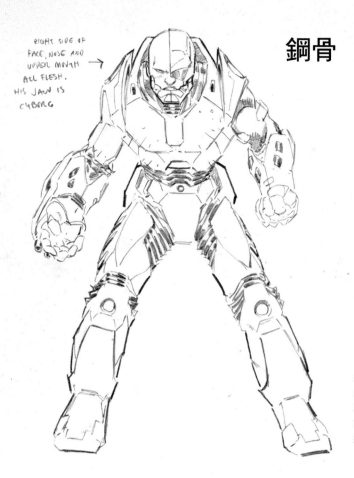

RIGHT SIDE OF FACE, NOSE AND UPPER MOUTH ALL FLESH. HIS JAW IS CYBORG

鋼骨

CYBORG SYMBOL

從《閃點》開始，傑夫想提升長年泰坦成員鋼骨的人氣。安迪嘗試了不同版本的盔甲，並保留傑夫將他設定為行走坦克的想法。我們想過給他標誌的想法，但最後放棄了。

"CYBORG"

HIS LOWER JAW IS ALL METAL!

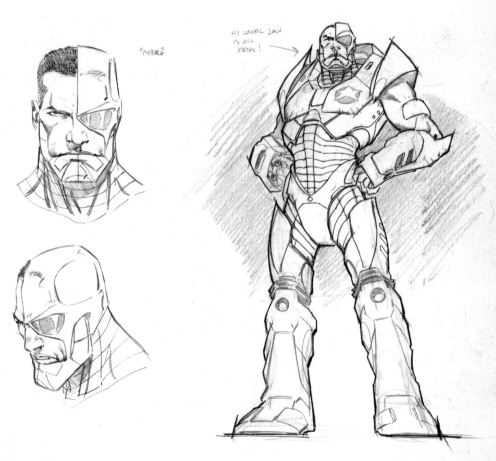

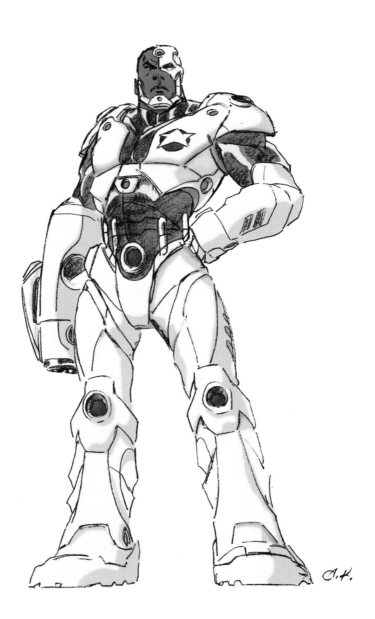

斷電人

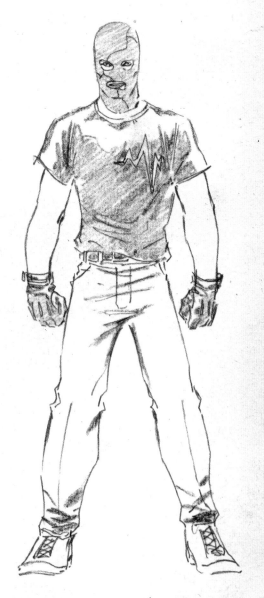

'BLACKOUT'

斷電人是傑夫・強斯創造的人物，他希望
能讓這角色在《閃點》中有更多戲分。這
個角色的潛力有待後續揭曉……

'BLACKOUT'

← BLACK HAT

BLACK GLOVES

BLACK TRENCH COAT /

BACK 'RAINCATCHER' PART OF COAT IS LONG TO ACT AS

← CAPE /

THE INSIDE OF 'CAPE' WOULD BE GREEN (HIS ORIGINAL UNIFORM WAS A GREEN SUIT). HAVING THE INSIDE OF CAPE LIGHTER IS SIMILAR TO THE RENDERING STYLE OF BATMAN'S CAPE!

BLACK PANTS + SHOES

'THE SANDMAN'

睡魔

睡魔不是個狀況良好的人，因為他見過或夢過自己的朋友盡數死去。他被關在行走的生命維持套裝中。

哥蒂娃

哥蒂娃的另一種改良外型。

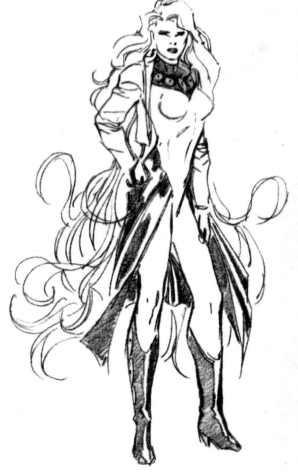

PIED PIPER MASK "METAL"

吹笛人

吹笛人的新外型讓他和中央市的「英雄」冷凍公民產生了衝突。

《閃點》封面

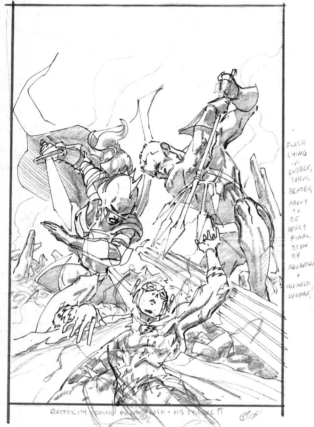

FLASH
LYING
IN
RUBBLE,
TORN,
BEATEN,
ABOUT
TO
BE
DEALT
FINAL
BLOW
BY
AQUAMAN
+
WONDER
WOMAN!

ELECTRICITY COMING FROM FLASH + HIS SYMBOL!!

安迪製作的第四期封面草圖。

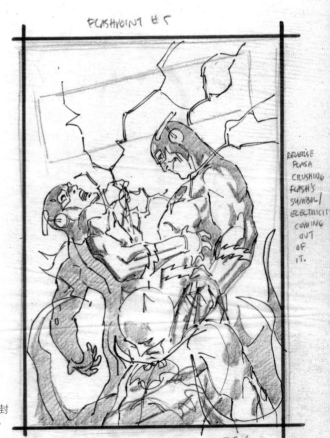

FLASHPOINT #5

REVERSE
FLASH
CRUSHING
FLASH'S
SYMBOL/
ELECTRICITY
COMING
OUT
OF
IT.

安迪製作的第五期封面草圖。在所有封
面中，閃電都是統合它們的一致主題。